国家出版基金项目
"十四五"国家重点
出版物出版规划项目

新德里国家博物馆中的
敦煌艺术

〔印度〕罗凯什·钱德拉　聂玛拉·莎玛　著
来依拉　译

学术顾问　孟宪实
审　校　张建宇　陈粟裕

中国出版集团有限公司
世界图书出版公司
西安　北京　上海　广州

Published by Niyogi Books Private Limited 2012.
Text © Lokesh Chandra and Nirmala Sharma
Visual © Lokesh Chandra
Courtesy National Museum, New Delhi & other acknowledged sources
All rights reserved. No part of the publication may be reproduced or transmitted in any form or by any means, electronic or mechanical, including photocopying, recording or by any information storage and retrieval system without the written permission and consent of the Publisher.

The simplified Chinese translation rights arranged through Rightol Media
（本书中文简体版权经由锐拓传媒取得 Email:copyright@rightol.com）

著作权合同登记号　图字：10-2024-187 号

图书在版编目（CIP）数据

新德里国家博物馆中的敦煌艺术 /（印）罗凯什·钱德拉，（印）聂玛拉·莎玛著；来依拉译 . —西安：世界图书出版西安有限公司，2024.11. —（伟大的博物馆）.
ISBN 978-7-5232-1330-8

Ⅰ. K879.214

中国国家版本馆 CIP 数据核字第 202436BU81 号

新德里国家博物馆中的敦煌艺术
XINDELI GUOJIA BOWUGUAN ZHONG DE DUNHUANG YISHU

作　　者	［印］罗凯什·钱德拉　［印］聂玛拉·莎玛
译　　者	来依拉
审　　校	张建宇　陈粟裕
责任编辑	王婧殊
特约编辑	宗珊珊　张兰坡
视觉效果	字里行间设计工作室
出版发行	世界图书出版西安有限公司
地　　址	西安市雁塔区曲江新区汇新路 355 号
邮　　编	710061
电　　话	029-87233647（市场部）　029-87234767（总编室）
网　　址	http://www.wpcxa.com
邮　　箱	xast@wpcxa.com
经　　销	新华书店
印　　刷	天津丰富彩艺印刷有限公司
开　　本	787mm×1092mm　1/16
印　　张	20.5
字　　数	300 千字
版　　次	2024 年 11 月第 1 版
印　　次	2024 年 11 月第 1 次印刷
书　　号	ISBN 978-7-5232-1330-8
定　　价	169.00 元

版权所有　翻印必究
（如有印装错误，请与出版社联系）

致　谢

感谢荣新江先生、孟宪实先生、陈粟裕女士和张建宇先生在本书出版过程中付出的心血。

特别感谢申作宏先生为本书顺利问世做出的贡献。

在此一并致谢。

序 言

荣新江

斯坦因在敦煌藏经洞获得的绢纸绘画，是研究敦煌艺术的重要素材。相对于敦煌石窟的壁画，虽然这些绢纸绘画内容没有那么丰富、场面没有那么宏大，但这么多年保存在真空状态下的藏经洞出土品，色彩基本保持原样，不像洞窟壁画许多已经变色；而绢画比壁画的线条更加细腻，特别是一些佛传故事画和瑞像图，可以看作敦煌艺术的精品。因此，这些绢纸绘画在1921年斯坦因的考古报告《西域考古图记：在中亚和中国西陲考察的详细报告》（*Serindia: Detailed Report of Explorations in Central Asia and Westermost China*, 5 vol., Oxford: Clarendon Press, 1921）与他和宾雍（L. Binyon）合著的《千佛：中国西部边境敦煌石窟寺所获之古代佛教绘画》（*The Thousand Buddhas: Ancient Buddhist paintings from the cave-temples of Tun-huang on the western frontier of China*, London: B. Quaritch, 1921）中一经披露，就引起了美术史家的广泛关注。

然而，按照资助斯坦因第二次中亚考察的大英博物馆（The British Museum）和英属印度政府之间的协议，他的收集品要被大英博物馆和印度新德里中亚古物博物馆（Central Asian Antiquities Museum，今新德里国家博物馆）瓜分。根据比利时学者佩特鲁齐（R. Petrucci）制定的分配方案，一些与印度文

化相关的佛教文献和美术品，如尼雅出土的佉卢文文书、敦煌藏经洞出土的佛教绘画和写本、从吐鲁番千佛洞切割走的壁画，就有相当一部分在1918年入藏新德里的中亚古物博物馆，其中近一半的敦煌绘画品归该馆所有，致使一些原本属于同一幅绢画的断片分存两地。本书中发表的瑞像图就是其中的一件。

好在，在这批敦煌绢纸绘画分离之前，大英博物馆的馆员魏礼（A. Waley）编制了全部绘画品目录，即1931年大英博物馆与印度政府在伦敦联合出版的《斯坦因敦煌所获绘画目录》（*A Catalogue of Paintings Recovered from Tun-huang by Sir Aurel Stein,* London, 1931）。这本目录的第一部分是大英博物馆所藏绘画品目录，第二部分是新德里中亚古物博物馆所藏绘画品目录，总共著录500余幅。魏礼以其丰富的中国美术和佛教美术的知识，对每件绘画品的物质层面做了详细记录，包括颜色、质地、大小，对绘画内容做了深入的考证，还把绢画上的汉文题记用汉字录出并译成英文，为我们了解斯坦因所获敦煌绢纸绘画的全貌极有帮助。

然而，印度收藏的这部分敦煌绘画，除了斯坦因、宾雍等人的早期著作和后来印度学者论著中发表的少量图版之外，学者很少有机会到新德里去考察原件。而魏礼著录的许多绘画品图像，学界更是难得一见。如松本荣一《敦煌画研究》（日本东方文化学院东京研究所，1937年）、罗兰德（B. Rowland）《中国雕塑中的印度瑞像》（Indian Images in Chinese Sculpture，*Artibus Asiae*，10，1947）、索珀（A. C. Soper）《敦煌的瑞像图》（Representations of Famous Images at Tun-huang，*Artibus Asiae*，27，1965）等，都没有见到新德里藏品的实物，而使用斯坦因的照片进行研究。即使到1982年至1984年英国学者韦陀（Roderick Whitfield）编《西域美术：大英博物馆所藏斯坦因收集品》（*The Art of Central Asia: The Stein Collection in the British Museum*，大英博物馆与日本讲谈社在东

京联合出版），也以没有看到新德里部分的原件为憾。笔者与业师张广达先生在撰写及发表《敦煌瑞像记、瑞像图及其反映的于阗》一文时（文载《敦煌吐鲁番文献研究论集》第3辑，北京大学出版社，1986年），对新德里所藏那幅大型的瑞像图，也只能根据斯坦因《西域考古图记》第2卷刊布的图片和魏礼的《斯坦因敦煌所获绘画目录》加以概述，并附有斯坦因发表的图片，但很不清楚，不免遗憾。

直到2012年，两位印度学者罗凯什·钱德拉（Lokesh Chandra）、聂玛拉·莎玛（Nirmala Sharma）合编了这本《新德里国家博物馆中的敦煌艺术》（*Buddhist paintings of Tun-Huang in the National Museum, New Delhi*, New Delhi: Niyogi Books, 2012），发表了该馆收藏的277幅敦煌绘画中的143幅，均为彩色图版，其余因为褪色而模糊不清，所以未予收录。两位作者都是研究佛教美术的专家，对敦煌艺术图像有着深入的理解和佛教哲学的思考。他们把这些绘画按照佛、菩萨、天王等图像类别依次排列，图文结合，对内容做了详细的解说。更为可喜的是，对于有些重要的图像，如学界关心的瑞像图，还刊布了每幅瑞像的高清细节图，非常便于学人研讨。张小刚《敦煌佛教感通画研究》（甘肃教育出版社，2015年）一书的许多地方，就得益于这本书的恩惠。

四十多年来，我一直在"满世界寻找敦煌"，大多数敦煌文献、绘画都曾过目。遗憾的是，虽然也曾几次努力探访印度新德里国家博物馆，但始终没有机会见到那里的收藏。记得我是某年在莫高窟开会期间，在敦煌研究院信息资料中心的图书馆看到了这本书，诧为瑰宝，随后就在日本东京一诚堂寻获原书，购置收藏。然而这本书在印度出版，国内学者很难购得。如今，世界图书出版公司约请孟宪实教授做学术顾问，请年轻学者来依拉翻译全书，并由专攻佛教美术史的张建宇、陈粟裕两位青年才俊精心审校，附有原书高清彩色图片。这给如今敦煌学的灿烂园圃增添了来自印度的绚丽花朵，让我们清楚认识

到流失印度的敦煌绘画的真面目,也了解到印度学者对敦煌艺术、文化的所思所想。

孟宪实教授知道我一直关心印度的敦煌绘画,命我作序。因略叙印度所藏敦煌绘画的价值及学界对其彩色图版之期盼,聊以为序。

原版前言

<div align="right">罗凯什·钱德拉

聂玛拉·莎玛</div>

敦煌石窟是华严传统中冥想的产物,这种冥想在阿富汗成就了巴米扬石窟,这两者都是震撼心灵的奇迹,于其冥想舒卷之间,带给人们的冲击无比清晰强烈。那是涅槃时静穆而亲近的力量,是明亮的红光。在此地,人们狂喜的心情将萌发、滋长,最后归于寂灭。在古典文选《慧光》中,阇迦陀罗寺的一位高僧曾援引克里希那巴塔(Kṛṣṇabhaṭṭa)的诗句:

星汉共微尘

同质且共存

敦煌和巴米扬是一对孪生的灵魂,美感充溢于雕塑、卷轴、壁画与经文之中。这样的精神乐土改变着树木、河流、沙丘和山冈,它们全都在佛陀的中道至福下熠熠生辉。它们将从时间切入,引领文明的变革,它们是人类神性的展现,是照亮生命的光。

敦煌的首窟是由去往西域的行僧乐僔开凿的。当他带领着弟子来到敦煌时,为当地波光粼粼的河水、岸边的杨柳、瓜果的芬芳、澄澈的山泉以及三危山顶

的虹彩所倾倒。去取神圣的三危山泉水的弟子驻足于此，后在这壮美的仙境中开窟造像。玄妙的壁画在曾经空无一物的鸣沙山上落脚，乐僔大师放弃了西行之旅，转而在鸣沙山中开辟僧团。大自然在这片土地上是富于变化的，宇宙所闪耀的觉知之光使人开悟，任何笔墨都无法描述这一泓光之源泉。第一窟开凿于公元366年，此处又被称为"千佛洞"，因一名僧侣梦见山谷上的云层中有千佛现身的传说而得名。

禅定静虑的地方应该选择一处泉水怡人且花果遍地的纯净之所。《大日经》中提到适合修禅的地方应是莲池、花园、神龛、瀑布、支提堂或其他钟灵毓秀的宝地（Wayman 1992: 116, 312）。宇宙神秘的面纱透过冥想展现出来，不可测度的奥秘从精深微妙的观想中诞生，从而达到开悟的境界。敦煌附近田园诗般的宁静氛围，让人忘却苦恼，沉思冥想。

因此，"莫高于此"的莫高窟，或"千佛聚集"的千佛洞慢慢完成了从汉朝战略要地到东方须弥山的转变。此处的数百洞窟在过去和现在都是信众在现世的梦想世界，这灿烂夺目的神像星河象征着精神之旅中形而上的内在体验。

《华严经》集为三十九品。在公元167年到798年间，别行本和全本《华严经》被译成汉语。公元280年，由敦煌竺法护翻译的《密迹经》中产生了"千佛"的概念。因此，早在开凿敦煌第一窟的86年前，《华严经》中的思想就在敦煌有所流传。对千佛的崇拜在敦煌一定很流行，以至于乐僔的弟子在云间看到了千佛现身，其中弥勒佛正是千佛中的第一位未来佛，正如卢舍那是千佛中的最后一佛。克利里（1983: 9）曾说"纯净的心灵能进入所有的知识领域，清晰的头脑能感知启蒙之地的妙处"。第一窟被开凿出来之时，首先就用斑斓的色彩装点洞窟。

汉语中"华严"一词的字面意思是用花朵进行装点。华严思想产生并发展于阿富汗巴米扬地区的兰卡山谷，兰卡是一个著名的城市，在巴利文献中称

Ramma 或 Rammaka，在梵语中称为 Ramyaka。过去佛中的燃灯佛就出生在喜乐城（Rammavatī）。《华严经》中最后一部分被称为《罗摩伽经》，在公元 388 年至 407 年由圣坚翻译，这一部分也被称为《入法界品》。梵文 Gandavyuha 中的前半部分 "Ganda"，意为 "最佳的、杰出的"，因此 Gandavyuha 的本义是 "最佳的排布、杰出的宇宙体系"，和《无量寿经》之意相一致。这都使人联想到卢舍那佛的极乐世界，其形容词是 Abhyucca-deva，或者称之为 "巨神"（参见钱德拉 1997: CHI 6.32-51）。罗兰认为："更准确地说，较小的巨像应当是晚于公元 200 年的作品"（1971: 38）。那里的居民拥有吐火罗血统（Carter 1986: 117），早在公元前两千年，新疆地区就有吐火罗人。罗兰在龛内看到的 53 米多高的巨像应该就是像毗卢遮那佛一类的本初佛像（Carter 1986: 121）。

事实上，这是卢舍那佛，是华严千佛中的最后一位。克孜尔千佛洞中的装饰与主题和巴米扬石窟非常相似。罗兰曾经提到 "……巴米扬与卡克拉克（Kakrak）地区的壁画和克孜尔与木头沟（Murtuq）地区的壁画风格与技法的相似说明……阿富汗地区的艺术影响了中亚乃至远东地区"（1971: 42）。敦煌周边的自然环境与巴米扬河谷相类似，其树木、山丘、平原的景致 "是亚洲最令人印象深刻的全景图"（Rowland 1966: 95）。

敦煌延续了巴米扬的传统，在悬崖边开凿巨大的洞窟，一些洞窟以走廊、栈道相连，一直延伸到悬崖前端。乐僔的弟子看到了弥勒佛的显现，于是在那里开凿了第一窟。巴米扬石窟东端的一个壁龛的拱腹上绘有驾着战车的太阳神巨幅画像，它被认为是弥勒像。在华严传统中弥勒佛与卢舍那佛的关系如同 "双子"，信众们所构想的弥勒佛形象也来自《华严经》，这一形象因竺法护所译的《维摩诘所说经》而被大众熟知。乐僔及其弟子可能已经听说过巴米扬迷人的自然风光和标志性的大佛，甚至他们可能正是在去往巴米扬朝圣的路途中。但在敦煌，他们在云层的漫射中看到了巴米扬最重要的大佛，

以及《入法界品》中的十菩萨。于是他们定居敦煌,在对洞窟的超凡装饰中创造了名副其实的卢舍那极乐世界,因此这也是华严思想的国度,或用弥勒的话来说:"照耀诸方念佛门,悉见一切诸世界中等无差别诸佛海。"(Cleary 1983: 8)

本书描述并对比了新德里国家博物馆收藏的277幅敦煌画作中的143幅,一些卷轴已经褪色,只留下浅淡的模糊痕迹,故而这些画作没有被收入书中。敦煌艺术共分为三个阶段:第一阶段包括公元397年至581年的四个朝代,这一时期的画作受到了犍陀罗艺术的显著影响。第二阶段从公元581年到907年,跨越隋唐时期,这一阶段的艺术达到了其美学巅峰,绘制了华美的极乐世界以及佛经中的各种精神世界。建于公元7世纪上半叶的第427窟入口处有两身巨大的金刚守护洞窟,这是一个创新,代表了作为守护神的那罗延天(Nārāyaṇa)和大自在天(Maheśvara),他们在日本被塑造成巨大的雕像,称为"二王"或者"仁王"。拥有"北大像"弥勒塑像的第96窟始建于公元695年,而卢舍那"南大像"所在的第130窟可以追溯至公元721年。敦煌艺术的第三阶段,也就是最后一个阶段横跨五代、宋、西夏、元,覆盖了公元907年到1368年间的五个世纪。

公元781至847年间,敦煌处于吐蕃的统治之下,在这一时期吐蕃人出资建造了许多带有全新建筑特色、绘画主题及色调的洞窟。第158窟中有敦煌最大的释迦牟尼佛涅槃像,这一窟还绘有吐蕃赞普的画像,以及比其位置更矮一些的唐朝皇帝像。大尺幅的皇室肖像画是敦煌壁画的一大创新,这一特性在后来由敦煌的继任统治者张氏家族与曹氏家族所沿袭。公元906年开始统治敦煌的曹氏家族与于阗王室之间有着密切的姻亲关系。张氏家族则通过张议潮的英勇胜利来庆祝敦煌重回中央统治。他们通过在第98窟中绘制巨幅画像,来彰显这一胜利的神圣性,也使其更加深入人心,壁画中于阗国王和回鹘王后的画像也画得比真人更大。与没有王室肖像壁画的早期洞窟相比,供养人的数量也有

所增加。敦煌是于阗王室、贵族、僧侣及其他逃离侵略或屠杀之人的避难所。敦煌幸免于这群宗教狂热分子带来的破坏与摧残，在窟壁上还留有抵抗侵略的古诗。

虎僧不是被当作个体的称谓，而是代表了一类僧侣，他们精通武术，长途护送行脚比丘。这些训练有素的僧兵主要负责保护圣物、佛龛里的珍宝以及佛法典籍免遭盗劫（Tomio 1994: 194）。不同佛经中均有提及这类僧兵，如《萨婆多部十诵律（Sarvāstivāda-Vinaya）》（T24），《增一阿含经（Ekottarāgama）》（T2），以及《优陀那品（Udānavarga）》（T4）等。公元300年，安法钦所译的《阿育王传（Aśokāvadāna）》中记载了32个阿育王建造了窣堵波的圣地，其中还包括了年轻的悉达多王子习武的大殿。

敦煌佛画与壁画中的手印也值得深入研究。尽管这些手势与传统造像艺术中的手印相吻合，但有时它们也会存在地域性的变化或更复杂的古典手势。例如，魏礼认为斯坦因第518号藏品中的佛陀右手在胸前施思惟印（vitarka-mudrā），左手平放在右手下方。这幅画意在让佛陀赋予人们不惧邪恶、远离恐惧的能力，但代表开示的思惟印（vitarka）手势并不符合这幅画的功能。我们认为这是以环状手势施无畏印的姿态，他的手形成优雅的环状（kaṭaka），佛陀左手施禅定印（dhyāna-mudrā）。佛陀的无畏印和与愿印均由魏礼确定为思惟印，因为这两种手印都与环状手势相联系。故而阐释手印时需要根据它们所代表的功能进行重新阐释和界定。

日月观音的手印表达庇护众生的含义，其手印应是皈依印（śaraṇa-mudrā）。不过日月观音的手印要与度母（Tārā）和观世音菩萨（Avalokiteśvara）的手印区分开，因为后两者的手印表达的是保护人们远离八大怖畏（aṣṭa-mahābhaya-trāṇa）之意。

许多年来，我们潜心研究敦煌画卷，它们是宇宙意识在艺术上的超凡体现，

数个世纪以来充盈着中国与印度的视野,在无尽无常的奇迹中不断摇摆、激荡、悸动,并保持着自身的特性。它们是超越幻想的智慧,是没有穷极的思想,能够包容世事。这些艺术在视觉上超越时空,无所不在,能够引领人们前往更加精细而微妙的无色界(arūpa)。

目 录

千年敦煌 1

 艰苦跋涉与追求彼岸 1

 苍茫沙漠与帝国之梦 1

 汉人世居河西走廊 3

 月氏人带来佛经 5

 竺法护——第一位伟大的译经家 6

 佛经的汉化之路 8

 美玉和佛经的必由之路——于阗 8

 公元269年尼雅遗址文献记录的敦煌 9

敦煌：神像荟萃 10

 乐僔的弟子在366年开凿第一窟 10

 《华严经》与敦煌 11

 民间传说中的璀璨记忆 12

 五色姑娘 13

甘露滴入敦煌附近的河流	14
壁画的第一时期（公元397—581年）	14
壁画的第二时期（公元581—907年）	18
壁画的第三时期（公元907—1368年）	29
敦煌作为于阗国的避难所	31
从玉美人到飞天	37
千佛洞	40

新德里国家博物馆馆藏敦煌佛画 43

佛陀	43
瑞像图	55
阿弥陀佛：无量光佛	74
药师佛：治愈之佛	93
弥勒菩萨	102
圣观音：大慈大悲	104
十一面观音	119
千手观音：圆融无量	132
日月观音	156
虎僧	164
文殊菩萨	166
地藏菩萨	171
五圣菩萨	180

供养菩萨	189
四天王	244
金刚护法	259
轮王七宝	262

参考文献	264
敦煌大事年表	275
中国朝代与敦煌艺术发展阶段对照表	280
千佛洞、斯坦因、新德里国家博物馆及书中编号对照	282
索引	293

千年敦煌

艰苦跋涉与追求彼岸

敦煌被誉为西域的明珠，它联系起印度与中国的文化。西域埋藏着寂静中的永恒，去往西域是追寻残破的朝圣梦境的旅途，那里的历史在看似圣洁的光辉中沉睡。西域是古代传播佛经的必经之路。当僧众、佛像和圣地被摧毁时，这条路就失去了往日的辉煌，逐渐改为国际交流和经济往来的通道。对于中国来说，西域三十六国就是通往佛国的道路。穿过成片的沙漠，在人们的内心深处回响着"我即真理"的声音。在此时此刻，旅行和旅行者融为一体，干旱的沙漠就是我们的内心深处。朝圣者并不是用双脚踏上旅途，而是用插上翅膀的心灵前行。勇气战胜了荒野带来的威胁，在寻求无边彼岸时绝望也转变为了希望。考古学家樋口隆康曾说过，沙漠和绿洲已经成为佛法的象征，沙漠代表地狱，而绿洲象征着极乐世界。唐代高僧义净谈到去往印度所经历的苦难时说道："胜途多难，宝处弥长。"

苍茫沙漠与帝国之梦

早在公元前 1000 年左右，周穆王统治下的中原诸侯就对中亚产生了兴趣。周穆王是周朝的第五任统治者，他在位 55 年，其间在（当时所认知的）"全世界"范围内征战，用战车和铁蹄统御四方。穆王的八匹骏马能载着他日行千里，在

一次对昆仑山的巡幸中发生了穆王与女神西王母的奇遇。于是穆王将那片土地命名为西王母之山（Mirsky 1965: 9）。中国有一幅名画，描绘的就是穆王的八骏图，是在公元750年由韩幹所画（Williams 1976: 225）。凭着良马和西王母的威名，周穆王将华夏统治扩进茫茫瀚海沙漠。西王母中的"西"，指的就是中亚诸国。

千古一帝秦始皇（公元前221—前210年在位）统一了中国，通过武力为中央集权统治打下了坚实的基础，人们至今还能见到兵马俑。传说，僧人室利房曾带着许多佛经进献皇宫，秦王不但没有接受佛经，反而将僧人下狱。西汉时，刘向（公元前77—前6年）发现了60卷被保存起来免受焚书之灾的梵文佛经。

这些典籍使月氏人①带来的梵文佛经得以保存。月氏人将佛经视作他们的文化财富，和马匹一起进献中国。月氏人希望让秦人了解到他们并非野蛮人，他们也有自己高度发达的文化。月氏人为佛教在中国的传播奠定了基础。他们自公元前3世纪就居住在现今的甘肃地区，在公元前170年，月氏被正在扩张版图的匈奴打败，于是大规模向西迁徙至阿姆河以北，并征服了粟特和巴克特里亚王国。尽管他们停止了与匈奴人的交战，并持续向中国供应马匹，但最重要的活动是通过传播佛教与进行梵文佛教典籍的汉译，与中国进行文化层面上的交流。在月氏的影响下，敦煌从军事重地变为了中国佛教的中心，伟大的佛教大师、雕塑家和画家辈出。单调而繁重的驻守任务被众多佛教仪式与季节性节日所取代。如同日本禅宗大师所说的"剑禅一如"，即剑禅一体，经文也能达到武器征服的效果。直至11世纪，敦煌都是佛教传播的乐土，甚至在更晚的时代里它对佛教传播也很重要，并且敦煌依旧是兵家必争的战略要地。沙漠与绿洲象征地狱与极乐世界，如同佛家哲学所说的"诸行无常"。

① 在中国古代有大、小月氏之分，本书中一般指大月氏。——编者注

汉武帝（公元前140—前87年在位）派遣张骞寻找月氏人，并争取他们的支持以消灭一直威胁汉朝统治的匈奴。月氏人原本生活在敦煌和祁连山西南之间，直到月氏国王被匈奴的老上单于斩杀，并将其颅骨作为首爵，于是他们迁徙到了阿姆河流域。张骞出使了费尔干纳（即大宛）、粟特（即康居）及其他国家，而南方的粟特正好处于月氏人的势力范围之内，于是粟特人派人将张骞送往月氏。然而，张骞无法说服月氏攻打匈奴。他注意到于阗拥有大量的玉料，在给汉武帝的上书中，他说费尔干纳有很多宛如天马一般的骏马。保卫汉朝不受侵扰需要来自费尔干纳并取道月氏的骏马。月氏人定居后通过征服巴克特里亚王国建立了一个强大的帝国，他们的经济也因马匹交易而繁荣起来，当地骏马的声名已经远播至东南亚地区。公元240年至245年间，扶南国（大致为现柬埔寨）国王派他的一名亲族送给穆伦达王朝国王四匹月氏马作为礼物。（Coedès 1968: 46）

汉人世居河西走廊

公元前119年，汉人战胜了匈奴并沿河西走廊定居，农业经济使他们得以永久定居于此。汉朝与中亚诸国建立了直接联系，并攻打了那些拒绝为大汉驻军提供物资的城市（直到公元前104—前102年征大宛）。敦煌是中国可耕地最西端的边界，由玉门关和阳关拱卫。从公元120年起，西域最富庶的商人开始大量并持续地拥入敦煌，频繁的商业活动使敦煌成为佛教中心，因而到了公元350年，人们开始在悬崖边开凿洞窟。在佛教中，有用宏大的规模和繁复的装饰来表现这些洞窟之庄严的传统。佛教的第一次大结集就是在石窟中举行的。这些石窟描绘了极乐世界，并且成了神圣经卷的存储之所。石窟的画家大多是中国人，他们用中国传统风格绘制佛教场景。根据日本敦煌学家藤枝晃在《亚洲学报》（269: 65—68）发表的文章《敦煌"藏经洞"的复原》，被封闭的第17窟原本存放的可能是唐朝皇帝委托抄写，并捐给敦煌寺院的两套《大藏经》手抄本。

敦煌是汉武帝治下于前111年设立的，为河西四郡之一，其他三郡分别是酒泉（肃州）、武威（凉州）和张掖（甘州）。河西四郡的建立要归功于骠骑将军霍去病，他带领汉人移居到这片土地上（Giles 1933: 553）。敦煌成为中国军事力量的一个中心，它的威势辐射到了中亚的沙漠和绿洲。中国就是在此处与中亚人民共享她的伟大文明：经文与雕塑、马匹和驻军、美玉及玉女。这里既是她的伤口，也是她的奇迹。汉朝的权力和美德在此绽放，敦煌成为汉朝力量的象征。

为了保护敦煌、保卫汉王朝，武帝在河西走廊设置了军事屏障、城门、瞭望塔和驻军：

（一）南湖绿洲的阳关建造于公元前111年至前100年之间，这是汉朝的边境门户，位于敦煌西南偏西48千米至64千米处。

（二）后来的玉门关（位于斯坦因T.XIV号遗址）则位于长城的延长线上，敦煌西的五六十英里处，长城早在公元前96年之前就已经延伸到了玉门关。

玉门关因西域的玉石经过此地进入中原而得名。在中国文化中，玉石代表着人类至高无上的美德，孔子在《礼记·聘义》中提到，"夫昔者，君子比德于玉焉"。帝王可以用玉璧作为媒介与上天沟通，将玉佩戴在身上也能防止人从马背上摔下来。汉朝的玉器是闻名遐迩的。

（三）武帝在敦煌以西、以北修建的众多烽燧于1907年被斯坦因发现。

武帝在公元前102年派遣了一支由四万名士兵组成的军队征伐费尔干纳，目的是向他们的王庭索要马匹。汉军却惨遭失败，接着李广利将军率领六万大军再次征伐，最终将三千匹汗血宝马带回长安。一位突厥可汗曾付出五万骏马、骆驼和绵羊与汉朝公主联姻。月氏人从费尔干纳进献给大汉的骏马，增强了汉朝的军事力量，这不仅能帮助汉朝消除匈奴的威胁，又能将其势力范围扩张到朝鲜半岛、南越和益州郡（今云南）。斯坦因第788号手稿中记录了当地的地形

地貌，其中提到了传说中的"贰师泉"，那里有长年流水不断的涌泉，可供人和马匹饮用（Giles 1933: 545）。最晚到了明朝（公元1368—1644年），敦煌、哈密等地才设置了可供马匹交易的苑马寺。

在这片地区汉朝曾多次与匈奴交战。从1969年雷台汉墓出土的青铜士兵、战车、马匹模型，包括著名的马踏飞燕中就能看出这个区域对汉朝军事的重要性（Tucker 2003 插图13）。为了满足汉王朝的战略需要，月氏人从粟特带来马匹，而他们自己则沉浸在佛经之中。敦煌这个名字的含义是炽烈的烽火，因为那里是用于传递敌情的烽火燃起的起点。

月氏人带来佛经

公元前2年，月氏王储向景卢[①]口授佛经，景卢是太学弟子。寺庙中的"寺"在汉代专指"官府、局"。"寺"这一词用作佛教专用词的语义转变可以追溯到西汉时期的鸿胪寺。这表明了鸿胪寺[②]与佛教徒之间的联系（Zurcher 1972: 39—40）。

月氏人曾经住在敦煌附近，并与西域都护府交易马匹，从而与汉朝关系密切，所以他们在翻译佛教作品时自然会受到汉代官方术语的影响。

月氏人支娄迦谶（Lokakṣema?）在东汉末年将大乘佛教传入中国（Zürcher 1972: 35）。我们认为他的中文名称支娄迦谶源头是 Laukākṣin 而非 Lokakṣema，因为《天业譬喻经》（*Divyāvadāna*）中就有 Laukākṣa 这个姓。支谶（支娄迦谶的简称）是一位来到中国的月氏人的孙辈。支谶共翻译了36部作品，现存23部。他翻译的《维摩诘经》和《无量寿经》等经卷都深受人们喜爱。

敦煌作为通往中国的门户，已经成为汉人与胡人间的主要商业中心，它也由于与中亚诸国的贸易往来而走向繁荣。在这些贸易中心定居的外国商人为佛

[①] 景卢此人在不同史料中的名字有所区别，此处取《魏略》中记载的名称。——译者注
[②] 相当于古代的外交部门。——译者注

教的传播做出了不少贡献。汉灵帝统治时期（公元168—189年）有数百月氏人来到中国定居。

竺法护——第一位伟大的译经家

竺法护于公元230年前后出生在一个富裕的月氏商人家庭中，这个家庭世代生活在敦煌。他修习六经，熟读诸子百家哲学，对佛经也有深刻的了解。生活在华夏帝国边境的他，中国文化修养超凡入圣。他拜天竺僧人竺高座为师，从师改姓竺，并在敦煌地区弘法，这是敦煌有关佛教的最早记载。他的本名为支法护（Dharmarakṣa），[其中"支"代表月氏（Yüeh-chih），"法"代表佛法（Dharma），"护"代表保护（Rakṣa）]。他在中亚进行了广泛的游历，收集佛经的梵文文本，并在游历中学习当地的语言。作为鸠摩罗什之前最伟大的佛经翻译家（Zürcher 1972: 65），他对佛教在中国的传播和发展有着前所未有的助推作用。他的家庭十分富有，能够承担他的一切费用支出。有一次他向长安的一个贵族家庭捐赠了20万钱，整个家族都被竺法护一掷千金之举打动，那个家庭的家主带着一百多位家庭成员一起皈依了佛教。

竺法护活跃于公元266年至308年之间，为他立传的作者指出，他为佛教在中国的传播做出的贡献无人能出其右。竺法护奠定了佛学经典的基础，70年后的东晋高僧道安在他的基础上继续弘法，这些佛经典籍的翻译任务最终由鸠摩罗什及其弟子完成。竺法护不仅在长安教化那些僧团，洛阳和敦煌也是他倾注毕生心血的教化之地。根据道安所说，竺法护翻译了154部佛经，根据僧祐记录，这个数字是159，而《高僧传》则记载他翻译了165部佛经，现存的有72部。竺法护从中亚诸国带着大量原典回国后，于公元265年左右从敦煌迁至长安，并着手于将经卷进行汉译的翻译大业。

在《出三藏记集》（T 2145）中竺法护被称为"敦煌菩萨"。尽管他久居长安，

他在长安的弟子与他的故乡敦煌一直保持着紧密的联系。他的汉人弟子法乘在公元280年左右从长安去往敦煌，并在那里修建了一座宏大的寺院以弘扬佛法。来自克什米尔的侯征若（Hou Cheng-jo）在公元284年拜访了竺法护，并带来了僧伽罗刹的《修行道地经》，他们共同翻译了这部经书。同年，一位龟兹使节带给竺法护一份《阿惟越致遮经》。因此，早在公元3世纪，天竺僧侣就在敦煌和竺法护一起翻译了重要的佛学典籍。一本公元284年的佛经上记载了捐助者的名字，其中只有一个汉人。敦煌是一个国际性的大都市，拥有众多来自月氏等国的中亚佛教徒，比如竺法护的合作者：支法报（Chih Fa-pao），还有两个龟兹人、一个月氏人、一个于阗人和一个粟特人。在公元294年，竺法护回到敦煌，并在那里留下了一份他翻译的《光赞般若经》文稿。当公元311年洛阳被匈奴铁骑践踏，存于洛阳的文稿也随之丢失时，这些经籍仍在和平的敦煌流通。这些文稿能够得以流传，证明竺法护在敦煌度过了他生命的最后几年，直到公元308年去世。他所翻译的最重要的经文是《正法华经》，这部佛经之后成为中国佛教最受尊崇的经典。竺法护能够手持梵文本口出汉译本，他对这两种语言的掌握都很出色，但他的文风过于死板，不够简洁明晰。

竺法护生于敦煌，他自幼学习汉语，并沉浸在中国经典之中。他翻译《光赞般若经》时，将大乘教义的深奥思想变得通俗易懂，以便汉人理解。竺法护有两名中原僧人相助，他们用中国释经法诠释了佛教思想。为了使汉人理解，译者有必要使用汉语的比喻和已有的用语。所以备受尊崇的"道"这个词在佛教翻译中被用来表达佛法、菩提和瑜伽的概念；无为（不做出行动）表示涅槃；孝顺（子女对长辈的服从）表示戒律。佛教中用中国的传统词汇来表达佛教概念的这种精妙的适应方式被称为"格义"，即不同文化环境下概念的比较和匹配。因此，虽然中国社会具有宗法观念和中央集权的价值观，但普度众生和出家修行以及大乘佛教的其他观念都在中国社会获得了广泛的接受。以月氏

人为代表的长期居住在敦煌的"蛮族"为中原地区思想的开放做出了贡献,具体表现在新的佛教的修道的范式与宗法观念,大藏经的宗教仪轨与传统儒家经典,佛教的施舍与中国的勤俭,佛教的轮回思想与生而有涯的观念之间的碰撞和调和,汉人与佛教徒的通婚,以及"蛮夷"佛教徒在汉文化意识形态下的不断学习与融合,这奠定了新的社会基础。重新统一中国的隋朝及其后继者——伟大的唐王朝都通过将儒家思想和佛教这两大文化流派结合在一起的方式来弘扬佛教。隋朝的开国皇帝杨坚利用佛家思想来使他的军事行动更加合理:"赖天王之神武,播至善之大义。百战百胜,广行十善。兵者如香花,现世即佛国"(A.F. Wright,隋代思想的形成,费正清编著,《中国思想和制度》,芝加哥,1957年:93—104)。

佛经的汉化之路

佛经汉化之路见证了多个古老文化悠久历史的融合,其中包括中国、波斯、吐火罗、希腊－罗马,以及古印度。人类的杰出成就沿着这条道路传播,并在拥有金色沙漠和蔚蓝天空的敦煌汇聚。公元 1 世纪时,在敦煌所在的这片土地上首次建立了城镇,作为旅行路线的中途站。敦煌见证了汉使张骞与西域各部落交好,见证了西行朝圣的玄奘求得佛经,见证了马可波罗返回欧洲,还有许多不胜枚举的例子。古老的歌谣讲述了中国士兵在西部遥远的边疆悲苦而又孤独的生活。而汉武帝统治下的国家繁荣稳定,他使得农业生产技术和灌溉技术得到改进,伴随而来的是国际贸易的发展和文化交流的深入。在 3 世纪中叶,敦煌已经成为汉人和胡人混居的重要商业中心。

美玉和佛经的必由之路——于阗

月氏人是说波斯语的,从贵霜诸王的名字就可以看出来:Vima、Kaniska、

Huviska……他们与其他说波斯语系的地方——于阗、粟特和帕提亚保持着交流往来。他们曾经经由不同的邦国，把骏马、美玉、松石和玻璃珠带到中国。正如之前提到的，中国皇室十分看重美玉。公元前125年出使于阗的张骞就上书报告过于阗盛产美玉。

他顺着黄河溯源而上，一直到达了于阗。于阗即使不是玉石的主产地，也是玉石的产地之一。玉石穿过边境的玉门关进入中国。玉女泉（Giles 1934: 7.548）是敦煌西北偏北约26千米的春季淡水湖之一。泉名中的玉女指的是来到于阗宫中的美人。在用于阗语赞颂国王尉迟僧伽罗摩的赞歌中，这片土地被称为Ratna-janapada，即"玉之国"（Bailey 1982: 71）。

中亚诸国以其对佛教思想的深入见解和对佛教传入中原做出的贡献，赢得了中国朝廷、官员以及文人的尊重。三国时代的高僧朱士行在公元260年前往于阗，求取两万五千颂内容的《放光般若经》。公元291年，于阗人无叉罗翻译了这部《放光般若经》。公元296年，于阗的祇多罗与竺法护再次翻译了该部经书（Zürcher 1972: 62）。

几个世纪以来，中原王朝与于阗的关系是亲密、持久和多边的：从战略、外交、商业和宗教上都可见一斑。一路上都能看到美玉、良驹、经书和朝圣者。法显和玄奘分别在去往天竺的途中驻留于阗（公元401年和公元644年）。

公元269年尼雅遗址文献记录的敦煌

在尼雅出土的文献中提到敦煌地处要冲。公元3世纪写就的尼雅文字，源自于阗接壤的鄯善王国。人们在众多的佉卢文木牍中发现了一份汉语文件，文件上用普拉克里特语标注了公元269年这个日期，而普拉克里特语是当时鄯善国的通行语言。

敦煌：神像荟萃

公元 300 年前后，战争和混乱席卷了中国。敦煌因远离中原的政治纷争而在内战期间成为人们的精神寄托。敦煌地处战略要地，横跨中亚、贯通南北的商路在此交汇。长途跋涉的僧侣和商人们可以在此得到短暂的休整，早在公元 344 年，莫高窟就有一幅表现旅人休憩的壁画。[①]

乐僔的弟子在 366 年开凿第一窟

敦煌是一片富饶的土地，空气中弥漫着瓜果的香甜。鸣沙山让这片地区免遭严霜侵扰，党河则灌溉了这方土地。鸣沙山脚下的莫高窟在 492 个洞窟中藏有 45000 平方米的壁画和 2000 多身彩绘泥塑。在武则天时期，莫高窟有 1000 多个洞窟。这些洞窟是三危山崖的璀璨明珠，微笑的佛陀和妩媚的飞天将人带入人间仙境。传说中这里人迹罕至，但山崖脚下却流淌着波光粼粼的泉水，两岸还满布梧桐、杨树和柳树。有一天，乐僔和尚带着三个弟子在西行途中到这里休整，他听说只有喝了三危山泉的人才能穿越戈壁，便让三个弟子去取这神奇的水。只有一个弟子历经险阻，赶着驴子来到宕泉河谷。他在痛饮了甘泉之后就坐下来欣赏三危山的日落。山峰在绸缎般的湛蓝光泽下闪耀着斑斓的色彩。

① 原文如此。——校者注

他在金光闪耀中看到了弥勒佛巨大的影像，光晕照耀着成千上万尊微笑的佛，无数仙女在金光中边弹奏乐器，边翩翩起舞。他认为这才是真正的西方净土，于是开始开窟、塑像，这让居住于此的动物都大吃一惊。瞪羚跳着为他运走石块，白兔帮着搬运碎片。第三天时，和尚想粉刷窟壁，可颜料要到哪里找呢？金鸡带来了金色的矿石，雪鸡、雉鸡、喜鹊、云雀和鸽子分别为他带来了银、红、黑、绿、蓝等各色矿石。和尚的喜悦无以言表，他将石头磨成粉并与水混合，将他所见用绘画重现出来。为了感激鸟儿们对他的帮助，他在壁画的空白处描绘了它们的形象，这些动物真是富有灵性的存在。乐僔听说了这一异象，而弟子仍没有回来，便动身寻找他。乐僔被那里的雕像和壁画所震撼。时至今日，在日落时分还能看到当初乐僔弟子所见的灿灿金光。

乐僔决定不去天竺，转而着手在敦煌建立一个佛教圣地。公元698年的李怀让《李君莫高窟佛龛碑》证实了乐僔在公元366年开凿了第一个洞窟。而第二个窟则是由佛僧法良开凿的，这两窟早已不存于世。

斯坦因编号788号藏品是一件描绘地形的残片，它描绘的是一条取道北方从东都（可能为洛阳）到印度的线路。这个文件描述了敦煌地区，并提到了开始开凿莫高窟的和尚乐僔，后来这片洞窟又被称为千佛洞。

《华严经》与敦煌

千佛洞、弥勒和莫高窟"无与伦比的高度"都体现了《华严经》的特质。千佛始于弥勒，终于卢舍那，他们在《华严经》中最重要的《入法界品》中有详细记载。佛陀的母亲摩耶夫人说，她是所有过去佛之母，也将是这一贤劫的所有未来佛之母，如弥勒佛、狮子佛（Siṃha）等在毗卢遮那佛（Abhyuccadeva）之前的千佛。毗卢遮那佛即卢舍那佛（Roshana Daibutsu）。莫高窟，意即拥有"无与伦比的高度"或"莫高于此"的洞窟。僧人们梦想着"有一朵承载着千佛的

云飘浮在山谷的一侧"（Whitfield / Farrer 1990: 12，Giles 1933: 7.546，Gilès 1996: 1.13）。土宜法竜（1899: 145 mudra no.315）认为须弥山是群山之王，又被称为妙高，即"无与伦比的高度"，而莫高窟的"莫高"正是妙高一词的汉语发音。所以莫高可能等同于卢舍那，意为"至高"。卢舍那佛被称为"毗卢遮那"正是因为他的形象是一个巨大的雕像，正如日本圣武天皇于公元743年在东大寺下令修建的巨型卢舍那佛像，它代表了"天皇作为国家元首的象征"（小林 1975：22），这更便于加强拥有最高统治权的天皇与有深层精神需求的人民之间的联系（罗凯什·钱德拉 Buddhist Colossi and the Avataṁsaka sutras, 1997: 6.32—51）。莫高窟的开凿可能具有政治动机。仅仅20年之后，我们便发现了圣坚（公元388—407年）翻译的被定名为《罗摩伽经》（T294、K102①）或《楞耶迦经》的《华严经·入法界品》（T294、K102），其中楞耶迦（Ramyaka）一词代表着巴米扬附近的兰卡山谷。公元5世纪初，东晋僧人支法领从于阗取得《入法界品》。

民间传说中的璀璨记忆

敦煌的绘画与雕塑在当地的民间传说中留下了璀璨的记忆。村中老者用诗歌传唱这片神圣的绿洲以及这片土地不可思议的魅力。他们赞颂僧人是经历了怎样的艰辛，才将崎岖的悬崖和蜿蜒的溪流转化为屹立千年的奇迹。敦煌石窟壁上布满精美绝伦的壁画，正是这些艺术使得这片土地成为神圣的绿洲，闪耀着信仰之荣光。这些伟大的石窟不仅给人以视觉震撼，也深深触动了灵魂。这些洞窟是色性与空法、虚空与实体的推导演绎：梵语 dharmasya tattvaṁ nihitaṁ guhāyāṁ，意即佛法的本质隐藏在每个人内心深处的洞穴之中。在其中，灵魂能够分辨悉觉者、知识与可知的概念，在冥冥中体悟自性。我们被孤寂洞窟中的

① 佛经后T或K开头的数字分别是《大藏经》中的日本"大正藏"编号与韩国"高丽藏"的编号。——译者注

凝视催眠，这些洞窟穿透一切引领着我们直达彼岸。因此，佛教徒开拓了第一批岩间寺院（Burgess p.7），佛僧们在敦煌的山崖最早开凿洞窟并用壁画与雕塑让其熠熠生辉是再自然不过的事情。

五色姑娘

莫高窟的窟顶与窟壁及一切裸露在外的表面，均由各种炫目的色彩装点。当地村民讲述了五色井的故事，而五色井正是敦煌壁画很大一部分颜料的来源。唐天宝年间(公元742—756年)，大批虔诚的信徒前往开凿和修复石窟。画家、雕刻家、石匠、木匠成千上万地拥入，每天就连盐都要消耗120升之多。有人邀请了技艺精湛的张画师和女儿五色姑娘来作画。他们起早贪黑，夜以继日地画着。这个石窟是属于曹大人的，面积有三个大厅那么大，父女俩两个月以来每天都就着昏暗的油灯在脚手架上绘制，但在壁画只完成了一半的时候颜料就用尽了，而三危山供应的颜料也已经用光了。一个月后的四月初八是如来佛诞日，到时候曹大人就要前来视察，并且在这里礼佛。女儿为此忧思成疾。在梦里她看见观世音菩萨拿着半透明的容器。菩萨说："山谷中有取之不尽的颜料，你有勇气拿到它们吗？"女儿回答："您一定要指明方向，我就算粉身碎骨也在所不惜。"于是菩萨指明了道路，化光而去。女儿把这件事告诉了父亲，虽然父亲舍不得，他还是系好绳索，把女儿下放到井里。井中又深又冷，寒风刺骨。女儿投身于井，随之而来的是一阵寂静。她牺牲了自己的性命，换来了喷涌五彩颜料的泉水，于是人们为了纪念她的奉献与牺牲，将这口井以她的名字"五色"命名。

一代又一代的艺术家们用的颜料都是源自这口井中，这些颜料从未褪色。如今壁画依旧因五色姑娘崇高的精神而辉煌，而五色姑娘的骨血和灵肉都化为了不可思议的东西。

甘露滴入敦煌附近的河流

敦煌是中国佛教艺术的瑰宝：风铎的鸣动，僧人的文学创造力，从洞窟中飞来的衣带翩跹、诚心奉佛的飞天，所有这一切都吸引着人们在圣地周围编织传说。一次，观音参加完西方极乐世界的筵席返回南海普陀山途中，被宕泉河附近的山洞吸引驻足，山谷在缭绕的香烟中若隐若现，钟鼓声回荡不止。菩萨陶醉其中，从宝瓶中洒出了几滴甘露。甘露在山洞前的河谷中闪耀着光彩，一位被病痛折磨的僧人正好看到菩萨在洒出甘露，他极度喜悦地饮了一口混有甘露的井水，便立刻康复了。他意识到井水的治疗功效后，就筹集资金在井边建了一座观音庙，人们都到这里来饮用圣水，寺庙也因之兴盛。但那个和尚生出了贪婪心，提高了井水的价格，人们对此十分不满，后来，井水也因僧人的贪婪而失去了治疗作用。现在观音庙和观音井仍存于敦煌，成了一个旅游景点。

根据当地的民间传说，西王母、月神与其他受欢迎的神祇都与敦煌有所关联。而在19世纪后，这些无边传说都逐渐湮没在遗忘的洪流之中与时间车轮的尘土之下了。

壁画的第一时期（公元397—581年）

敦煌（莫高窟）位于中国长城最西端，有496个石窟、45000平方米的壁画和2415身彩塑。这些艺术作品创作于公元4世纪到公元14世纪之间，其艺术表现手法应用了从中国本土到地中海沿岸的风格各异的传统和技法，但是，它们都表达了一个中心——佛教的信仰与愿望。这些绘画的演变从特征上看可分为三个时期。第一时期表现出犍陀罗风格的显著影响，这个时期的神佛都是庄严肃穆、健硕有力的。有些艺术表达方式十分现代，以至于让我们联想到当代画家。这一时期涵盖了北凉、北魏、西魏和北周四个王朝的时间，是佛教艺术在中国的重要发展阶段。

在这个时期所表现的主题有：本生故事中包括人、动物、植物在内的547个佛陀前生的化身；在佛教作品之外还出现了中国传统神话题材中的东王公、西王母、伏羲女娲夫妇等主题——这些壁画还展现了犍陀罗艺术对道教象征主义元素的影响。这些艺术形式多样、想象力丰富、风格多变、相互协调、共同进步，将佛教艺术风格与汉文化结合在了一起。在隋朝统一中国之前，上面提到统治敦煌的四个政权从北凉到北周都非汉族政权。第一个时期是千年以来美学观念长期演变的开端。在这一时期的绘画中，最主要的主题是六波罗蜜，即六种修行时应遵守的戒律：布施（檀波罗蜜）、持戒（尸波罗蜜）、忍辱（羼提波罗蜜）、精进（毗离耶波罗蜜）、静虑（禅定波罗蜜）和智慧（般若波罗蜜）。这些准则都借由本生故事中释迦牟尼佛前世的众多化身所阐明。最初仅有北凉的275窟中有4铺壁画讲述了佛祖前世化身的故事，而这一数字在北周的290窟增加到了86铺。

早期石窟： 公元366年，乐僔的弟子所开凿的第一窟早已坍塌，紧挨着的是幸存于世的268、272、275窟。这三窟规模较小，如同阿旃陀石窟一样，是用来静虑冥想的地方。第272窟的形状让人想起库车附近克孜尔石窟的纵券结构。这个洞窟保存了很长一段时间，直至宋朝时入口的墙壁才被重新粉刷。在南墙打开壁龛能够进入第275窟[①]窟顶形似灯笼，又被称为"天井"，盝顶式形似天井，意味着这是通往天国的通天之井。此窟的主尊是交脚弥勒菩萨，金色的莲花从天而降。弥勒身旁的两位胁侍菩萨显示出了与克孜尔石窟壁画之间在艺术风格上的紧密联系。窟顶神圣的乐师、舞者和朝拜者栩栩如生，是弥勒信仰黄金时期的典型特征。乐师用龟兹的方式弹奏琵琶，壁画的其他细节也能将此窟与库车传统联系起来。第275窟有一尊主宰天宫的弥勒巨像（高3.34米）。在上部窟壁的龛中也有弥勒菩萨的塑像。第三个壁龛描绘了弥勒坐在凳上，右腿搭在左

① 原书如此，方位有误，第275窟在第272窟北侧。——校者注

腿上，无著（Asaṅga）和世亲（Vasubandhu）两位僧人侍奉左右。这种造型的弥勒和弟子形象成为日本和韩国雕塑家塑造他们艺术杰作的范本。

北魏（公元439—534年）：北魏王朝建立于公元386年，并在439年击败了北凉，将敦煌纳入了自己的统治范围。北魏统治期间敦煌共开凿32个石窟。第259窟中释迦牟尼佛半睁半闭的眼睛和脸上的微笑是"北魏时期佛教造像最具吸引力和特色的地方"（Whitfield 1995: 276）。主龛刻画的是《法华经》中的释迦牟尼和多宝如来并坐说法的场景。地上凭空地冒出一座宝塔。释迦用手指将宝塔打开，已经灭度了的多宝佛开口向世尊的传法讲经道贺。这一奇迹的出现表明，佛陀作为永恒的存在具有多个化身。多宝如来的显现象征着佛教的力量与胜利。竺法护翻译的《法华经》后来被鸠摩罗什的译本所取代，因为鸠摩罗什的翻译文本更有独特的文学魅力，他的翻译也使得"二佛并坐"成为中国艺术史中不断流行的主题。

第254窟展现了源自中国和印度传统建筑元素的融合。中央的方柱代表佛塔，贺世哲[①]先生将中心塔柱解释为宇宙之山——须弥山。主尊为一尊交脚弥勒，周围绘有千佛图及本生图。它们与克孜尔石窟中的图像极为相似，人字披与前壁上的绘画也呼应了克孜尔风格。石窟的建造和装饰都受到了克孜尔艺术和中国主要建筑元素的影响，从而形成了独特的风格。

敦煌的宋云： 敦煌和洛阳、长安同样重要，它与这两个大都市都保持着密切的联系。公元518年，来自敦煌的宋云受北魏胡太后之命与惠生从洛阳出发去往天竺取经。他们从犍陀罗的嚈哒王手中带回了170多部大乘佛经。

西魏（公元535—556年）：北魏灭亡后，魏国仍然是中国西部的统治者。在第288窟中，弥勒佛两旁的菩萨戴着萨珊式的冠冕，上面有新月形装饰与向

[①] 这里原文为Mr. Ho，研究敦煌并且知名中外的应为贺世哲先生，但原文和书后都没有给出这一段的引用材料。——译者注

上飘舞的白色缯带。窟顶描绘的天宫场景里有歌者和乐者,他们代表了冥想中的音声概念。天井上描绘了中国神话中诸天的图案。在它的西披有一位巨大的四臂阿修罗矗立海上,他托举着日月,支撑着须弥山,保卫着忉利天中因陀罗宫殿的大门。最下方是印度式造型的维摩诘和文殊辩经的场景。①

南披所绘是乘坐着凤凰驾驶的战车的道教人物西王母。而北披上则是东方之主——东王公,东披还有两个人手持巨大的摩尼宝珠。东、南、北三披分别对应着三皇五帝中的人皇、地皇和天皇,西披则是昆仑山顶的黄帝天宫。佛教将这些道教人物按照方向来进行排布陈列,这在佛经的翻译中体现的就是"格义"这个概念,只不过在这里体现在了视觉表达上面。

第285窟的年代被断为公元538年至539年,它是敦煌的三个禅窟中面积最大的一个,这种窟形与阿旃陀石窟相对应。南壁上的四个壁龛使得这个洞窟特征鲜明。残存的光环和晕轮彩绘表明,最初每一龛中都有高僧禅定修行的泥塑。它们如同高山中的隐修场所,其形状和大小正好可以容纳僧人坐禅,这些特征表明窟中壁龛实际是僧人用来修行禅定的。龛上面的壁上绘有得眼林故事。波斯匿王的士兵抓获了舍卫城的500名强盗,将他们列队,脱掉衣服并挖去双眼。盲眼的强盗在树林中迷了路,他们走近释迦牟尼,并皈依佛教穿上僧袍。那片竹林就是舍卫城外的竹林精舍,他们冥想、诵经,并活跃地辩经。佛陀上方的天神是裸身男性。对于中国人来说展现裸体令人不安,故而这一定是中亚艺术家的作品。西壁构图十分复杂多样,主龛深1米、宽2米、高2.6米,佛陀双腿下垂,右侧是三头六臂的那罗延,左侧为三面六臂的大自在天,下方则是乘孔雀的鸠摩罗天以及欢喜天或称毗那夜迦天。整个洞窟的建筑、雕塑和绘画都沉浸在冥想的氛围之中,将中国的传说与佛陀、隐修者及冥想的环境融为一体,

① 原书如此,其描述应为西魏249窟。——校者注

以强化信众的虔诚心。

北周（公元557—581年）：对佛教来说并不是一个繁盛的时期，因为北周皇帝于公元574年开始敌视佛教。这些石窟逃过了灭顶之灾，并且人们在这个时期还开凿了最大的洞窟。有14个洞窟可以追溯到这个时期，其中最大的第428窟下部绘有900多个僧俗供养人，他们的名字都在题记中有所记载。该窟的图像和风格都以恰当的形式排布设计，释迦牟尼是其中的核心人物，中心塔柱四面龛内都塑造有释迦牟尼的形象。

南壁上充满宇宙哲学的卢舍那佛在敦煌壁画中是独一无二的，画面内有须弥山中的阿修罗、因陀罗的宫殿、剑林地狱、六道，这些内容代表着拥有不同化身的佛陀在宇宙中的超凡力量。他即是《华严经》中的卢舍那佛，拥有《华严经·入法界品》中的自在神通。

第296窟没有中柱，南壁绘有五百强盗成佛因缘，北壁则是须阇提故事。窟顶四披描绘了微妙比丘尼故事、善事太子和他的弟弟恶事王子的本生故事以及《福田经变》中详细列举获取功德的七种方式。这七种获得功德的方式分别是：建立佛塔或寺院、种植果园、分发药品、造船渡人、安设桥梁、在道路旁掘井、建造厕所等便利处所。这些都属于社会福利活动，是对研读佛经、抄写传播佛经、禅修和日常仪式等精神活动的补充，不断重复这些善行可以达到传播佛法、禅修和规范日常仪轨的效果。公元422年，佛驮跋陀罗将《华严经》译为汉文（T278），这部经以其宏大的篇幅、丰富的内容对当时中国人的政治观念产生了重要的影响。

壁画的第二时期（公元581—907年）

第二个时期跨越了隋（公元581—618年）、唐（公元618—907年）两代，敦煌艺术就是在此时达到巅峰。当时的风格是现实主义与诗意相交织，艺术家的想象力使他们创作出色彩丰富的宏伟作品，反映了当时中国的繁荣。绘画主

题都来源于佛经，代表佛教极乐世界的巨大画幅充溢着丰富的想象力和满溢的奢华。极乐世界中的建筑、乐手和舞者都表现出了人们恢宏的愿景。在佛教场景中，有历史题材和日常生活的描写：王朝使节、军事游行、商队以及不同阶级与部落的人物。在三危山的鸣沙山峭壁上开凿的这些洞窟，成为千年来僧侣、艺术家、工匠和贵族的荣耀。敦煌在唐代达到鼎盛，有一千多个装饰华美的洞窟。在接下来的几个世纪中，这些洞窟遭受了严酷的四季影响、风化和人为破坏。唐朝碑文（公元698年）记载了一个虔诚而谦逊的僧人建造这受人尊敬的建筑群的故事。乐僔的弟子偶然经过鸣沙山，在三危山顶看到夕阳下的千佛沐浴着日光，在晶莹的岩石上熠熠生辉。

他将这景象视为神迹，并在异象出现的地方开凿了一个洞窟，以便静坐冥想。来自东方的禅修大师法良在他旁边开了一间洞窟，也坐下冥想。我们可以看到在第285窟中绘有僧侣禅定修行的雕像。这些僧侣面部各异，表现了冥想的不同阶段。在乐僔的弟子及法良禅师之后，敦煌当局鼓励民众为石窟与寺院的建成做出贡献。隋炀帝也十分重视这一丝绸之路的中心，并颁布法令建造数座寺庙和宝塔，他将其命名为崇教寺。

唐朝时期，敦煌的寺院除了宗教活动外，还设有童蒙教育机构。唐代僧人慧苑既是寺院住持，也在地方学馆负责教育。就信仰而言，他被赐予了代表高阶地位的紫色袈裟；就世俗成就而言，他掌管寺院并教授学术知识。在第17窟的藏经洞中，除了佛教作品外，人们还发现了大量的世俗典籍，如历代志、部分儒家和道家经典、诗集和社会科学类的书籍，以及其他用于通识教育的著作。在唐朝，敦煌有16座大型寺院。每座寺院都有50名常住僧侣，40个供养他们的家庭，以及24组工匠来负责寺庙的日常和季节性工作。有几幅描绘佛经的壁画还展现了寺院的日常生活场景。在第290窟的边沿上还绘有释迦牟尼传以及田间劳作者的图画。

隋朝（公元581—618年）虽然只持续了短短的38年，但它实现了自汉末割据以来的第一次南北统一。这段时期对佛教发展十分重要，在对《妙法莲华经》的教授中也体现出这种统一，将众生视作平等，并致力于宣传普度众生的理念。佛僧智𫖮（公元538—597年）竭力统一佛教。在智𫖮看来，中国北方对毗尼（Vinaya，即戒律）的强调，以及南方对般若波罗蜜多（prajñāpāramitā，即无上智慧）的重视，就像鸟的双翼或战车的两个轮子一样，必须协调并进，这也与隋文帝统一南北相一致。隋文帝于581年灭南朝陈国建立了隋。大一统思想的传播以及隋文帝在佛寺的成长经历与经受的佛教教育都使得佛教广为传播。公元593年，文帝下令在全国各州用高僧佛骨建造舍利塔。"塔"来自梵语"dhātugarbha"的简称"dhā"，意为由于存放遗骨而神圣化的浮屠。

隋朝的第二任皇帝隋炀帝（公元605—618年在位）铸刻新像3850躯，修治旧像十万躯，他通过这十万佛像来表达他的虔诚和加行（lakṣa-pūjā）。敦煌现存有80个隋代洞窟。第427窟中有六尊巨大的泥胎塑像，分别表现了四大护世天王和两位守卫入口的金刚。他们是"敦煌雕塑艺术中的一项创新"（Whitfield 1995: 293），最早确立了"仁王"（日语：におう，即安置于寺门或者佛坛两侧的一对金刚力士像）的概念，他们伫立于寺院门口，以防止恶魔或邪恶力量入侵。他们身躯庞大、面目狰狞，拥有巨大的精神与物质能量。他们是那罗延金刚和密迹金刚。这些奈良东大寺的空心干漆彩雕像可以追溯到公元750年左右。密迹金刚（Guhyapada）让人想到神秘的导师（Guhya-guru）或湿婆，他是密迹的特别上师。因此，密迹金刚是湿婆作为金刚的显现，正如那罗延金刚是那罗延的显现一样。湿婆和那罗延在印度教中的合而一体的诃里诃罗（Hari-hara），在佛教传统中被降为门神。先前信仰的神灵在佛教中被内化为守护佛法圣地的护法。此窟"井然有序的构想及其泥胎塑像的威严令人惊叹"（Whitfield 1995: 293）。中央的佛像高5米，侧面的菩萨高4.5米。国家的支持造就了这样的辉煌。

佛陀与他的弟子迦叶、阿难以及两位菩萨相伴，使佛门弟子的自律与菩萨普度众生相协调。主尊具有来自大城市艺术传统的典雅风格，而菩萨的织物设计反映出丝绸织物的华丽质感。

第420窟的西壁有一个深龛，能够容纳更多的人物造像而不至于拥挤。这一创新在整个唐朝中都有所延续。佛陀端坐宝座，两侧是两身弟子和四身菩萨，在侧壁上还有弟子与菩萨各六身。菩萨的腰布（dhotis）是萨珊式的，上面有饰有狮子的联珠团窠纹。东披的画面展现了骆驼、骡子以及装甲骑兵和步兵之间的战斗，表现了《法华经·观世音菩萨普门品》中的内容，该品描述了各种危险以及战争的恐怖，这些都将被观世音菩萨发出的"一尘不染的纯净光芒"所驱散。南披绘有《法华经·譬喻品》中的"火宅喻"场景。北披则表现了佛陀涅槃的画面，其内容受到《大般涅槃经》的影响。

第390窟的构造与先前提到的第420窟相似，在西壁开有内外两层的壁龛。此窟绘有114铺说法图。隋朝的洞窟主要描绘经文，如《妙法莲华经》《大般涅槃经》《维摩诘所说经》，而非是早期洞窟里主要描绘的叙事场景。各种佛经被译为极具美感的汉语，并以其艺术和象征成为大乘佛教取得成功的转折点。皇家对佛教的支持使得敦煌从中国的大都市中获得了风格和象征上的创新，西方地区对其的影响也逐渐式微。

初唐（公元618—649年）：许多洞窟构造相似，沿着悬崖等距分布，并以大都市的风格绘制。窟内描绘的佛教净土以其华美壮观著称，与唐朝的文化繁荣相一致。中央藻井上绘有独特的由下面四种植物元素组成图案：中间是石榴果实，周围是葡萄藤、葡萄串和叶子。自公元前2世纪张骞从西域带回葡萄籽，敦煌就已经成为重要的葡萄产区，葡萄酒、葡萄藤的图案变得十分流行。在藻井的装饰风格上，葡萄藤茎勾勒出莲花瓣的形状，唐代装饰中经常能够见到这两种元素。

第57窟西壁内层龛外两侧各绘有与弥勒有关的思惟菩萨一身，方向相反但

姿态一致,在每身菩萨下方都有供养人画像。这代表了大乘瑜伽行派的哲学思想,这一思想由玄奘在公元648年翻译的《瑜伽师地论》引入。这两身思惟像是无著与世亲两位菩萨,他们受弥勒启发,写出了瑜伽行派的基本论著,并在其中强调禅定(dhyāna),即沉思、冥想,而非般若(prajñā),即终极智慧。禅修是敦煌的核心特征,所以它自然代表了瑜伽行派两位创始人无著与世亲。两位金刚紧握拳头、绷紧肌肉的创新表现也将逐渐流行起来。

开凿于公元642年的第220窟内室接近正方形,它的南北壁有敦煌壁画中首铺通壁大画。南壁绘成的是极乐世界的景象,法会中阿弥陀佛端坐于华美的莲台,上有精美的幡盖,天乐漂浮在空,云朵色彩斑斓。这是《佛说阿弥陀经》中的西方净土。其间的音乐和舞蹈来自中亚,据日本学者田川纯三教授的看法,应为胡旋舞,唐朝著名诗人白居易对这种舞蹈也有所描述,这种舞蹈在唐朝宫廷中很受欢迎。

北壁则描绘了药师如来的东方净土,北壁并没有绘制主尊,而是绘有七身十分细致的药师佛。药师佛如此受人敬爱是因为他所发的面向世俗的十二大愿,如提供食物、饮品、衣物、药品以及开晓众生。供养药师佛的仪式包括燃四十九盏灯,挂四十九尺经幡,如此可以帮助亡者在七七四十九天内度过地狱苦厄。舞者左右都描画有供养药师佛的灯火。在敦煌,人们还发现了佛经中所说的长条幅幡画,它们现藏于大英博物馆的斯坦因收集品中。东壁分为两部分,两侧分别绘有文殊和维摩诘。绘有文殊的画面下部是衣饰华美的皇帝及大臣,在唐朝的数个洞窟入口的墙上都能看到身着华服的皇帝出现在文殊与维摩诘的辩经场面之中。

第321窟建于武周时期(公元690—705年)。北壁绘有阿弥陀佛的净土,无比庄严华美,南壁绘有《大云经》的内容。东壁北部绘有六臂十一面观音像,地面香花铺地。《大云经》是武则天的最爱,其中包含了一则女性成为转轮圣王

的预言。作为太阳象征的阿弥陀佛与十一面观音象征着吠陀神话中的十二阿底亚斯（太阳神）与十一面荒神（楼陀罗），他们曾在加冕礼上祝福并认可了一位转轮圣王（罗凯什·钱德拉，*Thirtythree koṭi divinities*, in *Cultural Horizons of India*, 7.340）。倚在外廊的菩萨正在放飞一只白鸟，这只鸟被韦陀（1995: 306）与武则天的"飞白体"书法风格联系在一起。在中国，凤凰被喻为百鸟之王，这种祥瑞只有在太平盛世才会显现。它经常出现在中国历史当中，以赞美和平治世、奉承盛世君王。它也是皇后礼服上的装饰图案。它不捕食活物，因此很受佛教徒的欢迎。绘画和书法中的神鸟凤凰，身边总有成群的小鸟陪伴身旁（Williams 1974: 323 s.v. phoenix）。

第329窟也与武周统治有关。菩萨的三屈式立姿、光晕的形状以及透明的僧袍和其他特征似乎表明了这一窟的艺术风格受到了来自印度的新影响。当译经家完成《华严经》的翻译时，他们于公元699年11月5日提交了一份奏疏，确信武则天是转轮圣王和菩萨的化身。据明佺《众经目录》及其他协作者称，奏疏中提到的菩萨指的就是弥勒，也就是说武则天是弥勒菩萨的化身。在这些译经家里也有刚从天竺返回的义净、主持《大云经》翻译的菩提流支，以及刹帝利种姓出身的克什米尔僧人宝思惟。印度僧侣的加入证实了武则天是弥勒菩萨化身的传言。武则天意识到印度僧人具有让她的统治地位合法化的特殊作用，因为儒家思想是极力反对女性当政的。壁画的设计和色彩令人惊叹，它们有可能源自克什米尔，在克什米尔的塔波寺和阿基寺中也能看到类似的鲜艳色调。

第328窟有表现佛陀和十大弟子（其中有八身弟子是壁画，两身是塑像）以及十菩萨（四身壁画，六身塑像）的宏伟壁画。这些泥胎塑像完好地保存了很多个世纪，表现出雕刻家造型技术的极高成就。这个武周时期的石窟表现的可能是《华严经·入法界品》的内容，即卢舍那佛被十菩萨与十大声闻所环绕的场景（罗凯什·钱德拉 1992: 2.240）。

南北大像： 敦煌建有两尊巨大的雕像，即建于公元695年的第96窟中的弥勒北大像，和从碑文看可以追溯至721年的第130窟中的南大像。虔诚信仰《入法界品》中弥勒佛的武则天促成了北大像的建立，在《入法界品》中弥勒佛是第一位未来佛。南大像可能是最后一位未来佛卢舍那。国家权力与荣光正是由贤劫千佛中的首位和末位，即弥勒与卢舍那所代表。在公元695年至699年间，《华严经》全本的第二次翻译是由生于公元652年的于阗人实叉难陀主持进行的，武则天（公元683—705年在位）还为此经作序。武则天曾派出特使前往于阗求取梵文原本，参与翻译工作，甚至为此御笔作序。为了巩固统治，武则天对《华严经》表示了浓厚的兴趣。在公元704年前后，她邀请了来自粟特的法藏大师到皇宫讲佛。华严哲学对她来说难解难入，于是法藏用皇家建筑中的金狮子作为类比阐述佛法。

第96窟中的北大像是敦煌石窟中最具特色的造像。它始建于公元695年，当时武则天下令在各州兴建夹纻大像，大云寺就是在武则天的这一命令下建造的。《莫高窟记》中专门记载了第96窟的相关内容，其中描述了这座32米高的巨像是如何由禅师灵隐和居士阴祖建造的。

作为战略中心的敦煌： 李白（公元701—762年）等唐代诗人的边塞诗，唤起了驻守在甘肃最西端，在玉门以西抗击入侵的士兵心中的痛苦与孤独。韦陀（1995b：262、265）引用了王昌龄（公元698—757年）的《从军行》：

青海长云暗雪山，孤城遥望玉门关。
黄沙百战穿金甲，不破楼兰终不还。

这位诗人还写下了"万里长征人未还"和"不教胡马度阴山"这样的诗句。作为由军事屏障、城门、烽燧保护着的四大军事要冲之一，敦煌成为战略

敏感区和保卫汉土的重要纽带已经有十三个世纪或更长时间了。敦煌也是采购各种皇家仪式上的必需品——即骑兵马匹和玉料的贸易中心。

盛唐（公元705—780年）是黄金时代。盛唐时期富足典雅，盛产伟大的诗人；凯歌高奏，四海承风，来自丝绸之路上古城帕尔米拉的书籍和乳香充溢着花园般的寺院，让人感受到来自印度的熏风，官方历法演算由迦叶氏（Kāśyapa）、瞿昙氏（Gautama）和拘摩罗氏（Kumāra）这三个印度（天文）世家垄断，如此等等，不一而足。这一时代宏伟、热情、好学、美丽而圣洁，令人惊异。中国是一片奇妙的土地，佛教景观充溢着异国情调，就像五台山金刚窟中的银箜篌一样，有八万四千曲调，各治一世间烦恼。这种辉煌可以从在敦煌发现的壁画、雕塑、变文和变相中感受到。

第130窟因为敦煌莫高窟的第二大佛像"南大像"而增色许多。这尊坐弥勒像是在玄宗治下的开元年间（公元713—741年）建造的，高26米。

第323窟中并没有佛教净土或其他佛经主题。它描绘了当时佛教徒所理解的佛教历史，这表明了佛教在汉代就已传入中国。壁画表现了汉朝皇帝正在甘泉宫祭拜一对佛像，甘泉宫是儒家祭天的所在。

第172窟可以追溯至公元742年至755年之间，对阿弥陀佛的极乐世界进行了系统描绘，这也成为后来描述同一主题的标准。南壁和北壁重点描绘了《观无量寿佛经》中的内容，并绘有壮美的亭台与景观。佛经中有关频婆娑罗王的故事、频婆娑罗王被太子阿阇世囚禁、佛陀为阿阇世王之母韦提希夫人讲述"十六观"，十六观是虔诚的信徒往生西方极乐世界的必经之路。各种乐器飘浮在空中，"不鼓自鸣"，是观想的最高境界。

建于公元763年至780年的79窟展现了叠晕画法对颜色的巧妙运用，叠晕即是用相同颜色的不同明度渲染明暗来勾勒轮廓。入口处的南壁有一铺较早的千手观音变，这一题材之后在唐朝时期十分流行。在中国，关于千手观音的第

一幅画作是由一名印度僧人完成的,可以追溯至公元618年至626年的唐朝初年,代表着观世音菩萨千倍的神力。

第45窟中除了韦提希夫人的观想、《法华经》中的多宝佛与释迦牟尼、救度地狱众生的地藏菩萨等等故事之外,特别记述了佛教在中国的历史。南壁正中绘有一铺巨大的观音经变,描述了仅靠重复念诵观音之名就从危险中得到解脱的故事。例如壁画中绘有虬髯戴头巾的粟特商人被强盗逼迫卸下货物,胡商祈求观音菩萨保佑,强盗的刀剑寸断的场景。

第194窟可追溯到公元756年至780年间,龛内共有七尊塑像,分别为佛一尊、弟子、菩萨、天王各两尊。菩萨的形象带有女性美的色彩,其服装与饰品都以绿色为主,预示着即将到来的中唐风格。

中唐时期吐蕃人统治敦煌(公元781—847年):中唐时期的敦煌由吐蕃人统治。尽管当地居民不断反抗,但那一时期经济繁荣,有很多僧侣。在吐蕃统治期间,敦煌有16座寺院都以中国内地其他都市已有的寺庙名称命名,期间开凿了66个洞窟,其中不乏规模之大令人印象深刻者。

吐蕃人对敦煌的统治从公元781年到847年,总共67年(荣新江2000.260)。在墀祖德赞统治期间(公年815—836年),"中国与吐蕃的佛教徒寻求调解,最后双方都派代表去往边境。在公元821年举行了一次会议,缔结了和平盟约"(Shakabpa 1967: 49)。该条约的文字就镌刻在拉萨大昭寺正门前的石碑上。佛教的博爱促成了这个盟约,同样的精神也在公元848年中原王朝在敦煌恢复统治时发挥了作用。洪辩和尚拥有一幅《瑞像图》,这幅画的风格与于阗绘画的风格存在一定联系。洪辩可能在说服于阗促成吐蕃与中原政权和解上发挥作用,当时于阗与吐蕃关系紧密。吐蕃赞普墀祖德赞曾邀请于阗艺术家为吐蕃寺院绘制壁画(Rgyal.rabs p.135),并主张佛教各派别联合。西藏的艾旺寺中的一座殿堂就是以于阗风格建造的,其碑文中也有所记述(Tib. Li.lugs)。韦陀

（1995:151）指出了那幅《瑞像图》与于阗艺术之间的联系，并充分指出了未来的研究将解析出两者之间风格上存在的联系。《瑞像图》原本边缘上的一小片紫色丝绸碎片使这幅画十分重要。它表明唐朝授予洪辩紫色僧袍，这是他与张议潮密切合作，致力于结束吐蕃人在敦煌统治的佐证。洪辩很有可能作为河西地区的宗教领袖，利用他与于阗及吐蕃佛教徒之间的联系，找寻和平解决纷争的方法。

第159窟是吐蕃时期的杰作，装饰和建筑风格以及主题和色彩都十分新颖。壁龛顶部的斜面描绘了来自不同佛教国家的瑞像，是对各圣地的朝圣。两侧的壁画有可能表现的是华严经变中的文殊和普贤，在相邻的北壁上就绘有华严经变的内容以及药师经变和思益经变。南壁展现了法华经变、观无量寿经变，以及弥勒经变的内容。东壁绘制了维摩诘与文殊辩经的场景，在维摩诘的正下方则是吐蕃王的行列队伍，后方是一群胡人统治者。这种恢宏和强大的表现手法是为了给在敦煌反抗的汉人留下深刻的印象并起到震慑作用。

第112窟面积很小，南壁绘有金刚经变、观无量寿经变各一铺，北壁绘有药师经变、报恩经变各一铺。其中报恩经变讲述的孝敬父母、忠于君主的思想与儒家思想相似。它展示了吐蕃政权用儒家思想在敦煌赢得当地居民的忠诚的统治方法。

第158窟规模最大：窟内宽17.2米，深7.28米，巨大的涅槃像横贯南北。涅槃像身长15.6米，右手枕着头部，面容平静安详。卧佛四周环绕着弟子、菩萨、居士和天人像。一些国家的王公也在哀悼者之列，其中最主要的一位是吐蕃赞普，由于壁画遭毁，他的形象已经不复存在，但在伯希和的照片中保留了影像。比赞普稍微低一些的是中原帝王，身边有两名侍从搀扶。

吐蕃时期石窟有以下几个显著的特点：（1）不同的经变图像以画框分隔；（2）十分重视供养人的绘制；（3）突出吐蕃赞普及随行人员的尊贵地位；（4）自由运

用汉唐风格描绘汉译佛经。

除了佛教绘画外，还有展示供养人画像及其生平的绘画。它们展示了千年前不同民族的贵族和仆人的服装样式。早期的供养人画像很小，就像第285窟中的一样，但随着时间的推移，这些画像的尺寸甚至能与佛像尺寸相同，以展现供养人的荣耀。第156窟中两幅节度使张议潮及夫人的画像是唐朝时期重要艺术作品的典范。张议潮是唐代的名将，他在公元9世纪于河西地区赶走了吐蕃人。之后，他应诏带领边境的军队回援内地，帮助镇压安禄山引发的叛乱，安禄山拥有胡人血统，他企图篡夺唐朝皇位。[①]

安史之乱后，河西地区就暴露在了吐蕃（西藏）部落的扩张之下。公元781年，吐蕃人占领了敦煌地区。当地民众抵抗了十几年，但最后不得不接受吐蕃人的统治。公元848年，中国将军张议潮组织起义反抗吐蕃人。在公元863年，他驱逐了吐蕃人，让河西地区重回唐朝统治之下。为了表达他对唐王朝的忠诚，张议潮派出使节向中央交还河西的统治权，作为回报，皇帝派出使者，敕封他为河西节度使。敕封之后，民众欢庆，载歌载舞。总体来说，张将军是一位伟大的英雄，他从吐蕃人手中拯救了河西地区的人民，在这次胜利后，该地区保持了长达一个世纪的和平。

公元865年建造的第156窟中的巨型画幅就是为了纪念这个历史事件而作，画中乐手开道，护卫骑在马上紧随其后。这样宏伟的场面与早期供养人拘谨的肖像形成了鲜明的对照。虽然在洞窟中绘制供养人画像起源于人们对佛教的虔诚，但描绘这些英雄的伟业则源自加强统治，维护宗庙社稷的需要。中国传统将爱国主义加诸艺术之中，以维护国家的统一。

晚唐时期（公元848—907年）：张议潮利用当地居民对吐蕃统治的不满

① 张议潮出生于公元799年，此时安史之乱已经结束许久，故张议潮并未率军回援，也未参与镇压安史之乱。——译者注

情绪，将吐蕃人从敦煌和黄河以西的河西十一州全部驱逐出去。到了公元842年，吐蕃末代赞普朗达玛"灭佛崇苯"，招致了动荡和内乱，削弱了吐蕃政权的统治，崇尚佛教的赞普统治吐蕃的英雄时代已经结束了。在张议潮取得胜利后，吐蕃人再也没能返回敦煌地区。公元851年，当唐王朝任命张议潮为河西节度使时，他加强了与朝廷的联系，并巩固边防以确保了敦煌的安全。河西地区的僧界领袖洪辩和尚也帮助唐朝重新恢复统治。洪辩曾经受到吐蕃赞普的尊敬，他的母亲与敦煌节度使同样姓张。他与双方友好亲切的关系对唐王朝收复河西十分重要。公元851年，中国在敦煌重新建立统治，唐宣宗敕封他为河西释门都僧统。

公元865年，张淮深为他的叔叔张议潮修建敦煌第156窟。窟内壁画绘制了张议潮与宋国夫人出行的场景，表现了张议潮凯旋，依律进行军事游行的盛大场景，彰显其权力与气势。榜题上写道："河西节度使检校司空兼御史大夫张议潮统军〇（扫）除吐蕃收复河西一道行图"。大量的供养人画像壁画被吐蕃人作为权威的象征引入到敦煌。在张议潮的统治下，大型人像绘制的特点依然延续。吐蕃赞普的画像、张议潮凯旋出行、以及高僧图的绘制，使敦煌艺术在创作中焕发新的生机。

晚唐中原地区没有艺术上的创新，但在敦煌，有更多壁画用来阐释佛经上的内容。

壁画的第三时期（公元907—1368年）

敦煌壁画的最后一个时期涉及五代、宋、西夏和元这几个朝代。在这一时期，由于中亚诸国的非佛教化，作为商人及商品中转站的寺庙遭毁，丝绸之路逐渐废弃。海上航线的发展为国际贸易提供了另一种选择。由于中亚佛教文化的衰落和征战，艺术创作受到了很大影响。在五代和北宋初期，皇家在敦煌建立了

画院，邀请了许多艺术家来装饰新的洞窟。他们遵循传统的画院风格，以对当地不同居民肖像的描绘，开创了新的艺术风格。公元14世纪的最后一批壁画是藏传密教题材。在元代，中国艺术传统中持重的色彩赋予其艺术灵感。这一时期绘画的色彩淡雅，一些作品的主题是千手千眼观音。

第98窟中有一幅五代时期于阗王李圣天的画像。于阗王本姓尉迟，但在公元842年，唐朝皇帝将最尊贵的李姓赐给了他。于阗王形象带有彰显其等级的所有图案，他在登基大典中还穿着中国皇帝式的冕服。于阗王带着巨大的玉石耳环，这是他的国家于阗最负盛名的特产。四千年来，中国人认识了于阗玉，将其看作美德之石和圣贤之石。于阗王站在装饰有代表王权图案的地毯上，这里自古也因羊毛地毯而闻名。在两千多年前，于阗就向中国皇帝进献了第一批地毯。

在五代时期，敦煌处于张氏家族的统治之下。张议潮（卒于公元872年）在驱逐吐蕃人的过程中确立了自己的统治。公元919年至920年间，敦煌统治权移交给了曹氏家族。公元920年，当后梁（公元907—923年）政权授予他河西节度使的官职时，曹议金就开始着手修建第98窟。这一窟用了一年的时间就建造完成了，它是一座巨大的佛坛窟，主室深15.65米，宽13.2米，用以彰显曹家的地位与影响力。除了几铺经变画之外，甬道里还有曹议金和张议潮的画像各一幅。主室内绘有作为曹议金女婿的于阗王和他身后的妻子画像。在经变画下方绘有僧侣和银青光禄大夫的供养人像，东壁绘有回鹘可汗的公主和曹议金的姊妹及其全家人的画像。供养人的数量超过两百人。

第61窟的面积相当大（长14.1米，宽13.57米），它应该是在曹元忠治下开凿的，曹元忠的画像就绘制在甬道的入口处。南面绘制的是他的母亲、嫁于阗王的姊妹以及他的夫人。北侧绘制于公元980年前后，这是为了儿子曹延禄的晋升和联姻而画的。画面中的七个人物分别是三名比丘尼、三位公主和曹延禄的夫人，曹延禄是于阗王的女婿，曹氏家族的女儿们也与北方各部族联姻。

这一窟内绘制了文殊菩萨的道场五台山的全景图。这个窟是献给文殊菩萨的，旨在加强曹氏家族的姻亲联盟。

敦煌作为于阗国的避难所

自从佛教在中亚，尤其是于阗地区盛行以来，敦煌就在中国事务上一直扮演着重要的角色。公元938年，中国派遣使节经过敦煌到达于阗（斯坦因，亚洲腹地考古图记，1.356）。曹元忠（约公元946—974年）的姊妹嫁给了于阗国王，敦煌的统治者曹延禄（约公元980—1002年）迎娶了于阗王的第三个女儿，他们都被绘制在了敦煌石窟的壁画之上（Whitfield 1996: 336, 337; Giles 1933: 7.570）。在公元999年至1007年间，敦煌统治者将来自于阗和中亚诸国的精美玉器以及上好马匹进献给辽国和大宋朝廷。追溯到公元943年的于阗文《贤劫经》卷轴中包含了贤劫千佛的名号，敦煌洞窟的壁画上满是千佛画像。公元9世纪出土有贝叶写本（pothi leaves），里面有用于阗语写就并配有中文解释的宗教仪式，经页上绘出六名保护儿童的女性神灵（Whitfield 1983: 2.75）。于阗和敦煌依靠着两个家族之间的婚姻纽带紧密地联结着，他们之间不断地交换书籍、学者以及诸如安抚能让幼儿患病的神灵等生活礼仪。公元970年，于阗王给他的舅舅——归义军的统帅曹元忠送来一封信函。他请求曹元忠派兵帮助于阗抵御来自喀喇汗国的进攻，喀喇汗国定都喀什噶尔并信奉伊斯兰教。血腥的战争持续了40年，最终于阗国于公元1006年覆灭。于阗的佛教文化分崩离析后，大批难民拥入敦煌。于阗王族、贵族、平民和僧侣都来到与于阗国有联姻关系的敦煌，这里成了于阗人的避难所。

之前的波斯世界就有过这样的先例。在公元7世纪中叶，当萨珊王朝被击溃的时候，波斯人就来到中国寻求唐朝的庇护，他们把这里当成唯一安全的地方。同样，当奥斯曼哈里发的军队越过阿姆河，并威胁要入侵粟特时，粟特人开始背井离乡逃往中国。在萨珊王朝覆灭70年后，长安城和其他城市里有成千上万

的波斯难民，以至于长安城成了波斯文化的中心（Nara Exhibition 1988: 26）。

从于阗逃难的僧侣带来了于阗国屠杀僧人、拆毁寺庙、佛经手稿及藏书处被焚毁的消息，这一消息让佛教徒感到十分恐惧。于阗国的东进"肯定促使敦煌三界寺的僧人们封闭其佛经、绘画和其他神圣的物品（sacred objects）"（荣新江 2000: 273），荣新江（p.272）认为"洞窟是在 1006 年于阗陷落于喀喇汗国的时候封闭的。"第 17 窟中成捆的物品杂乱地堆放在一起，"表明了这是在面临迫在眉睫的危险时采取的保护措施"（Giès 1996: 14）。

伯希和推测，敦煌藏经洞最晚的文献大约可以追溯至公元 1030 年，和西夏在公元 1035 年的入侵时间相一致，所以他将第 17 窟的关闭与西夏入侵联系到一起。但现在我们能够确定，能够确认年代的写本不晚于 1002 年，在西夏文献中也没有证据表明封闭藏经洞的行为是必要的。西夏人是虔诚的佛教信徒。西夏皇帝李元昊（约公元 1003—1048 年）于公元 1038 年称帝，佛教是他统治的基础，他还向宋朝求取汉文《大藏经》。在西夏统治时期（公元 1038—1227 年），敦煌开凿及修复了大约 80 个洞窟，所以西夏不可能是第 17 窟封闭的原因。

两个世纪后，那烂陀寺的破坏就是一个类似的例子。西藏的朝圣僧人恰译师（Chag Lotsava Chos.rje.dpal）在公元 1234 至 1236 年间到访过印度比哈尔邦，在他的传记中记录了那烂陀寺最后几天令人不寒而栗的情景（G.N. Roerich, *Biography of Dharmasvāmin*, Patna 1951）。那烂陀寺接到预警，敌对势力会再一次逼近那里，收到消息的是寺里仅剩的僧人：九十多岁的罗睺罗·斯里跋陀罗（Rāhula-śrībhadra）大师和他的西藏弟子恰译师。他们是仅有的几位逃出来的幸免者。弟子背着师父、少量的米、糖和几本书逃过了劫难。同样，由于喀什噶尔的敌对势力即将发动的袭击，大量的手稿不得不封闭保存起来，故而第 17 窟的封闭一定是用来封存经文的。

即便在现代，当寺庙和私人佛堂遭到摧毁时，雕像和手稿也被埋在地

下，以待将来挖掘。仁钦教授称其为"诸神及佛经之墓",老一辈的人们知道这些"坟墓"的下落。书籍在佛教传统中备受珍视。根据松巴·益西班觉（Sum.pa.mkhan.po）的《松巴佛教史》（Pag.sam.jon.zang, p.92）,那烂陀寺的藏书处被称为"Dharmagañja",即"佛法宝库"。金洲（Suvarṇadvīpa,现印度尼西亚境内）国王与提婆波罗[①]之间十分默契,他们都从那烂陀寺复制了经卷文稿。在于阗国十分受欢迎的《妙法莲华经》中就有专门有一品内容讲述这部经的流传并指出抄写、保存或理解《妙法莲华经》的人将往生极乐。

虎僧：敦煌有关于虎僧的绘画和壁画,以及马文斌（斯坦因第2973号手稿）的信及其中记载的他吟咏敦煌壁画的一首诗,都能让人明白当时严峻的局势。根据斯坦因第3540号手稿记载,有十六个人郑重发誓要维护敦煌的洞窟及庙宇。

大英博物馆藏的斯坦因第2973号手稿中有一封公元970年马文斌写的信,其中有他吟咏绘在敦煌壁画上老虎的一首诗（Giles 1944: 32）:

> 希奇宝象兽中王，猛毅雄心世不当。
> 四足端然如玉柱，双牙利剑若金铓。
> 立观峭峻成山岳，动必摇形见者慌。
> 但以声名告丑类，从今何敢作灾殃。

吟咏老虎的诗句展现了强大的自信,同时这也可以被看成是一种能够保佑于阗国逃难的人们逃离喀喇汗国铁蹄的咒语。

公元970年,正是信仰佛教的于阗国正与喀什噶尔的喀喇汗国在死战之时,那时的于阗王后是敦煌统治者曹议金的女儿。第96窟主室中描绘了于阗王的形

[①] 统治印度北部的波罗王朝国王。——译者注

象，他头戴巨大的王冠，手执利剑，双肩上有日月环绕（Whitfield 1995: 334）。上面吟咏老虎的诗句是一个先兆，预示着要先发制人阻止喀喇汗国攻入敦煌。

唐睿宗（公元710—712年在位）派和尚延请十六罗汉来到大唐，达摩多罗陪伴着他们一同回来，从他的右膝上幻化出了一只老虎。"和尚"（Hva-śaṅ）并非专名，是对高僧的统称。达摩多罗一副中亚装扮，背上的书笈中装了不少书，身旁还有一头老虎和一个盛水的容器。达摩多罗就是在旅途中陪伴罗汉，护卫他们安全的强健僧人。

在敦煌绘画中如果看到一个僧人带着一头老虎的话，那一般来说表现的就是达摩多罗（Dharmatāla）了。来自于阗的僧兵一定与罗汉相伴，而于阗也以罗汉著称。敦煌的藏文手稿编号ITJ597即为"于阗阿罗汉授记"（Schaik / Doney 2009: 181）。

虎僧象征着努力拯救文物、雕像和圣书的僧人。在敦煌发现了13幅由老虎陪伴的僧人画像（Giès 1996: 151—152）。戴仁（Jean-Pierre Drège）描述吉美博物馆其中两幅虎僧画像，并给出了"这个人物依然神秘异常"的评论。他指出了学界所认为的画中人物的各种身份，但并没有接受其中的任何一种。有一种说法认为这位僧人就是十六罗汉的侍者达摩多罗。他背着一捆书，手持净瓶与拂尘，在他面前的是阿弥陀佛的画像。当十六罗汉受唐睿宗邀请访问大唐时，他们观察了睿宗在贺兰山的避暑之地，那片山脉中栖息有许多危险的动物。达摩多罗从他的右膝幻化出一头老虎来保护罗汉们，因此老虎就被画在达摩多罗右边（Dagyab 1977: 113）。戴仁用词谨慎地将其描述为"最初被识别为……达摩多罗"（Giès 1996: 152）。从于阗人大迁徙的危险中可以看出，达摩多罗作为"佛法的保护者"（"tāla"多罗即是梵文中"trāta"，保护的意思）的意义是十分明显的。

戴仁注意到第EO1138号壁画有以下特征：（1）他走在粗糙干旱的地面上，上面生长着稀疏的草丛；（2）他看上去筋疲力尽；（3）他的鼻子显示出他并非中

国血统；（4）他右手拿着一串念珠，左手拿着一根弯曲的手杖；（5）他腰间挂着两把刀和一个香炉；（6）他背上的书笈里装有经卷；（7）有一头老虎走在他的右边。汉语中代表老虎的"虎"与代表波斯人的"胡"是几乎同音的，"胡"也有胡须的意思（Dict. of Giles no. 4930）。波斯人浓密的黑胡子十分出名：例如迦梨陀娑在他的《罗怙世系》中提到过阵亡的波斯士兵的胡子让整个战场看起来像是布满了蜂巢。这幅画反映了从于阗到中亚的干旱地貌特征。他为了躲避迫害而疲于奔命，从他的鼻型和旁边的老虎可以推断出他是一个胡人，是一名来自于阗的波斯僧人。念珠和弯曲的手杖诉说着他的虔诚和奉献精神，挂在腰间的两把刀用来自卫，书笈中的书是卷轴装而非印度式的梵夹装形制。在西藏的绘画中，印度上师有时也拿着卷轴。

来自敦煌的梵语－于阗语双语写卷（P5538）记录了一位于阗僧人（和一个敦煌人）的对话，这位僧人曾到访印度，正要去中国的五台山参拜文殊。他拥有的书籍包括佛经、阿毘达磨（论典）、律典和金刚乘典籍，和他交谈的人就对金刚乘很感兴趣（Bailey 1937: 528—529）。于阗僧人一定是从印度带来了梵文手稿，并把它们带到中国，用以支付他前往五台山朝圣的费用。尼泊尔卷轴顶部是三个曼荼罗，分别为佛法曼荼罗、佛陀曼荼罗和僧伽曼荼罗。尼泊尔佛教的九本经书手抄本也记录有佛法曼荼罗。同样，在汉语中表达经过艰苦的旅程后取得经书的说法叫"得法"，这里的"法"指的就是书籍。东爪哇皇室名字中带有的"法（dharma）"字指的是文学（Lokesh Chandra 1998: 239f）。为了使佛法存续，尽管虎僧需要携带日常用品，但是他还是一直把经卷随身携带。

僧人背上的书笈里有七卷经文，鸠摩罗什所译的《法华经》也正好七卷。画家描绘的是于阗最为盛行的《法华经》，经中的多宝如来（Prabhūtaratna Tathāgata）和玉料（ratna）有关，而玉料正是于阗经济的核心。

在中山收集的编号EO1141号绘画中，有一榜题，写有宝胜如来（Prabhūtaratna）

字样，其他虎僧题材的画上却没有任何名字。在于阗语《尉迟僧伽罗摩王颂》（P2787，Bailey 1982:71）中，于阗也被称作 Ratna-janapada，即"珍贵而富饶的玉之国"，汉语里于阗也被叫作"大宝于阗"，即"盛产珍宝的于阗"。多宝如来就是于阗——玉之国的守护者。他作为古佛出现在《法华经》中，来自遥远的宝净国土（Ratnaviśuddhā），证实了释迦牟尼讲法的神圣性。

彼得罗夫斯基发现的基本完整的《法华经》梵文手稿以及其他手稿的片段都出土自于阗。《法华经》中的典礼与仪式也在中国和日本十分受欢迎（Visser 1935: 2.416—702）。

第 EO1138 号绘画如此精美，这让我们猜测它可能是皇家画家为一位皇室成员所作。这位御用画家可能来自辽或宋朝的宫廷，敦煌的统治者曾送给他们玉器和马匹。敦煌节度使夫人是一名于阗公主，而虎僧有可能是公主的父亲，也就是于阗国王的导师（Rājaguru）。信奉佛教的于阗的消亡对中国的宗教、文化和政治都有所冲击。

西夏：1036 年，瓜州节度使曹贤顺投奔西夏。西夏对敦煌的影响可以从榆林窟的新式塑像中窥见一斑，比如坛城和水月观音。

第 409 窟东壁绘有西夏王、他的两位王妃和小儿子的画像，两位王妃装扮成回鹘公主的模样。在西夏时期，大约有八十个洞窟经历重修、翻新或新建。西夏一直在整修敦煌的洞窟，例如北魏 263 窟壁龛的天顶。作为一个强大的王朝，他们给中原的佛教艺术留下了深刻的印象，同时也深受中原佛教经典的影响，他们从宋朝宫廷得到了汉文《大藏经》，并将其译成西夏文。在第 444 窟有最早的西夏文题记，写于公元 1072 年。公元 1348 年在敦煌竖立的"唵嘛呢叭咪吽"六字真言碑使用了梵文、藏文、汉语、西夏文、八思巴文和蒙文。尽管西夏人于公元 1227 年臣服于蒙古，但他们（对中原佛教）的影响仍持续了很长时间。

从玉美人到飞天

飞天是伴随印度西北部兴起的极乐世界概念而出现的，也受到了波斯文化的影响，并由此形成了阿弥陀佛与西方极乐世界（Sukhāvatī）的概念，甚至连欧洲语言中的天堂（paradise）都是由希腊语 paradeisos 从古波斯语中的 pairidaeza 一词借用的。古波斯语中的 pairidaeza 意为园林，原指"围场、圈地"（pairi=周围，梵文 pari+diz 来源于梵语 diś，表示形成）。这一词汇从波斯国王的园林或游乐花园，变成了众神和天使的住所，或者说是天堂。《无量寿经》（*Sukhāvatī-vyūha*）标题中的最后一个单词 Vyūha 就是天堂的意思。飞天女神的形象主要出现在极乐世界之中，其实她们的存在很奇怪，因为极乐世界中没有女性。女性们似乎都被带到了阿閦佛在东方建立的妙喜净土。在阿閦佛的妙喜净土中，女性起着主导作用，这一情况与其他佛土相去甚远。在《阿閦佛国经》中，阿閦佛向女性宣讲佛法，进行有关于女性珠宝（Strī-ratna）的讨论，人们也经常提到女性饰品。

对阿弥陀佛和阿閦佛的信仰是并行的，因为他们代表的西方与东方的净土也是互相对应的。现存最早的《无量寿经》和《阿閦佛国经》都是由支娄迦谶在公元179年至180年间同时翻译完成的（T313）。

飞天是最早从《般若经》中演化出来的概念，其般若智慧（prajñā）的观念体现了女性主义理想。

中国人为西域诸国人民的美丽、音乐和舞蹈所着迷，玉作为上天的恩赐从于阗传入中国。汉语中"玉"也是纯洁、高贵和美丽的象征。

玉女代表着美丽的女性，这个词指的是来自于阗的美丽波斯女性，她们肌肤如玉般光洁，带着美玉来到帝国的宫廷，她们也把佛教的芬芳带往中国。

飞天女神在不停舞蹈。阿普萨拉丝（apsarās，即飞天的原型）在天国圣乐的伴奏下不断舞蹈，描绘着辉煌的西方极乐世界。过去两千年来，中亚和东亚到处都有极乐世界主题的绘画。敦煌（相当于中国的阿旃陀石窟）一些最精致

的壁画都描绘了舞动的女神，她们动作鲜活柔和，令人充满喜悦。这些舞动的美人来自天竺，因为她们都没穿上衣。敦煌的石窟展现了三种类型的女性服饰：汉人女性的飘逸织物，中亚女性的紧身衣裙，以及印度女性裸露身体的性感优雅，她们吸引着观赏者与她们一同进入光彩夺目的美丽世界。

飞天女神端着盛放鲜花与水果的托盘，并向如来佛致以敬意。对于惯用牺牲祭祀的中国人来说，这些供品是十分新奇的。另一方面，飞天女神是从极乐世界的七宝池中化生出来的，她们住在天上，不吃肉不饮酒，只是收集各种花朵的花蜜，从天上撒下花朵，使世界充满芬芳。

飞天的腰间没有长袍，这又与儒家礼教相矛盾。在鸠摩罗什于公元416年至417年所译的《妙法莲华经·譬喻品》中有这样的原文证明："尔时，四部众比丘、比丘尼、优婆塞……乾闼婆……等大众，见舍利弗于佛前受阿耨多罗三藐三菩提记，心大欢喜踊跃无量，各各脱身所著上衣以供养佛。"所以飞天的要素之一就是裸露出胸部。这也证明了佛教艺术在当时已经打破了在儒家社会中所遵循的一丝不苟的着装习惯。

西方极乐世界乐舞场景的素描，敦煌113窟，公元8—9世纪

飞天女神可以分为三类：

1. 没有独特特征的；
2. 弹奏乐器的；
3. 带着花和水果等供品的。

第一类飞天在天空中飞翔。对吹奏乐器的飞天的描绘始于北魏（386—534），一直延续到元代（公元1271—1368年）。他们与梵文中的 Vaṁśa、Vīṇā mukundā、murajā 有关。吹笛的是 Vaṁśa，弹奏鲁特琴的是 Vīṇā。壁画中也有弹奏中国乐器的飞天。Puṣpā（鲜花）、Dhūpā（焚香）、Dīpā（光）、Gandhā（香）、Naivedyā（食物）是掌管五种祭品的女神，其中女神 Puṣpā 掌管鲜花，Naivedyā 掌管食物。

在描绘极乐世界的舞蹈场面中还能看到女神 Mālyā、Lāsyā、Gītā 和 Nṛtyā，除此之外还有其他身披飘带在天空飘舞的女神，她们的手和姿势都让人联想到印度舞蹈风格。

纳夫巴哈尔（Nav Bahar）撩人的女神雕像确立了"理想之美即佛教形象"的等式。即使在佛教信仰逐渐消退之时，早期的波斯诗歌仍然创造出那些令人无法不回想起佛像之优雅的形象。诗人阿玉奇（Ayyūqī）曾经这样描绘他美丽的女主人公："她美得像……寺庙里供奉的佛像。"

之后，我们在该诗文2138节至2142节的高潮中发现女主人公被称为 Bot（佛教雕像）和 lo'bat（小雕像），最后是佛寺（nowbahar），这座寺院因其优美的造像而闻名于伊朗文学，直至13世纪的雅谷伯时期。

千佛洞

所谓"千佛（Thousand Buddhas）"指的是释迦牟尼的一千种称谓，是无所不

能，无所不在和无所不知的象征。"千佛洞"代表着"带有数千个（复数虚指）偶像的洞窟"，其中 Buddha 一词在中亚诸语中仅指"塑像（statue）"，但其原意是"佛像（statue of a Buddha）"或"佛教造像（a Buddhist statue）"。千佛洞在土耳其语中的表达是 Ming Oi，意为一千个（ming）洞窟（oi），其中 ming 表达的并非数字，而是力量和稳定。它在精神世界和世俗世界中都发挥着重要作用，或者用罗马人的术语来说，是祭司（拉丁语 flamonium，梵语为 brāhmaṇa，意指婆罗门）和统治（拉丁语 regnum，梵语 Rājan，意为国王）。英语单词"千（thousand）"的词根是 tu，代表伟大，在梵语中有 tavas "强壮、精力充沛、勇敢的"和"百"的含义，在古诺斯语中也有 thus-hund，在古法兰克语中有 thus-chunde，它们都表示了"伟大的百（great hundred）"的概念。千是权力、力量、威力、坚固、持久，是灵魂与世俗的永恒属性。因此，数千个偶像证明了其力量和纯洁的连贯性。国家的安全是十分重要、基本的，以至于千手观音都被神化了，观音有一千个手臂，在每个手掌上都有一颗眼睛。千眼代表了国家强大的情报机构：国家效率在于它的情报系统，故而持续不断的千倍警惕是维持稳定的必要手段。这样获得的信息必须由同样有效的机构加以利用，故而需要强大的的千手，它们是强而有力、遍及一切的执行系统。

拥有数百个石窟和壁龛的莫高窟让人想起一种类似的建筑群，这种带有许多洞窟式入口的建筑群是西藏的一种特殊的纪念型建筑,被称为"吉祥多门"或"无数圣像"。这类建筑有好几个洞窟般的房间，墙上挂着许多美丽的壁画。此类十万佛塔（或吉祥多门塔）曾遍布藏地，略举如下：此类十万佛塔（或吉祥多门塔）曾遍布藏地，略举如下：觉囊见即大解脱（约1330年），日吾其塔（建于1449—1456年），（拉孜）江十万佛塔和江孜的白居寺十万佛塔（均建于15世纪），以及安多的十万佛弥勒洲。[①]它们具有极大的纪念意义，是阐述佛教奥义的宝库。看

① 原书此处有明显的两处错误：其一，白居寺的藏名为 dpal 'khor chos sde，文中少了"dpal"；其二，"十万佛弥勒洲"（kum bum Jambaling）是塔尔寺的藏文名，而不是一座吉祥多门塔，kum bum 是万佛塔的通称，但在此处特指塔尔寺。——校者注

到多门塔的朝圣者都会将自己置身于宇宙意识当中，成为赋予万物生命的光。

莫高窟是最大的古寺庙建筑群。在唐朝时，有一千多个洞窟和壁龛，其中492个十六国（公元304—439年）至元代（公元1271—1368年）的洞窟保存至今。敦煌这个宗教居所与商队驿站的综合体，以其平面的壁画和立体的雕塑，再现了瞬息万变的超凡世界中人们丰富多彩的生活。

敦煌285窟西壁，西魏时期
上方是摩醯首罗天（Maheśvara），右侧是毗那夜迦天（Kumāra），左侧是鸠摩罗天（Vināyaka）。

41

42

新德里国家博物馆馆藏敦煌佛画

佛陀

1. 斯坦因第 492 号藏品 [图 1] 表现了悉达多太子骑在爱马犍陟上、深夜从王宫逾城出家的场景，马颈后面可以看见牵着马的车匿。为了保证离宫路途不惊动任何人，缩小的四大护世天王身着盔甲托着马的四蹄。门前的两名守卫完全忘记了他们的职责，酣睡不醒。第二个场景中悉达多的父亲净饭王派出飞驰的骑兵搜寻王子，他们手举火把飞快前行。第三个场景是宫中玩忽职守的侍卫被带到净饭王面前。《佛本行集经》第十七品中记载："所有太子侍卫左右，悉皆禁缚。"最后一个场景刻画了依净饭王命令而追随太子苦行的五位侍者。

图 1　Ch xlvi. 007, Stein 492, NM 2003-17-312 [①]

[①] Ch xlvi. 007, Stein 492, NM 2003-17-312 即斯坦因原始编号：千佛洞 46-7 号，大英博物馆编号：斯坦因 492 号，印度国博编号：2003-17-312 号藏品，之后的图片编号仍用英文与罗马数字表示，不再赘述。

图 2　Ch 00378，Stein 364，NM 2003−17−310

2. 斯坦因第 364 号藏品 [图 2]：佛陀与僧侣。佛陀立于花簇之上，双手结转法轮印，头部有光环向外辐射，从全身散发出更加强烈的背光。佛陀的光环由仙草点缀，外沿布满火焰，他似乎正向下方的僧侣显现无上的光明菩提心。僧人坐在有垫子的莲花之上，他现出的头光和面庞都与佛陀相似。他坐在一块有三角形图案的地毯上，这是佛法的象征。在他的右侧是火盆和香炉，附近还有一个水罐。垫子的边角位置有一根挂有水壶与一柄拂尘的锡杖。有两名侍从侍奉在僧人身边，其中左手边的侍从举着另一根挂有水壶与拂尘的锡杖。作为一名觉悟了的大师，他似乎正在西游之路上，这一点从锡杖上的水壶和拂尘就能看出来。侍从们黝黑的肤色表明他们是印度人，可以带领僧人前往西方的印度。这件作品中的僧人可以和斯坦因第 163 号藏品中的行僧画像相对照，后者是完成于 9 世纪末至 10 世纪初的作品（Whitfield 1983: 2 pl.51）。

僧人坐在垫子上，他的念珠和行囊都挂在带有棘刺的树上，而这棵树具有中亚地区耐旱树木的特征。他携带的水壶与穿着的耐磨皮鞋是行僧的标准装备。这种带有（被韦陀称为）"云头履"的鞋也与印度鞋相类似。

另一幅画（斯坦因第 169 号藏品）描绘的是迦里迦尊者[①]坐在坐垫上，旁边插地的法杖上挂着皮行囊（Whitfield 1983: 2 pl.49）。这些行僧的特征也能见于敦煌壁画中，说明敦煌是中国僧侣前往印度或回国途中的重要一站。

3. 斯坦因第 518 号藏品 [图 3] 是一幅具有传统风格的像幡，佛陀所站的地方没有须弥座，右手施无畏拈花势（abhaya-cum-kaṭaka mudrā），左手结禅定印（Dhyāna）。三角形的幡头上绘有一尊坐佛，其图像没有特殊的象征意义，因绘制经幡的艺术家习惯在幡画上部绘制坐佛。幡画遵循固定的形制，没有看到有特定含义的图像，手印的形式也不固定。根据拉马尚德兰 1954: 29）的说法，拈

① 十八罗汉之一。——译者注

花势（kaṭaka mudrā，或译为手镯扣）是持物的手势，即"拿着东西的姿态，也许是在敬拜期间每天都插入鲜花"（p.37）。在《表演镜诠》[①]中，拈花势的拇指与食指、中指相捻（Coomaraswamy 1917: 31），在图像中，这种手势通常是用来接受每天供上的鲜花，在阿旃陀石窟中也有相同的表现手法。这种手势也用来教授他人，在某些可能描述有误的情况中被称为"思惟印"。在日本，这是文殊菩萨八大童子之一的地慧童子（Vasumati，音译为缚苏摩底）所施的手印（Gauri Devi 1999: 281）。根据捷连捷夫（2004: 53 no.5.2）的说法，这种拇指与无名指相捻的手势一般用于握持莲茎。

Coomaraswamy　　Gauri Devi　　Terentyev

拈有青莲的拈花势（阿旃陀石窟中菩萨的手势）

从上方的示意图可以明显看出，这个手印和其他手印有本质上的差异，所以我们必须在对它的使用中明确其构成。kaṭaka 这一词语的意思是"手镯、环状物、圆圈"，因此它表示由拇指和手指形成的环形姿势，故而这种手印被魏礼、韦陀等人定为思惟印（vitarka）的手印，其实是结合拈花势的施无畏印（abhaya in kaṭaka），以及结合拈花势的与愿印（varada in kaṭaka）。佛陀在这种情况下结

① 13 世纪成书，以梵文写就的印度著名舞蹈学著作。——译者注

斯坦因编号	
518	右手施无畏印与拈花势的站立佛陀
539	左手施无畏印与拈花势的站立佛陀
462	右手施无畏印与拈花势的坐佛
384a，b	右手施无畏印与拈花势的站立佛陀
374	右手施无畏印与拈花势的坐佛
499	右手施无畏印与拈花势的坐阿弥陀佛
295	右手施无畏印与拈花势的坐阿弥陀佛
500	右手施无畏印与拈花势的药师佛
354	右手施无畏印与拈花势的观世音菩萨
391	手持杨柳枝与净瓶施无畏印与拈花势的观世音菩萨
442	右手施无畏印与拈花势的地藏菩萨

图3　Ch xx. 0011a, Stein 518, NM 2002-17-125

图 4　Ch. lvi 0021, Stein 539, NM 2002-17-120

图 5　Ch 00115, Stein 327, NM 2002-17-173

思惟印是没有意义的。他祝福信徒无所畏惧（无畏印），并给予他们所渴望的恩赐（与愿印）。拇指与食指相捻所形成环状的拈花势是为了强调佛陀赋予的恩赐和优雅。

这一手印在大英博物馆的敦煌画作中十分清晰：韦陀在《西域美术》第一卷中的插图 7 和 11-2 描绘的是佛陀；插图 9-2 和 16-3 绘制的是药师佛；插图 14 展现的则是观世音菩萨。

图 6　Ch 00138, Stein 345, NM 2002-17-187

斯坦因第 539 号藏品 [图 4] 是一面幡画，佛陀站在莲花上，右手握着僧袍，左手施无畏印。幡头的佛像与前面那幅一样，并没有特定意义，只是出于幡画的装饰习惯而绘制。

斯坦因第 327 号藏品 [图 5] 是一幅绘有佛陀的幡画碎片，佛陀双手置于胸前，立于一块岩石之上。

4. 斯坦因第 345 号藏品 [图 6] 是一块亚麻质地幡头，上面绘有两身佛像，

图 7　Ch xxi. 0012, Stein 309, NM 2002-17-183

占据正方形的两半。他们端坐在莲花上冥想,手印隐在袈裟中无法得见。这件饰品是对角折叠起来使用的,形成一个三角形的幡头。因为绘有两身佛像,所以从幡画的正反两面都可以看得到（Whitfield / Farrer 1990: 136 no.114）。在巴黎也藏有类似的画作,它们是在一块正方形麻布上的正反两面绘制的,也是对角折叠起来用作幡画装饰的。

斯坦因第 309 号藏品 [图 7] 展现了一块绘有两身佛像的正方形幡头,它和

图 8　Ch lvi. 0020, Stein 538, NM 2002-17-184

上一件幡头一样,都能折叠成三角形,在图中能够清晰地看到对角线的折痕。

5. 斯坦因第 538 号藏品 [图 8] 是一块正方形的亚麻幡头,在正面中间有一个红色的亚麻挂环。画面上四尊佛像坐在莲花上冥想,头朝中央。这是幡上方的装饰,一块正方形可以沿对角线裁剪叠成两个幡头,对于做幡的工匠来说是一笔有利可图的生意。

6. 斯坦因第 462 号藏品 [图 9] 上，佛陀立于红色、紫色的两朵莲花上，右手结无畏印，左手持有带火焰的摩尼宝珠。

图 9　Ch xxiv. 005，Stein 462，NM 2002-17-141

7. 一系列佛像，其中五尊藏于大英博物馆（斯坦因第 44 号藏品），四尊藏于新德里国家博物馆 [图 10]。大英博物馆的五尊佛像特征如下：

图 10　Ch 00396 a–d, Stein 384 a–d, NM 2000–17–204

由画师在纸上勾勒轮廓，学徒之后则运用粗略的晕染法上色。头光和五彩背光以及带有数颗摩尼宝珠的华盖使得佛法的宝库变为闪现的灵光。

（1） 右手：拇指按在食指上， 左手：置于膝上
（2） 右手：拇指按在食指上， 左手：持有三瓣莲苞
（3） 右手：拇指按在中指、无名指上， 左手：持有微绽的莲苞，手指交叉
（4） 同（1）
（5） 同（3）

新德里国家博物馆中的四身佛像（斯坦因第384a-d号藏品）之手印如下：

（1） 右手：无畏印， 左手：置于膝上
（2） 右手：无畏印， 左手：持有莲苞
（3） 同（2）
（4） 右手：掌心向内

这一系列佛像使人联想到大英博物馆所藏的长幡画，那幅幡画成于10世纪，长5.38米（斯坦因第195号藏品，Whitfield 1983: 2 pl.37，插图51）。画中的十尊佛像所结手印各异，每个手印都非标准形式。这些长幡画是为求得长寿、消解灾祸而供奉的。斯坦因第216号的长幡中写有发愿文："任延朝敬画四十九尺幡一条其幡乃龙钩高曳……宛转飘飘似飞鸠……愿令公寿同山岳，禄比沧溟，夫人延遐，花颜永茂。次为原中父母，长报安康……"（Whitfield 1983: 2.323-4）。根据记载，在发愿文以及《药师经》中，这些幡都被称为"神幡（spirit banner）"。值得注意的是祈福时需要诵读《药师经》49遍，而幡的长度也正好是49尺。

瑞像图

在敦煌，有六个洞窟的天顶都会有一组特殊的图像，这组图像对于印度和其他地区名刹来说都十分神圣，这六个洞窟分别是伯希和编号P.64、P.81、P.84、P.102、P.106和P.119号洞窟。斯坦因第2113号（即Giles第5553号）手稿中包含了关于它的各种注释，其中第一部分是佛陀的画像，第二部分是于阗的守护神，第三部分记录了公元896年由德胜和其他人新建的佛寺。公元10世纪的斯坦因第5659号（即Giles第6722号）手稿记述了"佛陀和菩萨保护于阗王国的奇迹"。值得注意的是，守护神的形象与于阗有关。谢稚柳在他的《敦煌艺术叙录》Shanghai 1955: 102—107，索珀1965: 352 n.15）中列出了敦煌第231窟（伯希和第81窟）中佛像的名字。于阗对中国佛教徒来说十分重要，无论是来自于阗的梵文经文，还是从印度流传过去的神圣佛教画像。十六罗汉可能也是从于阗来到中国的，他们可能是天竺罗汉的化身。

大英博物馆中斯坦因编号51和58的卷轴和新德里国家博物馆中斯坦因编号450的卷轴是同一幅绘画的不同部分。右侧新德里国家博物馆藏的部分有11张图，如下所示：

	1		2	3	
4		5			
6		7	8	9	
佚失		10	佚失	11	佚失

11.1. 佛陀以金刚坐姿坐在石台上，石台正面饰有两个面貌怪诞的王子（可能是两位龙尊王）。佛陀右手结触地印，正如地神目睹了佛陀前世化身的种种善行，左手施禅定印。在菩提伽耶证悟之际，他身着菩萨装束，并佩戴饰物，那块石台就是他的金刚座。他颈围云肩，双手饰有手镯，膝上饰有宝石，宝冠上垂有金黄色的钟形璎珞，他的背光也以同样的璎珞进行装饰。这些炫目的饰品是否就是《华严经》中说的装饰呢？八字胡和（唇下）小胡子使我们无法将其辨识为释迦牟尼。索珀描绘了佛陀"非凡的三重宝冠——中间是一张咆哮的人脸，两侧均是野猪头——象征着他战胜了魔王波旬"（p.349）。魏礼（1931：268）辨认出这幅图右侧污损的铭文如下：

○○○摩伽陁國放光瑞像圖贊曰此圖形令儀顔首絡以明珠飭以美璧方座稜層圓光○瞻仰尊顔功德

○○○摩伽陀国放光瑞像。图赞曰：此图形令仪颜首，络以明珠，饰以美璧，方座棱层，圆光○瞻仰尊颜功德。

← 图 11　Ch xxii. 0023, Stein 450, NM 99-17-98

11.1

 231窟（伯希和编号81窟）中的瑞像图中包括"中天竺摩诃菩提寺造释迦瑞像"。印度中部或被称为"摩陀耶提舍地区（Madhyadeśa）"在佛教中是摩揭陀国。时至今日，当地的人们还被尼泊尔的特莱人称为马德赫西（Madhesi）。

 头冠上咆哮的面容和两侧的野猪肖像让人联想到丹丹—乌里克（Dandān-oilik）遗址出土的公元6世纪大自在天（Īśvaraka）木板肖像画（Whitfield / Farrer 1990: 163）。在那幅画中，他展现出了大自在天（又称为摩醯首罗，Maheśvara）的特征，他有三只眼睛，坐在两头牛上，但在敦煌绢画中则将他描绘成坐在两位龙王上的菩萨形象。这种描绘方法可能源自于阗，因为在那里大自在天是神圣的天神，但在敦煌绢画中则是菩萨。

 11.2. 站立的佛陀右手施无畏印，左手则悬在身边握住僧袍，辐射四方的半

身佛像组成的背光包围着佛陀。斯坦因（Serindia p.878）比定为舍卫城神变，该情节与祇园精舍的供养有关。祇园精舍是佛陀讲道的两大道场之一，另一道场则是迦兰陀竹园。祇园精舍的故事在《杂阿含经》《贤愚经》（T202）以及其他经文中都可见到。《贤愚经》由慧觉及其他僧人在公元445年写于吐鲁番地区的高昌国。他们曾在每五年一次的佛教仪式上，听到博学的僧侣们用于阗语解释佛经和僧院戒律。从于阗回来后，他们将这些讲义汇集成一本经文，用以解释因果轮回的关系。第四十八个故事讲述了佛在舍卫城施展神变分百万身，降服外道六师的事迹。这即是画作中无数超越了宇宙形体的相同半身佛填满佛陀光环的原因所在。佛在舍卫城分身百万被认为是佛陀所行的四大奇迹之一（由图齐1932: 24列出）：（1）佛陀从兜率天返回人间，降临在僧伽施国曲女城；（2）在舍卫城分身百万；（3）在毗耶离国施行神迹；（4）佛在王舍城弭平争端。佛陀头戴冠冕，颈饰繁复的璎珞，这些装饰都阻碍了人们分辨他的身份——释迦牟尼佛。难道这无数佛陀组成卢舍那大佛的光环是《华严经》中的传统吗？索珀（1965: 350）指出，这身立佛与在于阗热瓦克（Rawak）发掘出的佛像有相似之处。它可能是媲摩城檀像。伯希和编号第102窟（76窟）提到毗摩城檀像从憍赏弥国飞往于阗，玄奘也记述了这个传说。

11.3. 与11.1一样，菩萨坐在金刚座上。但与11.1不同的是，11.1的光环是椭圆形的，而这幅图中的光环是圆形的。菩萨头戴宝冠，饰以精致的项饰和臂钏。在右侧可以看到新月标志，左侧原本有太阳标志，但因画面损毁而不可见。

11.4. 佛结跏趺坐于高高的宝座上，两只狮子守护。佛像头顶上的华盖装饰华丽，他的手掌向外，可能在施庇护众生的皈依印。在宝座两侧有两个怪诞的形象，它们与下方所示的印度尼西亚铜像中的"海豚"所对应。在宝座上方可以看到两个手持拂尘的那伽王子（nāga-kumāra）。位于印度锡金邦甘托克市的南加藏学研究院（Namgyal Institue of Tibetology）中藏有一幅画，画中描绘了佛

11.2

陀右手施触地印，左手施禅定印，以金刚坐姿端坐于饰有狮、象的宝座上。画面上方是能够保佑人们远离苦难的宝盖（ratna-chattra），宝盖下方是六波罗蜜：

Garuḍa	代表布施波罗蜜	迦楼罗	施舍
nāga—kumāra	代表持戒波罗蜜	龙女	品行
makara	代表忍辱波罗蜜	摩竭	克制
vāmana	代表精进波罗蜜	童男	忍耐
hastī	代表禅定波罗蜜	象	冥想
Siṁha	代表般若波罗蜜	狮	智慧

11.3

11.4

上面所说的那幅唐卡没有办法在本书展示出来，因为那本书中的图片不是很清晰。有一本保琳和马里克合著的《印度尼西亚古代铜像》（E.J. Brill, Leiden, 1988）封面上的爪哇铜像中，代表六波罗蜜的六个形象都很清晰，现在将其对应列在下方：

迦楼罗／布施波罗蜜

龙女／持戒波罗蜜

摩竭／忍辱波罗蜜

童男／精进波罗蜜

象／禅定波罗蜜

狮／般若波罗蜜

右侧有一半残破的铭文由魏礼释读如下：

迦毗羅〇〇銀瑞像圖贊曰…眞容…像則功德
迦毗罗〇〇银瑞像图赞曰……真容……像则功德

11.5　　　　　　　　　　　　　　11.6

11.5. 佛陀双手结禅定印，坐在倒置的莲台上。他的身光由五个同心圆组成，最外侧的身光是火焰形状的。佛陀莲座右侧有菩萨摆出舞蹈的动作，左侧已经缺失。

11.6. 菩萨以莲花坐姿坐在由两头狮子支撑的底座上，他的右手置于膝盖上，左手施无畏印。"他戴着一条缀有两个动物的精巧璎珞，胸前有两个怪兽头。有一圈舞者和乐手环绕在他的光环周围。"（魏礼）[1]

[1] 此处疑似为图 11.8 释文，应为原作者笔误。——校者注

11.7. 一个体型稍小的佛陀坐在三个象头上，这三个象头被安放在鼓形基座上，鼓形基座下方是一个矮几。两侧的象头旁生长有鲜红的莲花，每朵莲花上都有一尊坐佛。在鼓形座下方有两名双手合十的女性虔诚地对佛陀祈祷。魏礼认为这幅图表现的是"佛陀在王舍城战胜野蛮的象王"。佛陀的鼓形座由两名那伽固定，在鼓形座的边缘能够看到这些那伽……让人想到神话中众神和阿修罗搅乳海（samudra-manthana）的故事。毗湿奴（Viṣṇu）化身巨龟（Kūrma）沉入海底作为底座，曼陀罗山（Mandara）作为搅拌棒被放置在巨龟的身上，蛇王婆苏吉（Vāsuki）被当作搅拌绳缠绕在山上。众神和恶魔（阿修罗）握着婆苏吉的两端，搅动大海。他们从大海中搅出了14种无与伦比的宝物，最后被搅出的宝物是装在宝瓶（kumbha）中的不死甘露（amṛta）。图中的鼓形基座似乎象征着搅乳海，那伽王子们代表婆苏吉，三个象头（画面后面不可见的地方有第四个头）代表搅出的宝物之一——长有四根象牙的白象（Airāvata）。那两个虔信的女子代表水神伐楼拿的妻子伐楼尼（Vāruṇī）以及因陀罗天宫中的天女兰跋（Rambhā）。在《华严经》中，大海经常被用作讲解法界概念的譬喻。图中多边形的鼓形座表现的就是代表海洋的八边形（Williams 1973: 120, 124）。这幅画像是在表现《华严经》中的佛从幻海（bhava-sāgara）中升起的场景，并达到海印三昧（ocean seal meditation）的状态。这幅画充满了来自于阗的影响。

11.7

11.8

11.8. 菩萨坐在台座中央，结跏趺坐，双手施禅定印。他颈戴饰有动物的精巧璎珞，胸前有两个怪兽头。菩萨的身光外侧是火焰状的，周围有天使般的乐师飞翔，头光顶部还有一个小塔。这不是印度风格，而是纯粹的公元6世纪时北魏的风格。菩萨的宝座不是由半人半蛇的那伽王举起的，支撑宝座的是真真正正的中国龙。这幅作品似乎不强调那伽与佛陀在那揭罗曷国（现阿富汗哈达地区）的冲突。那揭罗曷国的佛影窟是十分闻名的圣地。敦煌的三个洞窟（伯希和编号第81窟、84窟、第106窟）中都有关于佛陀在那揭罗曷国的描绘，一份榜题中这样写道："张掖郡西影像古月支王时"。张掖郡位于甘肃西部，如果按照这幅画中光晕的绘制方法来看，成画时间大约可以断定在公元6世纪。围绕火焰飞舞的仙界乐师和佛塔都象征着极乐世界。

11.9. 佛陀立于莲台之上，右手掌伸出长袍。佛陀头光的顶端有一身微型的佛像，身边有两位胁侍菩萨以及两头蹲伏的鹿，大的身光则环绕整个身体。斯坦因将这幅画的内容判断为佛陀在鹿野苑初转法轮的场景，这一论断也由榜题上的文字所证实，这幅画的榜题之前被错误地安放在了画幅底部。魏礼将四行模糊的字解读如下：

中[天竺]婆羅〇〇國鹿
野菀中⋯
像圖贊曰⋯
尊面

中[天竺]婆罗〇〇国鹿
野苑中……
像图赞曰……
尊面

这种用语与伯希和编号第81窟和84窟中表现佛陀初转法轮时的榜题相近："中天竺波罗奈国鹿野苑中瑞像"。

11.9

11.10a

11.10. a 图和 b 图是两幅连续的图像，画面四周可见山洞中的岩石。模糊的榜题说明此幅图是关于波罗奈国王在鹿野苑的故事，但这块榜题粘错了位置，它原本应该属于有立佛的第 9 张图。这幅图讲述的是《妙法莲华经》中的内容，是佛陀在王舍城灵鹫山为无数信众说法的场景。这些听众是由成千上万的各类人物所组成的，僧侣、罗汉、比丘尼、菩萨、天魔、四天王、天龙八部，如龙王、乾闼婆王、阿修罗王等，还有摩羯罗国王、韦提希夫人之子阿阇世王等等。描绘这些听众部分的画面业已脱落。佛陀在《法华经》第二十四品中预示了慈佑众生观世音菩萨的无边神通，观世音菩萨只用神识就帮助到了所有全心祈求于他的人。无论是何种灾难，火灾、水灾、沉船、死刑、监禁、受致命伤、遭到袭击、遭遇敌人、拦路抢劫、商人遇险等，观世音菩萨会用他令人敬畏的超凡力量拯救众生。菩萨右手拿有莲花，左手持着甘露净瓶，来拯救因无边苦难而受到伤害的众生。

观世音菩萨立于莲台之上，右手拈长茎莲花，左手持一瓶甘露，冠前有立佛。宝冠上方有三头熊，两名飞天

托举着冠帽。菩萨右侧从上到下分别是：弹奏琵琶的迦楼罗，悠闲的白狮和三位敬拜的信徒。整幅画的背景布满了碎石，还有小型佛陀像及诸信众，这些都将观世音菩萨和灵鹫山说法的场景联系起来。索珀对于这幅图像的看法是准确的，他将这幅画判断为"观世音菩萨于蒲特山放光成道瑞像"，并根据伯希和编号第80窟和第84窟的绘画和说明，以及岛中多礁石的环境判定出这是观世音菩萨的居所补怛洛伽山。魏礼认为这幅画是观世音菩萨站在栽有那棵著名菩提树的大菩提寺门口，但这与图像中有许多岩石的环境不符。

11.11. 佛陀站在莲台上，莲台下方是岩石。佛陀袒露右肩，右手施与愿印，左手捏住衣袍。他周身的光芒闪耀着神圣光辉的能量。他的背后是石块斑驳的背景，背景处现已剥落。佛陀的姿势和他将衣袍捏于胸前的方式与现存于大英博物馆的斯坦因第178号及编号20的两幅刺绣作品相同（魏礼 p.209）。那两幅作品都表现了释迦牟尼佛在灵鹫山向芸芸众生讲授《妙法莲华经》的画面。在伯希和编号第81窟、第84窟及第102窟中有三铺壁画与两个写本上都有题记："释迦牟尼佛真容从王舍城腾

11.10b

空而来在于阗国海眼寺住。"在有关于阗国历史的藏文文献中也都提及了这个故事。玄奘曾将一尊描绘佛陀在摩揭陀国灵鹫山讲说《妙法莲华经》的银像带回中国。

这幅画表现了印度与于阗的著名寺院中的佛像和菩萨像,以便敦煌的信徒能够积累去圣地朝圣的功德。在《业报差别经》中描述了敬拜这些画像中的人物所获得的功德。礼拜佛像能获得十种功德。相关的内容引自简·方丹(1989:55)使用的由瞿昙法智在公元582年翻译的《首迦长者业报差别经》中译本:

六十五。若有众生。礼佛塔庙。得十种功德。一者得妙色好声。二者有所发言人皆信伏。三者处众无畏。四者天人爱护。五者具足威势。六者威势众生。皆来亲附。七者常得亲近诸佛菩萨。八者具大福报。九者命终生天。十者速证涅槃。是名礼佛塔庙得十种功德。

大英博物馆的左侧部分[①]

索珀已经识别确认了(1965: 351—364)卷轴左侧藏于大英博物馆。我们已按新德里国家博物馆画卷中的十一幅图像继续对其进行编号。

11.12. 佛陀右手高举红色日轮,身穿红色僧袍站立。他的右臂和胸部裸露在僧袍外,左臂悬于身侧,身后有紫色的头光环绕。

索珀将其与一块藏于陕西历史博物馆[②]的唐代风格佛像碑进行了比较:"身体的姿态、衣袍的垂坠、火焰形的光晕,甚至右臂腋窝下特有的垂环都是相同的"。藏于西安的佛像石碑融合了印度元素与中国元素,而日月双神则是自印度或中

① 插图在 Alexander C. Soper, Representations of Famous Images at Tun-Huang, Artibus Asiae 27 (1964—1965), 349—364 (with figures 1—9). 在 Roderick Whitfield, The Art of Central Asia: the Stein Collection in the British Museum, 2, Paintings from Dunhuang II, colour plate 11, and fig. 9a–f. 中有所描述。

② 该碑现藏于西安碑林博物馆。——校者注

11.11

亚汲取的灵感。伯希和编号第81窟、第84窟及第106窟的文字说明上都写有：壁画描绘了佛陀触摸太阳和月亮的场景。在梵语原本和中文翻译的《根本说一切有部毗奈耶》都表明，当释迦牟尼降伏魔王波旬后获得无上的力量时，他在空中交脚而坐，举起双手触摸太阳和月亮。图齐（1963: 133—145）也曾探讨过湿婆信仰和佛教中间的日月形象。这两类光源象征了湿婆具有统御时间的能力，正如古印度剧作家迦梨陀娑的著名剧作《沙恭达罗》的开场诗所说的："（日与月）两个把时间来划分。"[①]正如毗尼（律藏）中所记述的（Gilgit mss. folio 385b）：佛陀触摸到如此强大而雄伟的太阳，并用一只手触摸到月亮。它们是时间和空间的扩展，在多样的示相中驱动自我。它们是神圣而超然的能量：佛陀通过击败波旬所象征的邪恶，使得这种能量永远运转。

11.13. 在其右侧是一坐佛的左臂和左肩，带有圆形头光，光环里有两排微型的坐佛。他似乎是《华严经》中的卢舍那佛的形象，和日本奈良东大寺中的卢舍那佛像形象相似。

11.14. 两个题记和手稿都表明图中两个拿着梯子的画面绘制的是想要偷走佛像额间宝石的盗贼的故事。盗贼制作了用于爬到佛像额头的梯子，但无论怎么做，梯子的长度都无法触及雕像头部，最后佛像主动弯下腰把额前的宝石给了盗贼。

11.15. 僧袍垂落于足上，头顶有宝盖，僧侣朝拜。

11.16. 一对立佛，与伯希和编号第84窟中绘制的"两佛并排"相对应，没有任何榜题文字说明（索珀fig.7）。

11.17. 立佛身穿宽大长袍，光环上有小佛像，根据文稿来看，这幅画有可能描绘的是从天竺飞来于阗，手握袈裟的佛陀（索珀fig.8）。

11.18. 人像左侧坐在基座上（索珀fig.8）。

① 引自季羡林翻译的版本。——译者注

11.19. 有一身坐像，右手托塔，左手拿三叉戟，手臂上饰有璎珞，形象如同护世天王。他可能是于阗的保护者毗沙门天王，但这幅图如此呈现在人们面前可能是由于将壁画修复拼接时随意拼贴所造成的（索珀 fig.9）。

11.20. 是佛陀帷幕的一部分，用竖线表示。

这些图像应该是在印度知名寺院中雕像的复制品：1 号对应的是摩揭陀国的金刚宝座塔，2 号对应的是舍卫城中的，4 号对应的是王舍城中的，8 号对应的是那揭罗曷国中的，第 12 号和戒律（毗奈耶有关）。图像的佛光中有几个小佛像，在整个图片中可以看到佛像有可能是《华严经》中的卢舍那佛。《华严经》中最后一品的《入法界品》中表明，卢舍那佛是贤劫千佛的最后一尊佛。《华严经》为于阗绘画提供了最常见的题材（Williams 1973: 114）。威廉姆斯还谈到了《华严经》在佛教图像学上有非同重要的意义（同上，123 页）。日本奈良东大寺卢舍那佛的背光中，也有佛像在其周围。圣武天皇（公元 724—749 年在位）在公元 743 年下诏修建巨大的卢舍那佛像，昭示天下天皇是整个国家的领袖，能够统御全国（Lokesh Chandra, DBI, 10.2924 for details）。这幅画的尺幅非常大，可能是为了保佑于阗国在与喀喇汗国的斗争中胜利而绘制的。《大集月藏经》中列举了于阗的八大守护者，在《于阗教法史》（*Religious Annals of Khoton*）和《于阗国授记》（*Prophecy of Khotan*）中也有所提及（Gosrnga, Bailey 1942: 886—924）。富庶的于阗不断遭受外敌入侵，这让他们转而寻求神佛护佑。第 2 号、13 号和 17 号图中的背光里都有几尊佛，考虑到卢舍那佛在于阗的重要性，他们可能是卢舍那佛。敦煌归义军领袖曹议金的妹妹嫁给了于阗王[①]，这一场景被画在伯希和编号 74 的大窟中。从印度流传到于阗的雕像列表与在敦煌发现的中文列表相一致，于阗和敦煌统治者密切的文化和家族关系是我们绘画鉴定中的一个重要参考因素。

[①] 此处可能是作者笔误，与于阗王联姻的是曹议金之女。——译者注

阿弥陀佛：无量光佛

在印度的传统中，"无量光佛"（Amitābha，音译为"阿弥陀佛"）和"无量寿佛"（Amitāyus）没有差别，所以中国、韩国、日本对它们也不加以区分。他的极乐世界就是西方净土。《无量寿经》中记载：很久以前有一位世自在王在佛陀的引导下开悟，他放弃王位出家为僧，法号法藏。当他了解了佛陀的各种无量净土世界之后，他发了48种愿，要建立一个最圆满最清净的净土世界。在法藏的第18个愿中，他发愿只要轮回中的众生连续念诵他的名号，就将进入他的极乐净土世界。只有在整个世界的众生成为无边无量的圆觉之时，他才会成为阿弥陀佛。他的誓愿实现了，他的净土世界在西方。按照他的第18个誓愿，任何人只要诚心念诵他的佛号，就能够往生他的净土世界。

到2世纪的时候阿弥陀佛的崇拜在中亚地区就已经非常流行了，这一点在中国翻译的《无量寿经》（Largar Sukhāvatī-vyūha-sūtra）的内容中得到了证实，该经描述了弥陀净土的庄严。第一个汉译版本是公元147年至170年由安世高在洛阳翻译完成的《无量寿经》，这个版本已经佚失。安世高曾经是安息国太子，当他即将即位时，他出家修道，将王位让给了自己的叔叔。第二个汉译本是在

→ 图12　Ch 00402, Stein 374, NM 2003-17-340

ch.00402.

图13 Ch 0057, Stein 300, NM 2003-17-250

公元147年至186年间，由斯基泰人（月氏国）支娄迦谶在洛阳完成的。这一译本保存于汉译本的《大藏经》中（T361、Nj25）。第三个译本是另一名月氏人支谦于公元223年至253年间在建业（今南京）翻译完成。在接下来的三个世纪中，又涌现出三个译本。这也证实了流行于中亚地区的阿弥陀佛崇拜也被传入了中土，十分兴盛，以至于《无量寿经》都被翻译了12次之多。时至今日，《无量寿经》的经文在中国依然受欢迎。

斯坦因第374号藏品[图12]的纸本绘画表现了阿弥陀佛端坐于莲花之上，头顶上是一枝盛放的莲花。他结跏趺坐，即两只腿相互盘结使得脚的脚心朝上

的姿势。他的右手施无畏印，左手放在大腿上施禅定印。画的四角有孔，用于悬挂。

斯坦因第300号藏品[图13]是一幅绘画的局部片段，图中阿弥陀佛结跏趺坐于莲花之上冥想，双手结禅定印。禅定印看起来像一个三角形。这种三角形的象征意义，称为"生活宫"（dharmodaya），它是万物之源，代表三宝（佛、法、僧），以及法的显现。《不二金刚集》第41页中也说明了阿弥陀佛有结三昧印的法相。

斯坦因第304号藏品[图14]描绘了西方三圣：阿弥陀佛居中站立，右边是观世音菩萨，左边是大势至菩萨。这两位菩萨的手都朝向阿弥陀佛。魏礼（1931: 221）考证佛的右手结思惟印，左手放在胸前。在我们看来右手在结无畏印，左手则是与愿印。阿弥陀佛的这种手印造型在韩国（7世纪）、中国（公元703年），和日本（12世纪）都有发现。1992年，在距离东京90分钟路程的牛久市一座乡间小山上落成了一尊佛像，成为当时世界上最

图14　Ch 0067, Stein 304, NM 2003-17-350

高的佛像，这种手势使得佛像更显神圣。100米高的佛像站在20米高的须弥座上，整体高度达120米。自由女神像也只有46米高。佛像的左手长18米，足可以举起奈良的卢舍那大佛。佛像的脸长20米，耳朵20米，每只眼睛2.5米，嘴4米。僧人本田义行表示："佛陀实际上比这尊雕像还要雄伟

得多。从本质上讲，宗教远远超出人们的理性理解。所以，我们的目的是让人们从整体上感受到神圣的教诲，而不止学习经文。"庞大的体量可以净化人们的思想。

观世音菩萨右手持净瓶，左手结无畏印。大势至菩萨双手结思惟印。

斯坦因第 499 号藏品 [图 15] 颜色淡雅，轮廓线清晰可见。阿弥陀佛坐于莲台之上，手结无畏印，左手缺失。佛陀身边环绕着四棵宝树，前两棵树上面顶着两颗燃烧的摩尼宝珠。旁边还有两棵开满红色花朵的树，与飞天女神一起作为佛陀的华盖。这是往生净土十六观中的一部分。十六观分别是（1）日观，（2）水观，（3）地观，（4）树观，（5）宝池观，（6）宝楼观，（7）阿弥陀佛莲座观，（8）西方三圣观，（9）阿弥陀佛大像或报身观，（10）观音菩萨大像观，（11）大势至菩萨大像观，（12）自己生于极乐世界莲华中观，（13）阿弥陀佛应化身观，（14）生而为人观，（15）生为阿罗汉观，（16）生为菩萨观。首先，玄妙的太阳激发并推动观想，水是生出莲花的宝池中的水，地是菩萨座下的地面庄严，宝树和宝池是广大神圣的空间。观想主尊的两种真身（报身/大像身和化身/应化身）和两位胁侍菩萨的大像身是神圣的境界。凡夫普观是观想生为人、生为阿罗汉、生为菩萨以及最终往生到极乐世界的莲花之上。前三种观想是瑜伽五术练习的五大物质要素，详细信息可见于《俱兰陀本集》《瑜伽真性奥义书》和其他文本中：

专注	元素	对应于十六观
parthivi dh.	土	地（3）
ambhasi dh.	水	水（2）
agneyi dh.	火	日（1）
vayai dh.	气	极乐世界中树木、湖水、亭台楼阁，

		以及其他未描述的内容
Akasi dh.	以太	西方三圣（7-13）及云

画面上部的两个角落中是两座极乐世界中的五层楼阁。左右两边是两尊安坐于漂浮的云彩上的佛像，每尊佛像两边有两个胁侍，还有两尊佛像在大树顶端附近的位置。他们是佛陀的四种化身，在生活在公元 7 世纪或 8 世纪的元兴寺僧人智光的净土曼荼罗中可以看到（Okazaki 1997: 38）。它是最早的净土曼荼罗，上面有一佛（即阿弥陀佛），四尊佛化身像，三十二尊菩萨，两名比丘，八个天童和六只化生鸟。

右边楼阁上面是琵琶（类似于维纳琴）、箜篌和鲁特琴。靠近左边的楼阁左下方是响板和鼓（？）。这五种乐器演奏出来的音声使心灵消融，从而达到三昧境界。

第一部分如雷、鼓和钹的声音在画中由鼓和响板代表，它们是打击乐器。中间阶段的音声是由马德拉鼓、法螺，铃和军鼓演奏出来的。在画中由鲁特琴来代表，其实这一阶段的音声更应该用管乐器来表现。最后一阶段的声音来自小饰品、笛子、七弦琴和蜜蜂。在画中由琵琶代表末章。《哈达瑜伽之光》第 79 节至 105 节详细说明了如何克服一切干扰练习音声，才能达到心念稳定。开始的时候声音很响亮，慢慢地它们就会变得细微了（83 节）。尽管听到的声音很大，还是要尽力去倾听细微的声音（86 节）。意念可以在心轮音声的尖利刺激下得到控制。心灵被音声俘获，从而放弃一切杂念，变得完全平静，就像一只被剪掉翅膀的小鸟。渴望到达瑜伽王国的人应该练习倾听心轮音声（92 节）。用音声的火焰煅烧去除多变而不稳定的思绪，然后它就将漂浮在虚空的婆罗门之中（95 节）。所以，这幅画用打击乐器、管乐器和弦乐器表示音声的三个阶段，（乐器上的）缎带表示它们未被击打（"不鼓自鸣"），以至于人们能够听到完整而神圣的宇宙之歌。

阿弥陀佛的背后是一堵五颜六色的墙，围在池水——幻海的周围。两对鸳鸯分别在池水的两侧游动，还有一只鸭子独自游动着。智光曼陀罗图中有六只化鸟，还有一只应该是被这幅画的画家忽略了。

根据善导《观无量寿佛经疏》卷四的解释，可以得知水平方向的栏杆底部和对栏杆整体的观想处有十六观中的最后三观。往生极乐世界的这三观可以划分为九个层次。那些平生累积了最多功德的人可以获得往生到高一层的可能，这些幸运的人在死后会被由几十位神灵组成的欢迎队伍接引到西方净土世界。对于那些行为不够好的人，则会根据他们的功德往生到低一层的地方，接引他们的天神的数量也会相应减少。

西方净土甚至有为最坏的恶人准备的地方。《无量寿经》提到，即使一个人犯有"五逆"（杀父、杀母、杀阿罗汉、出佛身血、破和合僧）或"十恶"（杀生、偷盗、邪婬、妄语、两舌、恶口、绮语、贪欲、瞋恚、邪见），如果这些有罪之人在临终之前诚心念诵阿弥陀佛名号十遍，太阳中就会化生出一支莲花接引他到极乐世界中最低阶的地方（Okazaki 1977: 52）。这幅画中用赤裸的灵魂展示了九个等级中的八个，并且都打上了"往生到更高等级"的标签云云。最后一个等级在画中没有展现出来，因为那是给违背了孝道的人往生的地方，不孝的行为在中国儒家传统中是不可饶恕的。

在九级往生阶梯的下面是阿弥陀佛的八位胁侍菩萨：除盖障菩萨、金刚手菩萨、地藏菩萨、弥勒菩萨、普贤菩萨、文殊菩萨、大势至菩萨、观音菩萨（fig15）。

他们之间的平台上，右边是乐者，左边是舞人。在他们下方的平台的边缘有《阿弥陀经》中提到的五只化生鸟在湖边。榜眼写作：鹦鹉、孔雀、白鹤、共命和舍利。

供养人在最下方，两边各有一块没有题字的榜眼框。一个女人跪在左边，两个男人在右边。女人的头顶系一个平髻，男人外衣上系着腰带，头戴早期的

阿弥陀佛与八位菩萨示意图

尖尾小帽。供养人的显赫身份，藉由顶端两侧带摩尼宝珠的楼阁得以彰显。

整幅画的布局、图像的表达、菩萨的绘画风格、供养人的服饰都表明了这幅画绘制年代较早。

斯坦因第295号藏品[图16]展示了阿弥陀佛的极乐世界，阿弥陀佛端坐在楼阁之中，右手施无畏印，左手持禅定印放在大腿上。两个主要的胁侍菩萨——观音菩萨和大势至菩萨分坐两边。他们的饰品和穿着都是印度式样的。阿弥陀

81

图 15　Ch xlvii. 001, Stein 499, NM 99-17-9

佛两边还有两个比丘。供桌的两旁分坐着八位菩萨中的其余六位菩萨。四个乐者演奏着笙、响板、笛子和簧管。舞者舞动着长长的绸带。底部菩萨周围四周的湖水已经看不清楚。旁边描绘了被囚禁的阿阇世王和正在冥想祈祷他重获自由的王后韦提希的故事。

图 16　Ch 0051，Stein 295，NM 2003-17-346

左边，是阿阇世王的故事：

（1）佛陀在行走的韦提希身旁现身。

（2）韦提希拜伏在端坐在莲花座上的佛陀。

（3）阿阇世王持剑追逐他的母亲。大臣月光和医师耆婆准备劝谏。

（4）韦提希探望被囚禁的频婆娑罗，把食物藏在莲花的花环之下。

（5）阿阇世王骑在马背上接见狱卒，狱卒正在鞠躬行礼。身后是扈从。

（6）残破：韦提希安坐的殿宇有一部分已经残破。

右边，是王后韦提希跪在垫子上观想：

（1）观想有华盖的建筑中是极乐世界的珍宝。

（2）观想白色的正方形。

（3）观想极乐世界的莲花。

（4）观想极乐世界的宫宇。

（5）观想极乐世界的地，以被分成若干方块的形式来表示。

（6）观想莲花宝座上的珍宝（珍宝上有火焰）。

（7）观想阿弥陀佛的形象。

（8）观想阿弥陀佛的真身。

（9）观想观音菩萨。

（10）观想大势至菩萨。

斯坦因第427号藏品[图17]描绘了阿弥陀佛净土，依据畺良耶舍（Kālayásas）在公元424—442年间译出的汉文本《观无量寿佛经》而绘。公元662年去世的善导曾对该经进行注疏。上方是宫殿和亭台楼阁。在宫殿的两侧有钟鼓楼，带有丝带的乐器在空中飘浮着。阿弥陀佛结跏趺坐坐于正中，双手施皈依印给予

→ 图17　Ch v. 001，Stein 427，NM 99-17-2

供养人庇护（Weley 1931: 259）。他的两边是观音菩萨和大势至菩萨，身后有 10 个和尚，是释迦牟尼佛的十大弟子。八大菩萨双手合十恭候在旁，八位鸠摩罗或王子坐在佛陀须弥座下方。在往下一排是八位伎乐演奏琵琶、笙、芦笛、箜篌、鲁特琴、长笛、响板、竖琴为舞蹈伴奏。两边各有一尊佛对着轮回的海洋沉思。对两边的场景，魏礼描述如下（1931: 259—260）：

右边是冥想中的王后韦提希：

（1）观想日和水。

（2）观想极乐世界的净土（三角形的土地被分割成五颜六色的方块）。

（3）观想极乐世界的大厦建筑。

（4）观想演奏的乐器（鼓、笛等等）。

（5）观想宝塔中的珍宝。

（6）观想宝树。

（7）观想宝池。

（8）观想观世音菩萨。

（9）观想大势至菩萨。

（10）观想阿弥陀佛的形象。

（11）观想阿弥陀佛的真身。

左边是阿阇世王的故事：

（1）佛陀在山巅显身。

（2）一只白兔（曾经被频婆娑追逐的白兔跑进了王宫，并成为阿阇世王子）。

（3）一位隐修者，阿阇世之前世。在他的隐修洞前有一个人牵着白马，

拿着棍棒。

（4）阿阇世王追杀他的母亲。两个大臣中的一个进行劝谏。

（5）韦提希把婴儿阿阇世从塔上摔出，因为他被预言将要杀死自己的父亲。

（6）佛陀在阿阇世和频婆娑罗前面的云头显身。

（7）大臣们对阿阇世王提出反对意见。

（8）阿阇世王骑上马去探望囚禁中的频婆娑罗。

斯坦因第537藏品绘画[图18]表现了极乐世界，上方有金碧辉煌的宫殿和两座楼阁。阿弥陀佛施皈依印坐于中心的位置，身边是两位主要的胁侍菩萨：观音菩萨和大势至菩萨。大势至菩萨手持金刚杵，这是他通常的特征。十位菩萨分列在佛的两边。舞者已经缺失，但是还可见伎乐演奏长笛、长管、琵琶和单管。两个女仙在献上供品。

侧面的场景如下：

　　右边，韦提希夫人观想：

（1）太阳。

（2）水。

（3）冰一样的水。

（4）又是水？

（5）极乐世界的地。

（6）宝座。

（7）在极乐世界往生，自己的灵魂在莲花中化生出来。

（8）极乐世界的宝树。

（9）极乐世界的宫殿。

（10）菩萨。

（11）阿弥陀佛。

（12）同上，是坐佛。

（13）在极乐世界往生，幼年的灵魂在莲花中升起。

（14）同上，大部分遭到损毁。

左边：阿阇世王的故事

（1）阿阇世的前世是一个隐修者，被频婆娑罗的仆从鞭打。

（2）一只白兔被频婆娑罗追赶。

（3）频婆娑罗和韦提希跪在释迦牟尼面前。

（4）频婆娑罗跪在地上，韦提希匍匐在阿弥陀佛的影像面前。

（5）阿阇世王持剑追赶韦提希。大臣月光和医师耆婆劝谏。

（6）阿阇世王接见大臣，大臣对他对待母亲的方式提出劝谏。

（7）韦提希探访被囚禁的频婆娑罗，目犍连从云头降下，伪装成一个僧人。

（8）韦提希在两个狱卒中间，她被阿阇世王判处监禁。

（9）韦提希被两个狱卒带走。

斯坦因藏品第472号 [图19] 残片显示的是西方净土极乐世界上部的华盖，流苏从孔洞中垂下飘动，女神从云中现身，两只凤凰在空中飞舞。凤凰具备仁慈的品德。据说孔子出生的时候曾有凤凰出现，它通常的形象是在空中飞舞。它是四大灵兽中的第二个，通常出现在和平盛世的时候。在中国，通常用它来

← 图18　Ch lvi. 0018，Stein 537，NM 2003-17-335

图 19　Ch xxviii. 002，Stein 472，NM 2003—17—364

美化和赞誉统治者的统治。

斯坦因第 512 号藏品 [图 20] 是净土极乐世界的残片。图上是五尊坐于莲花上的菩萨，背后的不同圆光对应着不同阶段的观想。左上方的角落处有一个赤身的化身婴孩在荷叶上舞蹈，底部的右方可以看到湖水。

→ 图 20　Ch lv. 0015，Stein 512，NM 2002-17-156

斯坦因藏品第484号[图21]是绢画残片，四位菩萨坐在长柄莲花上。魏礼说"这很明显是灵魂在净土中的往生"，但是他们也可以被看作阿弥陀佛的八大胁侍菩萨之中的几位。

图21　Ch xv. 001，Stein484，NM 2002-17-155

药师佛：治愈之佛

药师佛在他的胜境中端坐于莲花之上，右手施无畏印，左手置于大腿上托着药钵[图22]。他身边陪伴有两位菩萨和两位僧人，头上都有圆光。两位僧人的原型是释迦牟尼的两位弟子，年长的是迦叶，年轻的是阿难。药师佛是治愈之佛，是东方净琉璃世界之主，有关他的崇拜都围绕着世间的健康和长寿。世间一切荣誉和财产在危及生命的疾病的面前都是空。在古代医疗手段还不发达的时候，生病的人都要历经痛苦的折磨，所以人们诚恳祈祷，请求消除病痛。

为了众生的福祉，药师佛发下了十二大愿，要消除九种形式的暴力和不应有的死亡。他的世界是由琉璃或者青金石构成，不含瑕疵，那里的奇观堪与阿弥陀佛的极乐世界相媲美，有如青金石般的深蓝颜色。他的右侧是日光菩萨，左边是月光菩萨，月光菩萨身边还有两名胁侍。他们下面是八大菩萨，四个一组分坐两边。根据由帛尸梨蜜多罗（ch.12，公元317—322年）、达摩笈多（公元616年）和玄奘（公元650年）翻译的全部三种汉译本《药师经》，如果一个人在临终之时念诵药师佛的名号，八大菩萨就会前来接引他到净琉璃世界。这八大菩萨分别是：文殊菩萨、观音菩萨、大势至菩萨、无尽意菩萨、宝檀华菩萨、药王菩萨、药上菩萨、弥勒菩萨。在藏传的51位神明曼荼罗中间的圆环位置有十六大菩萨。这就提出了在画中有十六菩萨的可能性，因此需要改变前面的比定。

4	早期与药师佛相关的有四位菩萨形象
4	早期与日光菩萨和月光菩萨相关的形象
8	从天界降临的前来接引信徒的菩萨
16	

十六位菩萨的梵文名字列举如下：东方的 Mañjuśrī、Avalokiteśvara、Vajrapāṇi、Sūryaprabha，南方的 Candraprabha、Mahāmati、Maitreya、Trāṇamukha，西方的 Pratibhānakūṭa、Vikramin、Darśanīya、Sarva-tamo-nirghāta-mati，以及北方的 Adhimukti、Merukūṭa、Gadgadsvara、Meruśikhara。他们平和安宁的神态，让人无法不将他们归为一类划分在一起。

在此有一个问题，在汉语中这些菩萨的译名都存在吗？两个蓝发女性跪在圣坛前献花。正如魏礼（1930 no.500）指出的，她们没有圆光，应该不是神佛。

前面的平台上有六个乐者在演奏，一个舞者和一个生有人头人臂的迦陵频伽敲击钹，他们组成八人一组。右边的乐伎在演奏响板、芦笛、笛子；左边的演奏笙、琵琶、鲁特琴。在敦煌，迦陵频伽的形象由紧那罗来代替，紧那罗是一种有着鸟形翅膀和腿、卷起的尾巴和人头组成的生灵，她们是天界的乐者。

画面的右边画了"九横死"的情形，药师佛正在救渡他的信徒：(1) 不完整，(2) 男人和女人在一口大锅旁，一个红头发的恶魔向他们扑来，(3) 溺水者，(4) 坐在高位的人被恶魔带走，(5) 两个僧人在为一位生病的人诵经：生病的人如果不能得到医生的救助就应该请求僧人为他诵经，(6) 一个人跪在平台上，这时

→ 图22 Ch liii. 002，Stein 500，NM 2003-17-348

候一个恶魔向他冲来,(7)手上落有鹰的人,(8)被火焰包围的人或者暴死的人,(9)摧毁。九种形式的暴力和过早的死亡的情形列举在经文的结尾:(1)当一个病人得不到医治,(2)被皇命处决,(3)沉迷于打猎、喝酒和女人,(4)被火烧死,(5)溺亡,(6)被野兽吃掉,(7)从悬崖坠落,(8)因中毒或被诅咒而变得僵硬,(9)死于饥渴。如果一个人没有财富、运气和灵魂帮助他,那么,他就应该礼拜和诵读《药师琉璃光如来本愿功德经》(Waley 1931: 69)。

右边十二大愿的图像已近看不清了。十二个药叉大将在最下方的位置,他们凶恶狰狞的面目清晰可见。在佛经中提到过十二个药叉守护着十二大愿。他们身着戎装站在西北方,他们的名字在吉尔吉特语手稿(no.10、31、34)中辨别出来(DBI. 2.524—25),那是北印度地区的口语。在大英博物馆里的一幅敦煌画的平台的两边可以看到药叉大将的形象(Waley 1931: 63,Whitfield 1982: 1.9)。魏礼(1931: 289)已经确认了圣坛两侧的六位菩萨和十二位药叉大将。他们不是站着,而是坐着,有着平静的面孔,而夜叉将军们全副武装、以战斗的姿态站立着,面目不怒而威。六位菩萨不同于夜叉将军。

在较低台阶上的两身佛与唐代绢画中《观无量寿佛经变》(EO1128,Giès 1996: 59)中的两尊佛相似,那幅画里他们是阿弥陀佛化身。根据逝者功德的差别,阿弥陀佛不同的三个像身分别接引他们来到净土(Taishō 360—362)。这幅画中的三尊佛像可能代表着药师佛根据每个人不同的功德水平对其进行医治(高、中、普通)。

如果将高处楼阁中的两身佛和地处台阶上的两身佛放在一起来看,他们分别处于四个不同的方向,这就让我们联想到《金光明经》(ed. Joh. Nobel p.2)中的四方佛,他们分别是:东方阿閦佛、南方宝相佛、西方无量寿佛和北方微妙声佛(据昙无谶译本)。高处中央的高顶殿堂的两边是两座敞开式的六角形亭子,里面安坐着佛陀。金碧辉煌的楼宇和亭台是天界神圣聚会的背景。这幅画似乎

表达了：

1. 五方佛坐在两身佛位于六角形的神龛内；
2. 药师佛在中央；
3. 平台上两身佛分别在左右两侧。

佛像没有显示特定的特征。藏于大英博物馆的斯坦因编号 36 号的 9 世纪绢画上描绘了四菩萨：千手观音和千钵文殊在红蓝相间的云上，以及如意轮观音和手拿净瓶的弥勒观音（Whitfield 1982: 1.303）。

吉美博物馆编号 MG.23078 的绢画上面有这样的题记："奉为亡过小娘子李氏画药师佛一躯，永充供养兼庆赞记。"这是一条重要的社会学线索，在敦煌这些献给寺院的"永垂不朽颂歌"的绘画通常是为了悼念死去的亡魂。

药师如来能除生死之病，导化众生。他左手拿着青金石的药钵，代表了他修成的天青色。十二边形象征着拯救众生的十二大愿。他表情安宁祥和，头顶肉髻散发着慈悲的光芒。

玄奘和义净把他的世界称为净琉璃世界。一天中的十二个时辰，一年中的十二个月，十二药叉大军都在护佑信众。《药师如来本愿经》是从疾病中解脱的精神力量，它的咒语具有深远的力量，是消除疾病、获得幸福的良药。公元 684 年，唐中宗被他的母亲武则天赶下了皇位，却因不断念诵药师佛的名号而得到了拯救。

于是唐中宗求教于著名的高僧义净。义净曾经前往印度求法，是当时最有学问的学者，他将《药师琉璃光七佛本愿功德经》从梵文翻译成汉语，尽管在这之前已经有了四个翻译版本，但是他的版本一点也不亚于玄奘大师的版本。皇帝想要确保佛经翻译的正确性，确保名称称号符合中国的原则以及语意的正

确。在义净翻译佛经的时候,皇帝以抄书吏身份协助义净翻译。公元705年,他重新登上了皇位。药师佛的功力远大,能使信众衣食无忧,所求皆遂,广大慈悲,拔除一切业障,因而得到了千倍的供养。

韦陀（1982：1.302）继索珀之后称：药师佛是"佛教万神殿中的迟来者",他的十二个药叉大将"奇迹般对应着耶稣的十二门徒"。十二这个数字来自一年十二个月这一对时间的测度标准,每个月都有其对应的神。每个月中的30天也有其对应的神,这起源于"sīrō-za yašt"这一概念（Sīh代表三十,rōz代表日期,yast则代表通过赞颂来敬拜）。三十天每天对应一佛或一菩萨这种信仰存在于日本的真言乘中。这种概念在带有印度－伊朗文化混合特色的北印度地区登上历史舞台,是随着佛陀收下了他的最早的追随者,两个来自的巴克特里亚的人：提谓（Trapuṣa）和波利（Bhallika）而开始的。这十二个药叉大将是一年十二个月和每一天中十二个时辰永恒的保护者。他们和基督的十二使徒没有必然的联系。佛陀的僧团（罗汉）是十六个而不是十二个。十二是药师佛循环往复的治愈数字：如十二大愿、十二种暴力死亡、十二角形状的容器。

日光菩萨和月光菩萨作为胁侍分列在药师佛的两侧,这表明了中亚地区对太阳神和月神的信仰,这与亚洲伊朗中部的王权有关。"宇宙的拯救者"居住在太阳和月亮之上,这与摩尼教中的"日月"之神等同。Miiro神（太阳神）和Mao神（月神）出现在迦腻色伽和胡毗色伽的硬币上。在巴基斯坦的丰都基斯坦佛寺遗址K号壁龛的壁画上,太阳神和月神被描绘成穿着盔甲的战神。他们与佛教相结合,这是地方神灵融入佛教的一种内化政策,赋予这些神灵一些比较初阶、但又能得到充分尊重的角色,这样佛法就能被当地居民欣然接受（Klimkeit 1983：11—13 太阳和月亮在中亚被看作神,DBI 3.94）。

药师佛是琉璃光王或者是闪着琉璃光彩的神。曼尼尔-威廉斯（Monier-Williams）在他编写的《梵英词典》把它翻译成猫眼石的光彩。猫眼石是宝石,

它上面的发光带让人想到猫的眼睛的绿色。

韦陀把琉璃翻译成祖母绿，一种明亮的绿色宝石。药师佛是蓝色的，所以琉璃可以是不透明的天蓝色的绿松石，可以是青金石，也可以是亮蓝色的天青石。青身天是传统的神，《普曜经》有记载，有两行内容进一步记述了大日如来就是青身天神。艾格顿在他的《佛教梵语词典》中说："我只找到了这些资料：藏语将 sṅon.po（蓝色）译为 ris（形状、身影及聚会之义，像佛教梵文中的 kāya）。"这说明藏人一词的意思更像是"有蓝色的属性"，而非指整个身体都是蓝色。艾格顿的结论是正确的，kāya 并不是指身体。在这里"kāya"代表波斯语中"kai"（国王）的意思，就像 Kai Xusrev（薛西斯王）中的含义一样，它来源于阿维斯塔语和梵语中的 kavi。Kāya 是王国的意思，Nīlakāya 指的就是蓝色石头或青金石的国度。巴达赫尚的青金石非常出名，它产自位于科克恰河上游地区的矿区，科克恰河是阿姆河或妫水的一条支流。Badakhshan 可能源自梵语 Vakṣu，其词根是 vah，表示流动的意思，因为那里源头的河流十分湍急。巴达赫尚现在阿富汗境内。药师佛的胁侍菩萨也叫日光菩萨和月光菩萨。Virocana 在梵语和波斯语中是一种石头，其同源的词根是 Pirūz，意指绿松石。最好的绿松石产自伊朗呼罗珊省尼沙布尔附近的山里。用青身天一词作为琉璃般的蓝色莲花来指代药师琉璃光如来，这样的概念是在印度伊朗地区的大陆上逐步演变形成的。（印度）西北地区的北印度与巴利传统上的观点有所区别，来源于北印度的传统在佛教的演进过程中扮演了重要的角色。

印度西北地区的医学因其疗效的迅速，十分受人尊崇。桑巴是奎师那的一个儿子，他患有麻风病。太阳神建议他去迦拉达罗山，那里的玛加祭司擅长向苏利耶（Sūrya，古印度太阳神）祈祷并且是个出色的医生。桑巴骑金翅鸟（Garuḍa）前往迦拉达罗（Śākadvīpa）。他最后带着十八个玛加家庭同他一起回到了印度，并为他们在坎德拉巴河岸（现在的奇纳布河 Chenab）的米塔拉瓦纳（Mitravana）

建造了圣所，他们在《薄伽梵往世书》中被称作 Bhojaka。Bhojaka 是伊朗语治疗者或者梵语医生的意思。现在的木尔坦（Multan）有很多名字，诸如米特拉瓦纳、桑巴普尔、卡斯亚帕普尔，这座城市距离奇纳布河（Chenab）大约 11 千米远。这样，奎师那的儿子被来自迦拉达罗（Śākadvīpa）地区的祭司所治愈。迦拉达罗通常泛指伊朗东北部和赫尔曼德省（阿富汗西南）这一大片地区。

塔克西拉是一个著名的医学中心。耆婆是佛陀的私人医生，他曾经在这个地区的学习了七年医学，也曾治愈频婆娑罗王和他叛逆的儿子阿阇世。塔克西拉曾经是犍陀罗的一部分。公元前 550 年左右，阿特里雅仙人（Atreya）也曾经居住于此。阿特里雅写就了分为八个部分的《阿育吠陀》，《遮罗迦本集》这本书也归在他的名下。阿特里雅这么名字是从父名"Atri"衍生出来的，与希腊语 aither "以太"同源，来自 aithein "燃烧"这个词。Atri 可能是波斯拜火教信徒，因为"Atri"这个此表示火，在阿维斯陀语、古波斯语及波斯语中都有出现。

犍陀罗和北印度周边的地区是重要的医学中心，那里有非常有疗效的治疗方法。祭司身穿干净白色的外衣，在给伤口涂药之前先清理伤口，这样能达到较高的卫生标准。医学伴随着下面三个因素应运而生:（1）地区，（2）太阳崇拜，（3）精神和伦理价值观。药师佛的理论正好与上述的三个标准相符合。他蓝色的皮肤是对呼罗珊（Khorasan）和巴达赫尚（Badakshan）记忆的神圣化，这一地区珍贵的蓝色的绿松石和青金石恰如其分地被命名为青身天，胁侍在药师佛身旁的日光菩萨和月光菩萨确保治愈效果。Vairocana 是太阳的意思，在汉语里被译为"大日"，意思是伟大的太阳或超凡的太阳。

祭祀们的希波克拉底誓言受到他们所崇拜的太阳神的守护，他们在公元前 1 世纪至公元 2 世纪时带着在医学上不容置疑的专业度来到印度。阿弥陀佛概念在公元前 1 世纪左右兴起，amita 是"超凡的"，ābha 则可以与波斯语 āf-tāb 相对照，是"太阳"的意思，这肯定促进了早期基督教时代的"神谱"的成型，

使类似"药师佛"的角色能够占有一席之地。《药师经》的第一个汉译版本是由帛尸梨密多罗完成，时间可以追溯到公元 317 年至 322 年。药师佛不是后来者，也没有受到任何基督教的影响。他发源的土壤是处安息、贵霜和其他政权统治之下的印度–伊朗地区。更早以前，阿育王曾分别对人和动物的治疗做了特别安排，这使得医疗成为佛教的核心要点之一，于是药师佛应运而生。北印度地区包括克什米尔、犍陀罗和冈波伽（粟特），这里以出产良马而闻名，马被运往瓦拉纳西（印度）这样的城市销售（Jākata 2.287）。马是一个重要的战略资源，因而，这些地区的居民在印度王国地位上升。印度北部地区对于推进数部佛经和图像概念的演进，起了很明显的作用，我们能够明显看到相关经文的内容受到这些地区的影响。

弥勒菩萨

弥勒菩萨是未来佛。他是三世佛之一，燃灯佛是过去佛，释迦牟尼是现在佛。他坐在兜率天中等待机缘成熟，就会降临人间度化众生。天台宗的一位法师说："释迦牟尼的光辉已经隐藏在遥远的云间，而我们尚未瞥见月光中未来之佛弥勒佛的慈悲之光。"弥勒佛是未来希望的象征，他的时代将是黄金时代。

斯坦因第 302 号藏品 [图 23] 是一幅绘画，菩萨左手方向的题记框内写着"弥勒菩萨"四字。他呈四分之三侧面朝左而立，双手合十。一件来自中亚吐鲁番地区公元 9—10 世纪的刺绣图像表现了弥勒菩萨双手在胸前合十，交脚而坐的形态，这件刺绣作品现藏于柏林亚洲东方艺术博物馆。这个造型让人不禁联想到北魏时期的石窟造像。人们在阿富汗的休特拉克（Shotorak）地区也发现了类似的造型（Gaulier et al. 1976：1.27 fig.58）。德格版《甘珠尔》（The Derge Kanjur 29b（ad 1729—33））中描绘了弥勒菩萨双手合十的形象，弥勒菩萨的名号也用藏文书写：藏文 Mi.pham.pa 是"Ajita"的意思，"Ajita"即是"Maitreya"弥勒的另一种说法。

双手合十的弥勒菩萨是侍奉阿弥陀佛的八大菩萨之一。八大菩萨分别是除盖障菩萨、金刚手菩萨、地藏菩萨、弥勒菩萨、普贤菩萨、文殊菩萨、大势至菩萨、观世音菩萨。关于这些菩萨的画像，在公元 1320 年在朝鲜半岛有绘有八大菩萨的图像，这些画绘制于公元 1320 年，其图像可以在《韩国佛教艺术》第 37 页中查找到。

德格版《甘珠尔》29b 中的弥勒菩萨

图 23　Ch 0061, Stein 302, NM 2002-17-121

圣观音：大慈大悲

观音菩萨是慈悲、智慧、觉悟、真理的象征。他发誓以慈悲为怀救渡一切众生，这就是他被称为大慈大悲或广大圆满大慈大悲的原因。《庄严宝王经》高度称颂他慈悲之光弥漫在解救苦难众生的宇宙。他神圣的目光，在天上洞察着世界，在适当的时候救度众生。每当他看到地狱受苦的众生，都会现出悲悯的神色（图齐：1949：2.388）。

《妙法莲华经》中的第二十五品《观音普门品》是最基本的经文，又被称为"观音经"，通常被看作一部独立的经。在这一品中讲到任何人只要念诵观音的名号，都会从海难、火灾和败坏的道德中得以解脱。他（观音）以亟需拯救的众生之形现身，并救度他们于苦难。

公元286年，《妙法莲华经》第一次由敦煌的竺法护翻译成汉语。通行的翻译版本在公元406年由鸠摩罗什完成，601年阇那崛多最终完成了它的翻译。《普门品》中对观世音菩萨的描述对于观音图像志产生了深远的影响。竺法护和鸠摩罗什的译本中丢失了一些章句，阇那崛多则指出了这一点并加以补充完善。

斯坦因藏品第354号[图24]：观世音菩萨结跏趺坐，右手施无畏印，左手结与愿印，阿弥陀佛头戴宝冠[1]。两个供养人画在最下方，上面是贯穿画面的题记，供养人身着公元10世纪时期的装束。

[1] 原书有误，二菩萨均为立像，膝以下画面残失。——校者注

图 24　Ch 00157, Stein 354, NM 99-17-105

斯坦因第330号绘画[图25]展示了观音菩萨结跏趺坐于莲花之上。右手持莲茎施无畏印，左手持净瓶与肩齐高。净瓶内盛满天上的甘露。阿弥陀佛坐于宝冠之上，善恶童子分立于两侧，头上没有光环。下方是两名供养僧，右侧的僧人一个持花，一个持香。在日本奈良法隆寺著名的百济观音菩萨与这一幅画中的观世音菩萨具有相似的特征，它是日本在公元6至7世纪最早的造像。这尊造像以其对手指的优雅刻画而闻名于世，它带给人们安详宁和的精神之美是无与伦比的。

公元947年的木刻版画（Ch.185d）上的菩萨像右手施无畏印，左手持净瓶。他是由归义军的统帅供养的，为了祈求所辖州府领土完整和平，地方神灵庇佑平安（Whitfield / Farrer 1990：105—106 no.83，Whitfield 1982：1 pl.50）。

斯坦因藏品绘画第550号[图26]是站在莲花上的双观音，头顶华盖。两菩萨内侧的手上都拿着莲花，另一侧的手印已经无法辨识。中间的容器里有盛开的莲花和花蕾。两尊菩萨像头部中间有题记为"南无大慈大悲观世音菩萨"。底部的四位供养人是两男两女，服饰都是10世纪的式样。这幅画可以与更早期的Ch.xxxviii.005那幅相比较（Whitfield / Farrer 1990：31 no.7），后者画面中的两菩萨造型不同，那幅画是温义为他陷落于吐蕃之手的故乡捐赠的。公元781年至847年，敦煌处于吐蕃的统治之下。

← 图25 Ch 00124, Stein 330, NM 2003-17-345

图 26　Ch lxi. 0010, stein 550, NM 2003-17-351

图 27　Ch 00121, Stein 329, NM 2003-17-262

　　Ch. 00121 号 [图 27] 壁画残片表现了观世音菩萨与四大护世天王，其中两个位于画的上方两个角落，身穿铠甲坐在岩石上。他们分别是西方广目天王和北方多闻天王。阿弥陀佛端坐宝冠之上，菩萨右手置于膝上施与愿印，左手无法辨识。

斯坦因藏品第 296 号 [图 28] 中观音菩萨站在莲花之上面朝信众，右手执莲茎，左手提净瓶。阿弥陀佛端坐于宝冠之上。

图 28　Ch 0052, Stein 296, NM 99-17-64

斯坦因藏品第 494 号 [图 29]，观音菩萨站在莲花上，看向右侧，右手持净瓶，左手执莲花。右上角的藏文题记已经残损。下一幅画编号 Ch.001100[图 30]，是观音菩萨立像，右手残损，左手持净瓶。

图 29　Ch xlvi. 0010, Stein 494,
NM 2003-17-252

斯坦因藏品第 453 号 [图 31] 观音菩萨立像面朝左方,右手拿杨柳枝,左手在腰部位置持净瓶,阿弥陀佛立于宝冠之上,题记框内为"南无救苦○世音菩萨"。

← 图 30　Ch 00110, Stein 323, NM 99-17-14
→ 图 31　Ch. xxii. 0030, Stein 453, NM 2003-17-334

同样的造型可见于斯坦因藏品第 291 号藏品 [图 32]，观音菩萨双足分立于两朵莲花之上，右手持杨柳枝，下垂的左手提净瓶。阿弥陀佛坐于宝冠之上。

图 32 Ch 0028, Stein 291, NM 2002-17-152

斯坦因藏品第 526 号 [图 33] 中的头部已经缺失，观世音菩萨右手拿杨柳枝，左手持净瓶。根据魏礼（1931：300）的说法，这幅画与 Ch.i.0013 基本相同，可能临摹自同一个原本。

有一种杨柳树的树叶和树皮，可以用来治疗甲状腺肿、痢疾、风湿和瘀伤等疾病。杨柳枝还具有克制恶魔，并将之驱逐的力量。在中国佛教中，杨柳枝洒下的水有净化的作用。把杨柳枝挂在家门前能够带来好运。细长颈的净瓶正在把甘露洒向人间，正如《观音经》（《法华经》第二十四品，Nanjio/Kern ed. 452.7）中所说的："澍甘露法雨，灭除烦恼焰。"只有佛法的甘露之雨才能消除众生的烦恼。在印度，净瓶并不是观世音菩萨的象征，只有在中亚、中国和其他受中国佛教影响的地区，净瓶才与观世音菩萨相关。

图 33　Ch lv. 0045, Stein 526, NM 2002-17-172

斯坦因藏品第 391 号 [图 34] 为观音菩萨的上半身像，右手拿杨柳枝，左手残损缺失。阿弥陀佛坐于宝冠之上。宝盖已经残损，只能看到其中一部分。画上有题记，魏礼将其记录如下：

> 南無大慈大悲救苦觀世音菩薩一軀奉
> 爲過往婆父神生凈土征行早達家鄉
> 見存眷属吉慶清宜法界羣生
> 同霑斯福甲申年十一月功德終畢矣
> 清信佛弟子張忠信一心供養

"南无大慈大悲救苦观世音菩萨一躯，奉为过往婆父神生净土，征行早达，家乡见存，眷属吉庆，清宜法界，群生同霑斯福。甲申年十一月，功德终毕矣。清信佛弟子张忠信一心供养。"

（日期为公元 925 年或者 865 年。后者的可能性会更高一些。）

斯坦因藏品第 387 号 [图 35] 是一幅观音菩萨像的纸画残片，右手持杨柳枝，左手下垂已经残损模糊。佛陀坐在宝冠中，反面有藏文题记。

图 34　Ch 00451，Stein 391，NM 2003-17-352

图 35　Ch 00403，Stein 387，NM 2002-17-198

十一面观音

公元6世纪的时候，中国出现了十一面观音。公元564年至572年，耶舍崛多将《佛说十一面观世音神咒经》翻译成汉语。公元656年，玄奘法师再次翻译了这部经文。在这两个译本中十一面观音都只有两只手，在吉尔吉特①地区出土的梵文手稿中有相同的记载。在不空三藏法师的翻译（T1069）中有其详细的仪轨，记载了十一面观音有四只手臂，面部特征描述如下：(1)正面有三面，是寂静相，化导出世净业（品德好、善良的人们）。(2)左面的三面为忿怒相，化恶有情（拯救邪恶的生命）。(3)右面的三面有獠牙，鼓励众生遵循佛法。(4)后面的一面为爆笑相，它关注着世界的幻灭，扭转众生的观念走上正途。(5)最上面的一面是阿弥陀佛，在大乘佛教中引导众生开悟，达到圆满佛地。

有传说解释了十一面观音的来历，在传说中叙述了十一面观音有一次降临到世间，使恶人皈依，并引导他们到去往阿弥陀佛净土。他成功地引导恶人前往净土，但当他回去之后却十分绝望，因为他看到他教化的众人身上还有着许多罪恶。由于过度悲伤，观世音菩萨的头裂开并变成了十块碎片。阿弥陀佛用每个碎片做成了一颗新的头颅，安放在观音的身躯之上，在最上面放上了一颗代表他自己（阿弥陀佛）的头颅（Sawa 1972: 32）。

① 现克什米尔西北部。——译者注

十一面观音头的象征意义有很多种解释。十一面观音与十一楼陀罗（Eleven Rudras/Ekadasa Rudra[①]）有关。抑或它们代表开悟的十个阶段：其中十个头颅代表了完成了十波罗蜜，第十一个则代表获得开悟。还有一种解释，多个头代表他的慈悲无所不在。《法华经·普门品》中说他看着世界的每一个角落。十一个头代表了空间中的四个方向、中间点、中心、最低点和最高点：将这些方向合而为一即代表十一面观音能够感知到整个宇宙（图齐 1949: 361，Mallmann 1975: 112 no.24）。

斯坦因藏品第 474 号 [图 36] 卷轴画的颜色明丽鲜亮。观世音菩萨有六只手臂：上边的一双手举着日轮、月轮，中间的双手施庇护众生的皈依印，下面的一双手外展施禅定印（？）。右手边上的题记框内的文字被抹去了，但是五个汉字仍然依稀可见"诚心奉观音"。

← 图 36　Ch xxvii. 004, Stein 474, NM 2002-17-151

[①] 十一楼陀罗是湿婆的形态之一，是司掌破坏之神。——译者注

斯坦因藏品第 369 号 [图 37] 展现了同样的造像，观音左下角有一僧人手持燃烧的香炉。观世音菩萨的六只手分别为：

右手	左手
月轮	日轮
结合拈花势的无畏印	向内弯曲
与愿印	安放在大腿之上

→ 图 37　Ch 00389, Stein 369, NM 2002-17-202

斯坦因藏品第 537 号 [图 38] 与之前的观世音像相比有细微的变化。他上面的双手托举着太阳和月亮，中间右手施皈依印，左手在胸前持一枝莲蕾。下方的双手外展，右手施与愿印，左手拿着一枝莲蕾（？）。画面下方是两名童子，中间是题记。按照魏礼在 1931 年的识别题记转录如下：

> 清信弟子男○晟 男○化發心 敬畫觀世音菩薩一先奉爲國安仁泰社稷恒昌男子留落有年長在佛○。乙卯年十月廿日記

"清信弟子男○晟，男○化发心，敬画观世音菩萨一，先奉为国安仁（"仁"应为"人"）泰，社稷恒昌。男子留落有年，长在佛○。乙卯年（公元 955 年或 895 年）十月廿日记。"

图像下方两名童子中右边的男孩浑身赤裸，手持一颗心，左边的男孩正在祈祷。这幅卷轴是为这两个早夭的男孩祈愿的。早夭被视为十分不幸的事情，供养画幅的人可能是孩子们的亲属，这样做的目的是让孩子们往生极乐、平静安详。

→ 图 38　Ch 00184, Stein 357, NM 2003-17-341

斯坦因藏品第 394 号 [图 39] 是一幅已经破损了的卷轴，这幅画与之前的相比有一些变化。观世音菩萨中间的每只手里都拿着一支莲花，两身菩萨双手合十胁侍两旁，观音的十一面模糊不清。

图 39　Ch 00460, Stein 394, NM 2003-17-263

斯坦因藏品第 297 号 [图 40] 图像下方有六位供养人，三男三女相对分列两侧，服饰为 10 世纪式样。观世音菩萨下面的一双手右手拿念珠，左手提净瓶。画中观音为立像，头光有强烈的波动感。他的手势可以和下面所列出的一身 12 世纪的波罗王朝风格六臂观音铜像的手势相比较：

右手	左手
念珠	与愿印
合十	合十
莲花	净瓶

（Schroeder 1981: 70E）

图 40　Ch xxi. 005，Stein 297，NM 2003-17-377

斯坦因藏品第370号[图41]为纸本观音像，观音菩萨安坐在莲花上，莲花从绿水荡漾的池中升起，池中另有两朵莲花。他头顶上的伞盖表明，他的地位高于普通菩萨。华盖像画一样挂在竹制的顶架上，下面是木轴。他的形象与前面几幅不同，手中没有日月，表现了一种不同的仪轨。左右手如下：

右手	左手
三叉金刚杵天杖	锡杖
双手手指悬空掌心朝外的手印	
杨柳枝	
净瓶	

这幅画卷十分精美，并且代表了一种十分少见的图像志。这幅画是一位与佛教有很深渊源的有钱人为过世的父母捐赠的，体现了中国传统的孝道。

图41　Ch 00390, Stein 370, NM 2002-17-201

斯坦因藏品第 452 号 [图 42] 是受损十分严重的残片，但是依旧可以清晰地从中辨认出这幅画绘制的是十一面观音。

图 42　Ch xxii.0025，Stein 452，NM 2002-17-150

斯坦因藏品第 481 号 [图 43] 中的十一面观音坐在从池中升起的莲花之上，头上有华盖。六臂持物如下：

上面的双手	日轮	月轮
中间的双手	皈依印	
下面的双手	双手合掌指向下方	

华盖的上方是十方佛。圆光的两侧是四大天王，其中两名可以分辨出来：托塔的多闻天王和仗剑的广目天王。身旁左右两边分别有五尊菩萨。两侧还各有一尊菩萨头戴饰有莲花的特殊头饰。莲台下面左右两侧各有一尊菩萨双手合十坐于莲台之上。画中总共有十四尊菩萨。他们可以分类如下：

▶ 观音菩萨身旁的十身菩萨
▶ 莲座旁边头戴特殊头饰的两身菩萨
▶ 坐在莲台下方的两身菩萨

供养人在画卷的最下方，右侧有四位女性，左侧有四位男性，他们都身着公元 10 世纪的服装。

敦煌研究院的樊锦诗在题为《玄奘译经和敦煌壁画》的文章中对敦煌壁画进行了研究，其中包括 32 幅敦煌壁画，以及 9 幅分别收藏于北京、伦敦、圣彼得堡的画作，可以从她的书中看到关于十一面观音的图片与文字（转引自罗凯什·钱德拉和班纳吉的著作 2007：206—210）。

→ 图 43　Ch xxxvii, 001, Stein 481, NM 2003-17-270

千手观音：圆融无量

千手观音拥有一千只手臂，其中每一只手的手掌上都有一只眼，它们可以看见众生所罹受的苦难，拯救众生于水火，并用菩提之光普照他们。他大慈大悲，智慧无边。通常千手观音绘有四十只主手，每只手都拿着不同的法器来救度众生。印度所用的现代方言中二十叫作"koṭi"，而四十则是二十的两倍。在二十进制中，二十是最大的数字，代表最高点、顶点和卓越。在《王河》（Rājataraṅgiṇī）这本书中出现过"koṭivedhin"一词，意味最困难的事情。在佛经中"koṭi"是终点、极限的意思，一般用在没有界限，超越极限的语境下（梵语：na vidyati koṭi，引自 Lalitavistara 242.13）。二十的两倍或者说四十是无所不能的观世音菩萨的象征。他的思维不会停留在一只手的运动之上，而是不间断地由一只手转移到另一只手，以确保他所有的法器都能被高效运用。当千手观音的智慧显现出来时，他所有的手臂就全部活跃起来。被描绘成背景中的光轮之中的 960 只手，象征着他的机智灵巧、方便应对，全部一千只手对应贤劫千佛的存在。他原有的两只手合十或者致敬，表示他与法身（dharmakāya）或绝对境界是一体的，或者对于至高无上的佛陀的礼敬（图齐 1949: 362）。他施的与愿印是给所有众生的，没有分别。不空依照金刚顶瑜伽（Vajraśekhara-yoga）的传统翻译了他的仪轨集（T1056，Nj1383），其中为四十只手的每只手都提供了咒语，受苦之人持诵，即可解除特定苦难。其中有持月轮的手可以治疗发热，持日轮的手可以治愈盲症。

在不空三藏法师翻译的版本中，对千手观音赞颂的偈里还提到了他掌管内容之广泛。祈祷词是这样的："千手观世音菩萨，请用您千倍的力量保佑我的王国及诸侯的封臣同归我的掌管之下。"

原始的悉昙体文本幸存于汉文《大藏经》(T1062B) 中，右图是相关内容的梵文摹本：

最早有关千手观音的记载是一幅由一位印度僧人进献给唐高祖的画像。高祖于公元 618 年至 626 年在位，他于公元 618 年登基，尽管战争一直延续到了公元 623 年。公元 624 年，唐朝廷进行了改制，改革之后军队的势力占了上风，这有利于加强新兴的唐王朝的统治，行政官僚机构也进行了重组。国家的对外政策主要和突厥有关。公元 624 年前后，有一支强大的西突厥军队袭扰唐的都城，最终唐与其签订了体面的和平协定。所有这些战略问题必然使得唐朝皇帝趋向信奉代表无所不能力量的千手观音，在中亚地区的于阗也是同样。《千手千眼大悲心陀罗尼经》的汉译本是由伽梵达摩于公元 650 年至 661 年（K294）在于阗完成的。斯坦因收藏的敦煌手卷第 3793 号末尾的部分有一条标记："西印度沙门伽梵达摩翻译于于阗"，这

解释了日轮和月轮出现在千手观音的手上的原因。

日神和月神在于阗神灵体系中占有突出的位置，它是授予权力的象征，也是永恒的象征。任何一个国家都非常关心政权的稳定，来自于阗的千手观音可以使新生的唐王朝趋于稳定，也能将其政权神圣化、合法化。唐朝廷接受了来自于阗翻译的佛经，但是更早期的翻译则没有被接受。玉在帝王的礼仪中是至关重要的。《礼记》中说："君子比德于玉。"皇帝作为上天的子嗣可以通过带穿孔的玉盘——璧与上天沟通。身上佩戴玉饰能够防止人从马上坠落。直到11世纪前，于阗一直作为佛教世界中最出色的地区，这里一直是玉石的产区，用如意装饰的短剑可以用作防身武器。如今，玉成了人们对繁荣昌盛的美好祝愿。它是掌中可见的七宝之一。在《易经》中有"乾为玉，为金"，是天之卦象，是至高无上的力量和最纯粹的光辉的结合（Williams 1974: 235）。

于阗艺术家将本土元素引入佛教图像志。在丹丹乌里克遗址出土的一件大约6世纪的木板画上有三头大自在天／摩醯首罗天（Maheśvara），他的右手和左手分别举着日轮和月轮（Whitfield / Farrer 1990: 162 no.134 163 页上的精美彩盘子）。新德里国家博物馆收藏的公元6世纪中叶巴拉瓦斯特的壁画上卢舍那佛的左右肩头分别是月轮和日轮（Bussagli 1978: 55）。另一幅收藏于新德里国家博物馆的7至8世纪的巴拉瓦斯特的壁画，上面的图像是一个四臂大自在天（？），他也举着日轮和月轮（Bussagli 1978：60，63）。布萨格里指出，这两位杰出的人物在于阗佛教中十分重要（Bussagli 1978：63）。于阗艺术的影响能够从唐初于阗画家们杰出的名声上窥见一斑（Bussagli 1978：53）。尉迟跋质那和他的儿子尉迟乙僧都给中国的艺术评论家留下了深刻的印象，尉迟这个姓是于阗王室姓氏的汉语转写。跋质那于隋朝末年来到都城长安，被封为贵族。在公元620年至630年间，他的儿子也被于阗王送往汉地，并且尉迟乙僧活跃在画坛中直到公元710年左右，他带来是一种全新的颜色感知和处理方法，为汉地带来了全新的视角，令观者为之

着迷（Bussagli 1978：67）。

我们用这么多的论述来说明于阗与中原王朝有着密切的关系，敦煌绘画中千手观音手中的日轮、月轮也都具有于阗属性。

它们是在公元650年至661年，即唐高宗统治时期内（公元649年至683年），从伽梵达摩的译本中被引进的。

千手观音的代表作品中最全面、最精湛的一幅是来自敦煌，藏于大英博物馆的9世纪早期的绢本画卷（Stein 35，Whitfield 1982: 1 pl.18）。画中带有阴影的肤色描绘得十分仔细，千手观音的十个头上面是第十一个头——即阿弥陀佛的头像，还是一双手在上方合十。千手中的960只手在身体的周围形成一个复杂的光环，其余的四十只手持物属性分别表现如下：

右手	左手
（1）显示宫殿	显示佛陀
（2）白色拂尘	法轮（金刚轮）
（3）蓝色莲花	白色莲花
（4）日轮	月轮
（5）宝镜	三叉金刚或三叉戟
（6）锡杖（骷髅头棍）	紫色莲花
（7）斧子	尖头棒（象戟）
（8）书	经匣
（9）云	矛
（10）乞丐的手杖	弓
（11）独角金刚	套索
（12）铃	玉环

135

（13）念珠	杨柳枝
（14）葡萄	箭
（15）摩尼宝珠（许愿用的珠宝）	法螺
（16）锡杖	剑
（17）军持（长颈水瓶）	宝瓶
（18）无畏印	无畏印
（19）与愿印	与愿印
（20）托钵禅定印	托钵禅定印

上述持物就其属性而言可以分为两类：（1）皇权的象征；（2）僧侣的象征。包括三个手印：无畏印、与愿印和禅定印。代表皇权的属性表现在为天子准备的极乐世界的宫殿；日轮和月轮象征着稳定和国家的长治久安；弓、箭、剑、矛和斧头确保帝国的战略安全；白色的拂尘、摩尼宝珠、葡萄（比如葡萄酒）是世俗辉煌的象征；法轮和玉环象征着君权神授。象征僧侣属性的物品有：骷髅头棍、锡杖、手杖、铃、念珠、经书、佛经匣子，他们属于僧侣。其他的是具有神性的物品：长颈军持、象戟、套索、法螺、宝镜、杨柳枝和云，此外，还有三枝硕大的白色、蓝色和紫色的莲花（Waley 1931: 57）。

下面列出是从上到下环绕着他的 30 个（10+20）人物的形象：

<center>十方诸佛[①]</center>

右侧	左侧
（1）骑着五匹白马的日光菩萨	坐在五只白鹅上的月光菩萨
（2）涂香菩萨	散花菩萨
（3）如意轮观音菩萨	不空羂索观音
（4）帝释天	梵天
（5）骑公牛的摩诃迦罗	玛哈嘎拉（大黑天）
（6）七宝施贫儿	甘露施饿鬼
（7）骑孔雀的童子天	骑孔雀的韦陀
（8）功德天	吉祥天女
（9）青面金刚	火头金刚
（10）降三世明王	象头神

前面描述了观音菩萨的特征及其随侍，在新德里国家博物馆中这些特征不甚明显。斯坦因藏品第 292 号 [图 44] 是一幅画在两块绢上的画，画的中间有接缝。观音菩萨有一头八臂，头冠上是阿弥陀佛。观音上面的双手举着日轮和月轮，主臂施庇护皈依信众的皈依印，第三双手合十，第四双手施托钵禅定印。其余四十只手的持物和手印如前所述，他的周身被手臂所形成的光环环绕，每只手掌上都有一只眼。一男两女着 10 世纪服装呈礼佛姿态绘于画的最底部，他们是这幅画卷的供养人。

① 非原文直译，由校者据画上榜题更正。——校者注

图 44 Ch 0029, Stein 292, NM 2002-17-153

斯坦因第 360 号 [图 45] 画卷与前一幅相似。画面已经褪色破损。随侍为：两个魔王在上方的两个角落，八大菩萨分列画面两侧，婆薮仙（左边）和吉祥天女（右边）在最下方[①]。这八大菩萨在其他的画卷中没有出现过，他们被派来

图 45　Ch 00223，Stein 360，NM 99-17-94

① 原书有误，应为四天王、六菩萨、婆薮仙和吉祥天。——校者注

接引供养人的灵魂前往阿弥陀佛的西方极乐世界。

斯坦因藏品第 476 号 [图 46] 的卷轴色彩鲜亮，细节繁复。画家用写实花卉图像为边框，强调了这幅画的仪式感，供养人一定对此画倍加珍爱。用魏礼的话讲，他的圆光是用"光彩夺目的矛头"组成。这是三昧的光芒，在四印会曼荼罗中的毗卢遮那佛身后也可见到（Lokesh Chandra 2003: 316），而在一印会曼荼罗中毗卢舍那佛的圆光就表象为另一种形式。两种圆光的线描图再现如下：

四印会曼荼罗中的毗卢舍那佛。注意头部周围的矛状光环。

一印会曼荼罗中的毗卢舍那佛。注意头部周围起伏的波状圆光。

图 46　Ch xxviii. 006, Stein 476, NM 99-17-95

在画面上方，月亮中的仙桂树下有月兔在用杵臼捣物，月神坐在五只白鹅上。在画面左上角，日神骑在五匹白马上。莲座两旁的右边是吉祥天女，左边是婆薮仙，吉祥天女在用托盘献花。两个穿盔甲的海龙王——难陀和优波难陀站在齐腰深的池塘中支撑起观音菩萨的莲座。他们的右边是秽迹金刚或称火头金刚，与之相对的是金刚手菩萨或称青面金刚。这两个面目凶恶的神的名字是用中文写在题记框内的。在公元650年至661年间伽梵达摩翻译的《大悲心陀罗尼经》中，千手观音的二十八个胁侍中没有秽迹金刚和金刚手菩萨。这些胁侍源源不断被派来保护修习这部经的人。问题在于他们是否出现在早期汉译文本中。"火头金刚"和"青面金刚"都是金刚的特定表述。秽迹金刚或火头金刚出现在下面的文本中：

公元654年　　　阿地瞿多（Atikūṭa）翻译的《陀罗尼集经》。他是明王。（T901、K308、Nj363）[①]

陀羅尼集經

公元705年　　　般剌蜜谛翻译的《楞严经》（Nj446、T945、K426）。

大佛頂如來密因修證了義諸菩薩萬行首楞嚴經

公元735年之前　善无畏翻译的《千手观音造次第法仪轨》（T1068）中提到了密迹金刚、秽迹金刚、象戟？（Aṅkuśa）、商羯罗（Śaṅkara）等。

[①] 明王一词中的"明"，是破愚暗之智慧光明，即指真言陀罗尼。——译者注

公元 732 年　　　阿质达霰（Ajitasena）翻译了《大威力乌枢瑟摩明王经》。秽迹金刚清除污秽，他负责抑制产生罪业的根源，将它们踩在脚下，使它们拜服（Nj1048、T1227、K1266）。

金剛恐怖集會方廣軌儀觀自在菩薩三世最勝心明王大威力烏樞瑟摩明王經①

公元 788—810 年　慧琳主编《一切经音义》（T2128、K1498）。

苏远鸣提出了下面这个问题，秽迹金刚出现在千手观音的随侍中是否合理，因为在伽梵达摩翻译的偈句中二十八位随侍都已经出现。Vajra（金刚）这个词意味着明王（vidyārājas）是从金刚乘（Vajrayāna）的传统中演化而来。

例如，佛经中的阿閦佛（Akṣobhya）原本有别于密宗派别，在故宫宝相楼中缀有后缀 vajra（金刚），称为金刚不动佛（Akṣobhyavajra）（Clark 1937: 1.3）。密迹金刚和秽迹金刚这两大金刚自公元 654 年开始就为人们所知，他们出现在《陀罗尼经》以及专门为他们编纂的经文之中（T1227），可能出于保证供养效果的想法，必须将他们的形象添加进来。

青面金刚或者军荼利明王出现在下列的经文之中：

公元 654 年　　　阿地瞿多（Atikūṭa）所译《陀罗尼集经》（T901）。他剔除了象头神。在第九卷给描述了他的形象，在第四卷中提到他应该在十一面观音曼荼罗的外圈中四个位置中的一个

① 原书录图有误，其经名为《大威力乌枢瑟摩明王经》。——校者注

内。在南边有七位大神，以火头金刚为首，后面跟随尼蓝婆罗陀罗或日云青金刚。

公元724—735年 善无畏翻译的《阿吒薄俱元帅仪轨》（T1239）。尼蓝婆位居二十五位大神之列。

公元723—736年 金刚智翻译的《药师如来观行仪轨法》。几位护法金刚两两一组列举在仪轨末尾：

（1）大轮金刚和军荼利金刚

（2）秽迹大金刚和除障大金刚

（3）火头金刚和青面金刚

（4）文本排序出错，两大金刚身份无法辨别。

秽迹金刚在右侧，军荼利金刚在左侧，目的是满足供养者的心愿，使得供养效果圆满。华丽的色彩，精细的描绘，美丽的画卷周围绽放的鲜花，都是为了满足供养人对西方净土的向往，完善他的功德，以便往生到那里。观音菩萨震动的头光，闪耀着菩提神秘的色彩，是他普度众生有力的武器之一。

斯坦因藏品第502号[图47]是一幅供养卷轴，严重破损，左上方和侧面都已佚失，左半边底部部分题记和所有男性供养人的图像随着时间的流逝，近乎磨损殆尽。十一面观音右面为一野猪面，左面是狮面，阿弥陀佛坐在宝冠之上，另八个头分三层（4+3+1）。这身十一面观音有四只手臂，上面的双手结皈依印，要给众生带来宁静与欢乐，正如《陀罗尼经》中千手观音所说的那样能带给众生幸福，下面的双手为托钵禅定印。四十只手持有的是常规法器，只是略有变化。剩下的960只手在身体的周围形成身光，每只手上都有眼睛，这样他就能看到世间的一切角落，随时随地解救众生，履行他救苦救难的誓愿。

这四十只手可以触及25界：14个欲界（Kāmadhātu），7个色界（Rūpadhātu），

和4个无色界（Arūpadhātu）。40是众生的精神力量，25是界的数量，40×25=1000。掌心上的千只眼是无量的智慧(在敬献的铭文中引用)，守护着众生，引导他们领悟无上菩提。在右上角是辩才天女（Sarasvatī），左边绘有婆薮仙（Sage Vasu）的部分因为损坏已经被剪去。莲坐的右边是青面金刚或军荼利（经常被错误地认为是毗沙门天王 Vaiśravaṇa），左边是秽迹金刚（常被错误地认为是持国天王）。这两尊天王的名字似乎是为替代其形象而被写上去的，并非两尊愤怒明王的榜题。两位那伽王——难陀和优波难陀高擎莲茎支撑起观音的莲座。

画面右侧底部绘有戴着10世纪头饰的女性供养人，表明了这幅画的绘制时间。汉语题记说明这幅画是一位祖母为了给她去世的孙子乞求四世平安、喜乐而供养的。下面是19行题记中的6行，来自1931年魏礼的整理：

盖聞蕩蕩三塗〇現　娑婆之界明四智〇
趣之重昏沃法雨而火宅煙清伏〇〇而波
苦海至尊〇力難思旨哉厥今繪大聖於
綿悵相好眞(?)〇圖画質顯威
南陽〇太夫人　·　·　·　爲亡孫　·　·　·
長在吉慶四生····

 1行：盖闻荡荡三塗（途）〇现婆婆之界明四智

 2行：趣之重昏沃法雨而火它烟清伏〇〇而波

 3行：苦海至尊〇力难思旨哉厥今绘大圣于

 4行：绵怅相好真〇图画质显威

5行：南阳○太夫人……为亡孙……

最后一行：长在吉庆四生……

佛陀的四种智慧，即四智可以由八识所转化，当人们打破八识后就能得到四智，大彻大悟。这四智分别为：（1）大圆镜智，之所以称为大圆镜智是因为它可以真实反映事物的本真；（2）平等性智，抛开与其他人的分别之心，如来观一切法，与诸众生皆为平等，它是菩萨大慈大悲的根本；（3）妙观察智，感知万法的真实状态；（4）成所作智，将眼耳鼻舌身意所接触到的事物转化，把不好转变为好、更好，把不圆满转变为圆满，使未开悟的众生受益，引导他们走向佛法真谛（JEBD 1965）。

斯坦因藏品第457号[图48]是分别在两张纸上各绘制了两身千眼观音，这样就形成了四种表现形式。四身中的每一身都有十只手臂，这样加起来就是四十只手臂。由于费用昂贵，供养人没有请优秀的画家来绘制本图，而是采用了简写线描的方法来描绘四身菩萨。在这里每身观音菩萨都有一个头，十只手臂，站在莲花上。十只手中所持物如下：

日轮	月轮
【缺失】	法螺
杨柳枝	念珠
施皈依印的手中持莲花	
双手合十	施皈依印的手中持莲花

左边的观音菩萨与旁边的形制大体相同，只是他第四双手中没有莲花以及第二双手的右手中有一只莲蕾。多种造型的手形成同心圆造型的身光，每只手

图 47　Ch liv. 001, Stein 502, NM 2003-17-370

图 48　Ch 000394a, Stein 457, NM 2003-17-300

上都有一只眼睛。这些纸画是手工制作的大批量作品，它的绘制时间可以比定为10世纪。

当印度僧人伽梵达摩将《千手千眼观世音菩萨广大圆满无碍大悲心陀罗尼经》献给唐太宗（公元626—649年在位）之后，千手观音就变得非常受欢迎。敦煌石窟中有四十多幅类似的壁画，最早的是盛唐遗存，最晚的是元代的作品。《千手观音经》曾先后四次被译成汉语，译经师分别是智通三藏、菩提流支和伽梵达摩（译有两个译本）(T1057—1060)，这些版本的佛经在敦煌手稿中都有发现。这些作品之所以能够广泛传播，是因为于阗进献给唐朝廷的宫廷画家尉迟氏（见前述），根据唐朝的《历代名画记》（张彦远著）记载，他把西域的绘画技巧和用色方法带到了唐朝，并引领了当时的艺术风尚。

斯坦因藏品第392号[图49]是一幅千手观音，已经褪色，并且上部有破损。画面上方有两名女性飞天正在从天空中散花。往下看右边是秽迹金刚，左边是军荼利明王或称青面金刚。观音菩萨坐在从莲池中升起的莲花之上。吉祥天女和婆薮仙从池塘中现身。吉祥天女把菩萨赐给众生的宁静和福分传播下去。千手观音手上的千眼，代表度化众生的无边智慧。

→ 图49　Ch 00452, Stein 392, NM 99-17-3

斯坦因藏品第 536 号 [图 50] 是一幅精美的千手观音像，观音金刚跏趺坐于莲花之上，双手合十，白色的光环环绕周身。两个那伽———水中的精灵，托起两朵深紫色的祥云支撑起白色光环，他们是那伽王——难陀龙王和优波难陀龙王。画下半部分的绿色背景代表大地，上半部浅蓝色背景代表天空。月藏菩萨在右上角，日藏菩萨在左上角，他们都在天空之中。美丽的华盖两侧有十方佛漂浮在周围的云层之上，每边各五尊。胁侍观音菩萨的四大天王分别是：

西方毗楼博叉天王
南方毗楼勒天王
大聖北方毗沙門天王
東方提頭賴吒天王

他们的下面是代表四行（四大元素）的四神：地、天、风、火。他们的名字写在旁边，分列如下：

水神（伐楼那）　　　　　地神（坚牢地神，应为女性）
风神（伐由）　　　　　　水神（伐楼那）

这些名称的标注是后来由一个不识字的人加上去的，显然不正确。他们应该是：坚牢地神（pṛthivī）、水神（āpaḥ）、火神（tejas）和风神（vāyu）四王。他们不是像火神阿耆尼（Agni）和水神伐楼那（Varuṇa）一样的神。在他们之下是作为土地神的娑婆世界主梵天神，和作为天神的帝释天，每个人身边都有两个年轻的侍从。秽迹金刚和军荼利明王分别在右边和左边下方的角落里，他们之间有一个用锦缎盖住的供台。

→ 图 50　Ch lvi. 0014, Stein 536, NM 99-17-1

右側：

(1) 月藏菩薩

(2) 南謨十方三世一切諸佛

(3) 大聖北方毘沙門天王時

(4) 東方提頭賴吒天王時

(5) 水神時

(6) 風神時

(7) 大梵王時

(8) 功德天時

(9) 水神時

左側：

(1) 日藏菩薩

(2) 南謨十方三世一切諸佛

(3) 西方毘樓博叉天王時

(4) 南方毘樓勒天王時

(5) 地神時

(6) 水神時

　　天帝釋時

(7) 火頭金剛時

(8) 婆廋仙時

(9) 水神時

日月观音

观音菩萨举起的双手托举着日轮和月轮,代表着中亚地区两个原本独立的神被吸纳并融入了佛教形象。在中亚,他们是王权和王室财富的象征,而将地区神灵内化融合则是佛教惯常的做法。这两位神灵曾在巴克特里亚国王的金币上出现过,日、月母题在迦腻色伽和胡毗色伽钱币上极为常见,匈奴老上单于(Ki-yuk)的力量也来自日月。在巴米扬,国王和王后分别佩戴有日、月图案的徽章。在丰都基斯坦佛教寺院中编号为 K 的壁龛中,日神和月神是身披铠甲的武将形象。爱登里啰汨密施合毗伽可汗(即回鹘保义可汗,公元 808—821 年在位)在著名的用三种语言(汉语、回鹘语和突厥语)写就的喀喇巴尔噶逊碑文中声称:"他从太阳神和月神那里获得了他的感召力。"既然日月是权威的来源,那么观音菩萨高举的双手上托着日轮和月轮就成了他的一个重要特征。

《根本说一切有部毗奈耶》中写,佛陀用手触摸太阳和月亮。日光菩萨和月光菩萨是毗卢遮那佛的两个胁侍,他们是将发光的日月人格化的菩萨。在迦梨陀娑的戏剧《沙恭达罗》的引言中写到日月创造了时间,它们是两个相合的符号,通过它们的配合,呈现出时间和空间,展现了世界的多样性。在《湿婆神尊严成怛罗》(*Mahimnastotra of Puṣpadanta*)第 26 颂中说湿婆既是太阳,也是月亮。《尼拉玛塔往世书》(*Nīlamata-purāṇa*)中也记述了一个神话故事,故事中桑布把太阳和月亮捧在手中,以阻止众生与恶魔水生(Jalodbhava)的

争斗，因为恶魔水生在黑暗之中毫无反抗能力。在片治肯特（Panjikent，粟特故址）有一幅画——女神高举着太阳和月亮。在克孜尔附近的明屋发现有一幅六臂神祇的画像，他手握日轮和月轮，全身披挂盔甲。西藏有一个女神名叫"白色女日月"（Sun-Moon Gaurī，藏语 Dkar.mo ñi.zla）。她出现在江孜地区白居寺十万佛塔的壁画之中。她神色宁静，右手托着须弥山，左手举着一个圆盘，代表着围绕在须弥山的四大部洲。她戴着日月交替的冠冕，项链也是日月交替的纹饰。多罗那他在他的书里描述过这位女神，有关她的崇拜由莲花生大师在西藏传播。阿富汗也保留了这样一个神话：一次伊姆拉（Imra）从天上摘走太阳和月亮，世界即刻陷入黑暗之中。朱塞佩·图齐在《东方与西方》一书（14: 133—145）中讨论了"西藏的'白日月'和同族神灵"的问题。图齐没有意识到藏语中的 dkar.mo 是带有女性后缀 mo 的 Gaurī，而不仅仅是形容词"白色的"。

观音菩萨手中的日轮和月轮是他永久的恩泽和祝福。他中间的双手分别施皈依印，双重确保供养人的安全："或遭王难苦，临刑欲寿终，念彼观音力，刀寻段段坏。"（《妙法莲华经》1971: 412）念珠肯定了信众要不断祈祷，净瓶具有疗愈的作用。

魏礼、韦陀和其他作者都将较低那双手中的手印确定为思惟印。在达格卜于1983年绘制的思惟印上（1983: A II.246），思惟印中食指与拇指互相触碰。

如果确定这个手印是代表争论的说法印的话，那他就不符合日月观音代表的神通和保护意义了。他应当给予代表保护的皈依印，见度母和观音菩萨的手印，他们的职责是保护众生免受八难。以下是罗伯特·比尔绘制的该手印（2003: 224）：

带有日月的绘画一定是来到敦煌躲避其他势力屠戮的避难者供奉的，皈依印这种手印具有庇护的功能。观音菩萨以金刚坐姿坐在大莲花上。月轮是白色的，里面永远伴随着一只白兔和一只玉蟾。他左手举着红色的日轮，里面有一只三足乌。菩萨头冠上没有佛像，皈依印在十一面观音的主手可见，有一名供养菩萨也施有这种手印（插图85）。

→ 图 51　Ch 00395，Stein 371，NM 2003-17-256

图 52　Ch 00397, Stein 373, NM 2002-17-196

　　斯坦因藏品第 373 号 [图 52]，日月观音与前一幅的特征基本相同，观音菩萨端坐在莲花上，莲花的长茎右侧是一个头戴 10 世纪风格头饰的女人，左侧有一名僧人和一个居士跪坐。观音菩萨的头冠上有佛陀安坐。

160

图 53　Ch i. 0017, Stein 415, NM 2003-17-361

斯坦因藏品第 415 号 [图 53] 中的日月观音三头六臂，宝冠上有佛陀。上边的一双手托举着日轮和月轮。中间和下面两双手都施皈依印，给予众生保护，救苦救难。免受灾难是菩萨最大的慈悲，只有这样众生才能享有天伦之乐、富足、安详（可以比较 Whitfield 1983：2.27 书中有关的斯坦因第 54 号藏品上的题记）。身旁左右分站着两名童子，手中都拿着展开的卷轴。善恶童子会伴随我们所有人的一生，记录着众生的善举和恶行。善恶童子的命名可以参考现存于大英博物馆的公元 983 年的敦煌绢画（斯坦因第 54 号藏品）。

斯坦因藏品第 372 号 [图 54] 中的日月观音有八个头颅，在八面上方显现有佛陀的脸庞。他有六臂，站在莲花之上，上边的一双手举着日轮和月轮，中间的一双手施皈依印，每只手中都拿着杨柳枝，下面的一双手中右手持有念珠，左手持有净瓶，念珠画得不好，但很清晰，见大英博物馆藏品 Ch.xl.008（Whitfield 1983：2 pl.18）。右手边的题记框中是空白的，左边是花卉装饰，善恶童子的位置由两位僧人占据。右边的僧人拿着供养托盘，左边的那位手持燃烧的香炉。尼古拉斯·凡迪尔（Nicolas-Vandier 1974: 1.174 no.92）描述的那幅画和这幅相似。她把这种长颈的水瓶叫作甘露宝瓶，里面的甘露代表着菩萨赋予的安全和持续的保护。太阳和月亮代表着长久永恒，可以参见吉斯（1996: 1.86）书中美丽的彩盘。大英博物馆中藏斯坦因藏品第 2 号的绢画中观音只有一个头，头冠上为阿弥陀佛，菩萨上面的一双手托举着日轮和月轮，中间的一双手施皈依印（没有杨柳枝），下面的一双手拿着念珠和净瓶，周围绘有观音菩萨从六难中拯救他的信众的画面。韦陀（1983: 2.316 pl.18）把净瓶定义为药瓶，给予了净瓶特定的含义。《妙法莲华经》第二十五品中对六难有所叙述，公元 9 世纪到 10 世纪也有关于《观音经》的图册中描绘观音菩萨救六难的事迹画（现藏于大英图书馆，斯坦因手稿编号 6983）。

→ 图 54　Ch 00385，Stein 372，NM 2003-17-255

虎僧

这张图是虎僧画像的一部分[图55]，他的神秘引发了人们对他的各种解读。目前可知有十三幅虎僧的画像，分别收藏于：大英博物馆（2幅），吉美博物馆（3幅），法国国家图书馆（4幅），首尔国家博物馆（1幅），圣彼得堡艾尔米塔什国家博物馆（1幅），中山正善私人收藏（现存于天理大学图书馆，1幅），全部为纸本或绢本。新德里国家博物馆所藏是第十三幅虎僧的画像①。从虎僧的面部特征看，他不是汉人，更像是胡人：鼻子大而弯曲，红红的嘴唇张开着，头戴一顶帽子，手握一根锡杖，面露疲惫之色。在新德里国家博物馆藏的这幅画中，虎僧戴着一顶帽子，面容疲惫，他长着一双大眼睛（与汉人的杏仁眼形成对比），高挺的大鼻子和鲜红的嘴巴。图中右手部分画面缺损，左手则挥舞着长棍，摆出一副引人注目的姿势。与其图像志最接近的是收藏在吉美博物馆的公元10世纪的一幅纸本画（吉美博物馆藏编号MG17683，《西域美术：吉美博物馆藏伯希和收集品》，第89页），画中的僧人头戴宽边帽，表情夸张，面露疲态，嘴唇鲜红，姿态与其他虎僧相类似。同样，在公元9世纪的纸本画中[编号为伯希和4518（39），出处同上]，虎僧戴着一顶帽子，鼻梁高挺，张开着红色的嘴，他的面部表情和本书这幅画中的僧人相似。他代表

① 原文为"第十四幅"，可能系原作者笔误。——译者注

图 55　Ch 00409，NM 2002-17-208

着于阗的武僧们，护送着经书长途跋涉来到敦煌和其他的中国佛教重镇。虎僧的鹰钩鼻、宽眼睛和鲜红的嘴唇都凸显了其胡人特征，一些虎僧画作中右上角的宝胜如来进一步印证了他来自盛产珠宝的玉石之国于阗。

文殊菩萨

文殊菩萨（Mañjuśrī）是永远年轻、具有智慧的、像王子一样的人物。他可以用双刃剑分剖事物，斩断妄念，发现现实的本质。作为拥有超凡智慧的菩萨，他左手持莲花，花上有《般若经》经卷，右手握着能摧毁一切与真理相悖之物的剑，这种真理是深植于我们每个人头脑中的智慧，这把剑象征着正直、正义、公平、爱与创造。他骑着的金狮代表着行动与活力，狮子吼能响彻整个宇宙，将众生从沉睡中唤醒。文殊菩萨在莲台上结金刚跏趺坐，他的微笑像月光一般灿烂，身上缀有各种饰品，如同王子一般。他是学习之神、语自在，是众菩萨教化众生的领袖，同时也代表着智慧的美德。他是武器与论典的象征，是剑与冥想的统一体（在日本，就有剑禅一如的表达）。他是令人欣喜的超然智慧的化身。他有许多种表现形式，他的名字 mañju 可以用美丽、可爱、愉悦、迷人、平静等词形容，śrī 展现了他的才华、光辉、华美与荣耀。他是辉煌的神迹，敦煌的人们用百余种细致描绘、色彩优雅的卷轴、壁画、小雕像和大造像等形式去描绘他。

文殊菩萨在《妙法莲华经》中与普贤菩萨一同出现。文殊菩萨乘狮子，与乘白象的普贤菩萨侍立在释迦牟尼佛左右，一同参加法会，他的名字也出现在公元 147 年至 186 年支娄迦谶所译的《无量清净平等觉经》中。文殊菩萨作为佛陀的信使多次探望生病的维摩诘，记载这一内容的《维摩诘经》在公元 223 年至 228 年间由支谦翻译完成。东晋高僧法显在去往天竺求经取法的旅行中提

到他于公元400年左右在印度给普贤菩萨、文殊菩萨、观世音菩萨献上了供品。文殊菩萨在《华严经》中居住在东方，是众菩萨之首。

根据《文殊师利宝藏陀罗尼经》的说法，他居住在东北方（JEBD.1965: 200a）。《华严经》第29卷中记载："东北方有处，名清凉山，从昔已来，诸菩萨众于中止住；现有菩萨，名文殊师利，与其眷属、诸菩萨众一万人俱，常在其中而演说法。"

有人认为这一地点指的是山西五台山，那里的寺庙因此成为天竺和中亚僧侣的朝圣之所。这种描述在《楞严经》（公元705年译成汉语）中十分确凿："菩萨示现，不欲人知，若泄露，则不知所终"。在《文殊师利根本仪轨经》和《秘密集会》中都有出现文殊之名。

文殊、普贤、观世音和地藏是最著名的菩萨，这四位菩萨代表了大乘佛教的四种基本品质，其中文殊菩萨代表的是无上功德，地藏菩萨代表的是救度一切罪苦众生的大愿。作为《妙法莲华经》中释迦牟尼佛说教时听众中的主要提问者，文殊菩萨十分受人喜爱。他还是般若学派的主要代表[①]。从东晋开始，他就在民间流行起来，华严宗的中心五台山也成为供奉他的所在。在唐朝，对文殊菩萨的崇拜更为盛行。

在斯坦因第356号藏品中[图56]，文殊菩萨坐在白狮上，左腿自然下垂，旁边有一名侍从牵着白狮。白狮站在四朵莲花上，象征着高尚的行为。文殊菩萨右手结无畏印，左手则在胸前持一柄如意。如意的意思是万事称心，它表达了文殊菩萨对信众幸福美满的美好祝愿，也是佛陀和佛法的象征。如意扁平而弯曲，头部宽大，通常刻有代表长寿的灵芝，一般用玉或其他珍贵材料制成，它也是中国传统神话中寿星的象征，又被称为"执友"（Edmunds 1934: 529）。

[①] 《大藏经》中有《文殊菩萨所说般若波罗蜜多经》。——译者注

大英博物馆所藏的一幅敦煌木版画（斯坦因第237号藏品，Binyon 1916: 578 no.7）描绘了文殊菩萨骑着狮子行于云层之上的场景。一位蓄有胡须穿着高筒靴，手握缰绳的侍者牵着狮子，画面左侧有一孩童充满敬仰。画中文字说文殊菩萨从五台山来，虽然他很早就已证得果位，但出于大慈大悲之心，文殊菩萨仍然留在这个世上。画中还表现了云上的狮子，以及一个裸身的小男孩双手捧着莲花花苞跪在一位夫人面前，那位夫人身着的服饰和头饰是10世纪的风格。虽然画中文字没有署名，但很显然这幅画的供养人就是这妇人。左侧题记指出，第八女或八个女儿以及老师虔心完成这幅画作（铭文中的心一指的就是梵文中的 ekāgra manaḥ，即全心全意）。

吉美博物馆藏有一幅时间和出处均不详的绢画（编号 EO3588），画中文殊菩萨坐在狮子上，呈游戏坐，十分放松。他的右手持有代表长寿的如意，左手置于膝上，无持物。

文殊菩萨戴着一顶五佛冠，身后有六人陪伴：四名菩萨、一位蓄有胡须的牵狮人和一个双手合十的小男孩。那位蓄须者是于阗王[①]，他在公元10世纪的时候取代了深色皮肤的仆人来管理文殊菩萨的狮子。这个小男孩是文殊菩萨的随从善财童子。这两个人物和公元10世纪的木版画以及第220窟公元925年壁画[②]的排布方式相同。

两个人面对面站在山上的针叶树之间，右边的老者留着浓密的胡须，穿着白衣，拿着像牧羊人所用的棍子（梵语 daṇḍin 的意思就是拿着曲柄杖的僧人），老人扬手迎接一位剃光头的人。那名光头的人是从今克什米尔一带来到中国朝圣的僧人佛陀波利，他于公元676年跋涉至五台山礼拜文殊菩萨，在画中我们可以看到菩萨以老者的形象出现。文殊菩萨身边伴随着优填王、善财童子、佛

[①] 作者误把"于阗王"作"优填王"。——校者注
[②] 第220窟存在多个不同年代的壁画。——校者注

图 56　Ch00163，Stein 356，NM 2003-17-339

图 57　Ch lv. 0030，Stein 520，NM 2002-17-165

图 58　Ch 00465，Stein 397，NM 2002-17-149

陀波利以及老者的形象也出现在公元 10 世纪绘制的草图中（伯希和第 2040 号文献，藏于法国国家图书馆）。在日本，这一行人被称作"渡海文殊"。

斯坦因第 520 号藏品 [图 57] 的长幡上有一站立的文殊菩萨，他的右手执剑，左手结无畏印。魏礼（1931 no. 520）称这种形态为"尼泊尔式"。阿坦难陀著的《佛法集珍》中称文殊菩萨是藏红花色（kuṅkuma-varṇa）的，他右手执剑，左手结无畏印，饰有六种装饰品，结跏趺坐（Lokesh Chandra 2003：8.2185 no.22）。有一幅现藏于大英博物馆的 9 世纪绢画（Whitfield 1982：1 pl.52），描绘的文殊菩萨右手持剑，左手结印难以辨认（可能是无畏印），韦陀认为这幅作品显示出它与于阗艺术有许多相似之处。

在 [图 58] 中的两块碎片中，菩萨的头部已不可考，但从白狮可以推断出这是文殊菩萨。根据魏礼的说法，这尊文殊菩萨右手结无畏印而非禅定印（1931：250 no.397），左手残失。

地藏菩萨

地藏菩萨的梵文是 Kṣitigarbha，他受释迦牟尼佛嘱托，在弥勒佛现世之前救度众生。在唐朝，人们普遍信仰地藏菩萨，因为他能使人长寿，也能将人从地狱的折磨中拯救出来，还可使妇女顺利分娩。他通常被描绘成和尚的形象，右手执锡杖，左手持摩尼宝珠。他是唯一被描绘成僧侣的菩萨，额上有白毫，是佛陀具有的三十二庄严相之一。地藏菩萨的锡杖有六环，代表他不舍六道众生，掌管众生轮回。在六道中有三善道与三恶道之分，三善道指天道、人道、阿修罗道，三恶道为畜生道、饿鬼道、地狱道。在轮回中，投生为人是获得解脱的难得机会。

在五胡十六国席卷中原，饱受战争和无政府混乱所摧残的北凉时期，一位不知名的僧人在公元 412 年至 439 年之间，将《大方广十轮经》译成中文。凉州是佛教的中心，自然他们也致力于翻译《大方广十轮经》，其中 Kṣitigarbha 是"安忍不动如大地，静虑深密如秘藏"的意思，故又名"地藏"，grabha 是词根 grabh "持"与 kṣiti "地"的结合。此经确保了北凉统治者的延续和稳定。公元 7 世纪的《辩正论》(*Pien Cheng Lun*) 提到过地藏菩萨是中国的保护者，意指地藏菩萨保佑军队在战斗中免遭危险，在战场上化解对死亡的恐惧。在公元 397 年至 439 年间翻译的《金刚三昧经》中记载，那些虔信地藏菩萨的人将会离诸恶趣，消除修行上的障壁。

在公元 651 年，玄奘再次全部翻译《地藏十轮经》，题名为《大乘大集地藏

十轮经》，这也让地藏菩萨在当时更加知名。《大方广十轮经》描绘了代表佛陀权威的十轮（cakra），类似于世俗世界中君主的转轮圣王之轮。此经始于对化身为僧侣的地藏菩萨的颂扬，在他的请求下释迦牟尼佛阐释了十轮之说。

《地藏菩萨本愿经》被认为是由实叉难陀（公元652—710年）翻译的，但此经并未出现在《开元释教录》（公元730年）所记载的实叉难陀译经当中。《地藏菩萨本愿经》是在中国最受欢迎的佛经之一，地藏菩萨也是代表大乘佛教的四种基本品质的四位菩萨之一：

文殊菩萨	代表	大智
观世音菩萨	代表	大悲
普贤菩萨	代表	大行
地藏菩萨	代表	救度众生的大誓愿，"地狱不空，誓不成佛"是其名言

在《成就法鬘》（Sādhana-mālā）第18篇中，地藏菩萨是世尊身边的八大菩萨之一，在八瓣莲花的第二重花瓣上陪伴世尊释迦牟尼佛。他肤色很深，右手执净瓶，左手结无畏印。在公元9世纪的敦煌第17窟绢画中，他打扮成行僧模样，右手执长颈瓶，左手掌向下（Whitfield / Farrer 1990：59，61 pl.33）。斯坦因第26号敦煌绢画藏品展现了其作为僧侣的模样，右手执长颈瓶，左手施思惟印。

→ 图59　Ch-xxi.0013, Stein 442, NM 99-17-15

在斯坦因第 442 号藏品 [图 59] 中，地藏菩萨立于青莲上，像和尚一样光头，右手结无畏印，左手握长颈瓶。魏礼（1931: 265 no.442）认为此手印是冥想"辩论"，而《成就法鬘》则指出这种形似手镯扣手印的结印方式就是无畏印。印度纳加帕蒂南地区的铜像也将无畏印展现成手镯扣的样式。大英博物馆编号 Ch.lxi.004 的藏品（Whitfield / Farrer 1990 : 59 no.33）描绘了装扮成行僧模样的地藏菩萨，右手持净瓶，左手手掌朝下。对地藏菩萨的崇拜在 10 世纪广泛流行，主要因为他能教化地狱众生，掌握死者阴德。

在斯坦因第 412 号藏品 [图 60] 中，地藏菩萨坐在莲台之上，面对信众。他的右手执有六环锡杖，左手托有燃烧的摩尼宝珠。画面底部右侧是供养人、居士及僧人，左侧是女士及僧人。居士所着的服装是当地公元 10 世纪的风格，我们由此可以判断这幅画的年代。地藏菩萨头部有风帽包裹，就像行僧在旅行时的穿着一样。在于阗、敦煌和韩国都有发现类似着装特点的地藏菩萨。

于阗的一块壁画残片（Kha. 0033，Williams 1973: 131 fig.35）表现了头戴风帽的地藏菩萨，风帽对于中亚的行脚僧来说是必不可少的，为的是保护僧侣的头部免受灼热的风沙伤害。在于阗文献中提到过他是于阗八大菩萨之一（Bailey in *BSOAS* 1942: 10.910f.）。

根据《地藏本愿经》的说法，礼拜地藏菩萨有十种利益：一者，土地丰壤；二者，家宅永安；三者，先亡生天；四者，现存益寿；五者，所求遂意；六者，无水火灾；七者，虚耗辟除；八者，杜绝噩梦；九者，出入神护；十者，多遇圣因（JEBD. 1965: 141b）。以三论①立宗的三论宗促进了地藏信仰的发展，对地藏菩萨的信仰几乎与观世音菩萨和弥勒菩萨相齐平。

地藏菩萨和他代表性的风帽在斯坦因第 S3092 号手稿中有所解释。公元 778 年，僧人道明被误判入地狱，在那里他遇到一名自称地藏菩萨的僧人。地藏菩萨要求他用帽饰传播他的真实形象。在公元 10 世纪前，没有这种表现形式（Giès 1996: 97 no.98）。

→ 图 60　Ch-i. 0012, Stein 412, NM 2003-17-261

① 三论即龙树的《中论》《十二门论》和提婆的《百论》。——译者注

斯坦因第 552 号藏品[图 61]描绘了坐于红色莲台之上，花冠之下的地藏菩萨。他右手执锡杖，左掌中有摩尼宝珠。和吉美博物馆所藏画作一样，地藏菩萨袈裟上的黑色田相格上有成排的小圆点（MG17793，17795，Giès 1996: 138—140 pl.61，62）。地藏菩萨的袈裟上华丽的披肩具有特殊意义，它赋予地藏菩萨帝王之相。从吉美博物馆所藏第 MG17664 号绢画中可以看出来，那幅绢画上一反净须常态，地藏菩萨留着精美的帝王式的胡须（noted by Michel Soymié in Giès 1996: 137 pl.60）。地藏菩萨在地狱中的重要地位可以从地狱十王的图像中得到答案，地狱十王的服饰与当时的官僚角色相对应。

画面顶部两角有坐佛，下方绘有供养人家庭：右边是女人和女孩，左边是男人和男孩，他们穿着有当地 10 世纪的风格服饰。供台右侧是道明和尚，左侧是狮子。道明在公元 778 年到往地狱时，遇到了地藏菩萨和一头象征文殊菩萨的白狮。

地藏菩萨周围环绕着地狱十王，每殿阎王各持一卷轴，旁边有三名小侍从。十王身着中国地方官员的服装，体现了中国佛教对人死后灵魂进行评判的观念。亡魂在经历四十九天后由阎罗王判处去往六道中的一种，决定来生的命运。到了公元 9 世纪，这一情况有所改变，因为地藏菩萨拥有拯救地狱中投身恶道的众生的特殊愿力。公元 903 年的伪经《佛说十王经》中描述了灵魂在重生之前所经过的领域。阴魂在七七四十九天之前会每七天见到一位阎王，在离世百日时见到第八位，在逝世一年时见到第九位，在去世三年时见到第十位阎王。图中，十王身边没有文字加以区分。

→ 图 61　Ch lxiii. 02, Stein 552, NM2002-17-211

在斯坦因第 362 藏品 [图 62] 中，地藏菩萨右足踏地，左足盘于莲座上。他右手施与愿印，左手空无一物，但给人的感觉像是在拿着摩尼宝珠。他头戴风帽，身披红色田相袈裟，表明这是一名僧侣。地狱十王坐在地藏菩萨两侧，每名阎王身边都有善恶童子侍立左右，记录人们一生的善行与恶业。道明和尚坐在莲座下方，双手合十，但此图中不见狮子，题记框中也没有文字。宝盖上方有五颗燃烧的摩尼宝珠，它们彰显了供养人一生的善行。图中有四位供养人：右侧是两名女性，左侧为两名男性，他们都穿着当地公元 10 世纪的装束。在这幅图中，画家可能故意没有画出锡杖。用以表明供养人十分虔诚，不可能堕入三恶道，而这幅画将护佑他们入善道轮回。

新德里国家博物馆藏的这幅绘画与大英博物馆编号 Ch. 0021（Whitfield 1983: 2 pl.24）的不同之处在于那幅画中地藏菩萨手持摩尼宝珠和锡杖，身边有僧人和狮子，还有一名执棒的牛头鬼从，鬼从牵着戴着枷锁的灵魂，他生前宰牛的恶业在镜中展现出来，生前被屠戮的牛已经变成了牛头人。虽然这幅画中的地藏是佛经中表现的典型形象，但新德里国家博物馆中的这幅绘画在有意避开任何与三恶道相关的不吉寓意方面十分令人称道，这幅画作是为保证供养人轮回入三善道而作的。

→ 图 62　Ch00355，Stein 362，NM99-17-6

五圣菩萨

敦煌绘画中的五圣菩萨 [图 63—67] 在东亚是独一无二的。阿坦难陀在他的《佛法集珍》一书中对这五种菩萨进行了描述，该著作是于公元 1826 年为英国驻尼泊尔领事布莱恩·霍顿·霍奇森（Brian Houghton Hodgson）而写的。作者在书中第九页详细介绍了这些内容：

普贤菩萨由大日如来从清静法界中化现，旨在一切众生的福祉。他的明妃是白度母，白度母坐在大日如来宝冠中，守护一切众生。普贤菩萨手拿法轮，他的佛土为金刚界（上书第 12 页）。

金刚手菩萨由阿閦佛从大圆镜智中化现。他拿着金刚杵和铃。他的明妃是猛利母，猛利母坐在阿閦佛宝冠中，她救度众生于生死苦海，一手拿金刚杵，一手拿嘎巴拉。金刚手菩萨手持金刚杵，他的佛土是妙喜净土（同上第 12 页）。

宝手菩萨由宝生佛从妙观察智中化现，焕发着珠宝的荣光。他的明妃金色度母的宝冠中有宝生佛的化身，熠熠发光，她一手拿着珠宝，一手施与愿印。宝生菩萨手拿珠宝，他的佛土是具德净土。在《佛法集珍》中他身呈黄色，右手持珠宝，左手持一柄长茎莲花，莲花上有镜子（同上第 12 页）。

莲花手菩萨由阿弥陀佛从平等性智观行中化现。他的佛土是西方净土（同上 12 页）。他的明妃是颦眉度母，头戴有阿弥陀佛化身的宝冠，一手施与愿印，另一只手持莲花。

羯摩手菩萨是解脱世界的不空成就佛从成所作智中化现。他手持羯摩杵，他的佛土为胜业净土（同上 第12页）。他的明妃是一切救度母，能带领众生穿越宇宙的海洋。

五方佛	五智	五菩萨	五明妃	法器	佛土
大日如来	法界体性智	普贤菩萨	白度母	法轮	金刚界
阿閦佛	大圆镜智	金刚手菩萨	猛利母	金刚杵	妙喜净土
宝生佛	妙观察智	宝手菩萨	金色度母	珠宝	具德净土
阿弥陀佛	平等性智	莲花手菩萨	颦眉度母	莲花	西方净土
不空成就佛	成所作智	羯摩手菩萨	一切救度母	羯摩杵	胜业净土

斯坦因编号542号的五幅画是画在裁切成三角形的粗糙纸张上的。魏礼（1931 no. 542）认为普贤王菩萨来自另一个体系。作为五菩萨中间的一位，他的摩尼宝珠在莲花上，上方有火焰光环。画面底部蛇的部分损毁了。其他的四幅中菩萨都有火焰形的身光。五菩萨都坐于莲花座上，头戴佛冠，底部为两条头顶火焰的蛇。他们之中有三尊菩萨，其身体颜色与《佛法集珍》中所描述的不同：

	在画中	在书中	右手	左手
普贤菩萨	黄绿色	白色	除障金刚杵	在大腿上
金刚手菩萨	白色	蓝色	金刚杵	铃
宝手菩萨	蓝色	黄色	摩尼宝珠	拳头
莲花手菩萨	红色	同	莲花	拳头
羯摩手菩萨	绿色	同	羯摩杵	在大腿上

五圣菩萨在中文和日文中都没有相关的记载，他们来自尼泊尔的传统。这让人联想起尼泊尔的艺术家王子阿尼哥，他对他之后中国艺术的发展产生了影响。公元1260年蒙古皇帝忽必烈的帝师八思巴从尼泊尔邀请了由王子阿尼哥（公元1243—1306年）带领的艺术家团队访问元大都，指导建设项目。《元史》中记载了阿尼哥的生平，罗列了他的艺术和建筑成就，北京妙应寺白塔是他的杰作。公元1295年到1330年间元代宫廷兴建的艺术工程项目在《元代画塑记》中均有记载，它记录了在阿尼哥监督下完成的雕塑和建筑，材料和设计遵循尼泊尔和西藏的模式。他的儿子阿僧哥和他的中国弟子刘元继承了他的衣钵。元朝大威德金刚的挂毯图是由元世祖忽必烈的曾孙图帖睦尔（公元1304—1332年）与他的哥哥和世瓎供养的。通过邀请才华横溢的阿尼哥，帝师八思巴引入了一种尼泊尔风格，并且奠定了汉藏艺术的基础，这一点在清朝皇帝乾隆（公元1736—1795年在位）统治时期建造的宝相楼中的700多尊雕像中可以看出。

尼泊尔传统可以从吉美博物馆馆藏绢画的《寂静四十二尊曼荼罗》（EO1148）中看出，苏远鸣把它断为公元9世纪唐朝时期的作品（Giès 1996: 70 pl.47）。

图 63　Ch lvi. 0027, Stein 542,
NM 2003-17-273

图 64　Ch lvi. 0028, Stein 542, NM 2003-17-274

图 65　Ch lvi. 0029, Stein 542, NM 2003-17-275

图 66　Ch lvi. 0030, Stein 542, NM 2003-17-254

图 67　Ch lvi. 0031, Stein 542, NM 2002-17-253

它是吐蕃"中阴"仪式（Bardo ceremonies）上所用的最古老的曼荼罗。

"中阴"是在死亡与轮回之间的中间状态。佛和菩萨都由与他们相应的明妃相伴。这幅作品的独特之处在于它的图像志、风格和制作方式。它的艺术风格展现了尼泊尔影响，它可能是由吐蕃的"尼泊尔派"画家完成的。

魏礼（1931: 309 no. 542）在贝诺伊托什·巴达恰利亚1924年出版《印度佛教图像志》（*The Indian Buddhist Iconography*）基础上，正确地将他们识别为五圣菩萨。巴塔查亚（Bhattacharya 1982: 141 pl.66 on p.143）倾向于将普贤菩萨定义为金刚法菩萨，而不是将五菩萨作为一个群体考虑。对于除盖障菩萨她也是这样断定的，她认为他是不空成就佛化身的五位菩萨之一，五位菩萨有别于三角形中的五方佛，五方佛下面都有两个那伽。

《佛法集珍》（p.71）一书指出除盖障菩萨在阿育王塔的北方，右手是与愿印，左手放在大腿上。除了在上面这本书中之外，没有找到任何描述这五尊菩萨的文字记载。

供养菩萨

供养图像或绘画有着以下几个目的：（1）积累功德以求往生净土；（2）向佛菩萨还愿；（3）获得长寿，职位或财富；（4）从疾病中康复；（5）保佑在军事战役中取得成功或从战场上安全无事地返回；（6）保佑父母、后代往生净土；（7）保佑国家繁荣昌盛；（8）愿众生得偿所愿。

《业报差别经》详细介绍了各种供养的好处（Fontein 1989: 59）：如向僧侣赠送衣服、阳伞、食物、饮品、器皿、凉鞋或鼓形座等各种物品的好处；在寺院建造塔庙、向寺院捐赠钟鼓伞盖；或供奉鲜花、花环、香火及在寺院供灯等。它们在莫高窟一定是常见的供品，但因为易于腐烂而没有留下任何痕迹，只有供养的幢幡留存千年至今。这些幢幡的供养体现了孝道，如此一来死去的父母便可往生极乐（可见于斯坦因第52、63、65、391号藏品）。在敦煌边远地区服役的高级将领遥祝中原的父母身体安康长寿（斯坦因第216号藏品），斯坦因第170号藏品展现了求得自己安康长寿的愿望。斯坦因第201号藏品祈求观世音菩萨保佑长寿消除灾祸，斯坦因第233号藏品也是如此，求观世音菩萨保佑祛灾避凶、兴旺发达、长命百岁。斯坦因第216号藏品能比定为公元956年，长49尺，以此供养人就能财源广进、妻子如花似玉、父母健康长寿。在斯坦因第241号和245号藏品中，因为节度使也负责镇压吐蕃部落，所以他祈愿能够攻无不克，使敦煌和整个河西地区都能富庶安康，在供养中祈求的神灵是观世音菩萨

图 68　Ch 00133，Stein 344，NM 2002-17-132

和多闻天王。斯坦因第431号藏品供养的是一部佛经选集，这是为了得到升职和嘉奖所做的还愿。厌倦了在边疆服役的士兵渴望重返家园，身边有亲友陪伴（斯坦因第27号和第391号藏品）。斯坦因第63号藏品的绘画，意在祈求国家长治久安，没有战争。人们祈求和平，希望道路畅通无阻，让人们不再听到战争的号角，道路安全，村庄的庙宇兴旺（斯坦因第241号、第245号、第246号、第357号藏品）。发愿文也记载了人们的祈愿：无灾无病，全面繁荣，幸福安康，精神焕发，往生极乐（斯坦因第233号、第241号、第245号藏品）。

下面将援引一些绘画和幢幡上的发愿文，以展现供养人手捧鲜花、焚香合十来礼佛及整个建筑群的意图。

还列出了一些画作，其中的题字表明了供养人的愿望和他们的地位。

斯坦因第14号是一幅观世音菩萨像，绘制于公元910年，画上有一位比丘尼和一位凭记忆画出的侍者[①]。这是为已故父母的灵魂而供养的，希望他们往生极乐，生活和平安定，法轮转动不停直到永远。

斯坦因第19号图画是一幅可以比定为公元963年的地藏王菩萨。供养人"更染患疾，未得痊瘥"，他希望身上的病痛能够迅速消失，也祈愿父母亲族富裕繁荣。

斯坦因第24号图画是一幅可以比定为公元963年的救苦救难观世音菩萨，"诸罹万病不侵，永无灾"。

斯坦因第27号图画绘制的是药师佛。供养人是信仰佛教的张和荣，他任职节度押衙、银青光禄大夫、授左千牛卫中郎将、检校国子祭酒兼殿中侍御史。他十分虔诚地供养，祈祷能够无灾无难，早日归乡。

佛弟子節度押衙銀青光祿大夫守左遷牛衛終郎將檢校國子祭酒兼殿中侍御史張和榮一心供養願早達家鄉無諸哉難

① 供养人像共二人。——校者注

斯坦因第 28 号图画供奉的是救苦救难的观世音菩萨，可以比定为公元 892 年，这幅画是代表死去的僧尼及戒师所供养的。

斯坦因第 52 号图画是观世音菩萨，可以比定为公元 972 年。虔信的佛弟子步军队头张揭桥虔诚地绘制观世音菩萨像，能够保佑已故的父母灵魂往生净土，而非落入三恶道，祈求全家老少无忧无虑。愿意用全身心供养菩萨，不绝香烟，长明灯火，用记他年。

斯坦因第 59 号图画是六臂观音。虔诚的佛教徒元惠绘制了一身六臂观音，并祈愿国家和平、统治仁慈、繁荣昌盛、连年丰收。其次，愿他自身幸运，家庭和谐，于是虔心供养。

斯坦因第 63 号图画供养的是十一面观音。发愿文第 6 行写道：……兼慈亲父等发心敬绘大悲救苦观世音菩……

第 7 行：萨一躯并侍从彩画毕先奉为国……

第 8 行：永无刁斗之声刀兵罢散莫见……

第 9 行：定难除恶……愿使年丰岁稔……

斯坦因第 65 号图画绘制的是十一面观世音菩萨。大结集的长老（sthavira）……虔诚地画下了观世音菩萨和四名胁侍（发愿文第三行）菩萨，为已故的父母进行供养，愿他们的灵魂（第四行）往生净土，不堕入三（恶道），希望整个家庭能……（第五行）敬香……永远供养。

斯坦因第 170 号藏品，计都护符：

我恭谨地祈求计都星护身保命，我作为佛弟子全心供养。

我恭谨地祈求北方神星护身保命，我作为佛弟子全心供养（这幅画）。

这是一个陀罗尼[①]护符，谁在腰带上系这个护符都将受到法力加持，千劫内

① 陀罗尼意译为总持，能使善法不散失，使恶法不生效。——译者注

的罪业都将被赦免,十方诸佛将在其面前显现。在世俗世界中他将获得好运加持。在他的一生中,将享有他人的尊崇和敬重。

斯坦因第201号:南无延寿○苦观世音菩萨。

斯坦因第216号图画供奉了作于公元956年的菩萨像一幅:"使银青光禄大夫检校工部尚书兼御史大夫上柱国西河郡……任延朝……敬画四十九尺幡一条,其幡乃龙钩高弋直至于梵天宛转,飘飘似飞雁,西挺深伏。愿令公寿同山岳,禄比沧溟,夫人延遐,花颜永茂。次为京中父母常报安康。在此,妻男同沾福佑于时……"(Waley 1932:187,Whitfield 1982:2.323)

斯坦因第233号图画供奉的是观世音菩萨。观世音心咒的力量无边无量,能减少恶业,消灾延寿,增富救贫。诵读观音心咒三十万遍后,即使最邪恶的业力也能被完全消除,逢凶化吉,

图69　Ch i. 0015, Stein 414,
NM 2002-17-135

遇难呈祥，你也将变得聪慧善辩。

念诵观世音心咒一百万遍，即能断无明、开智慧，往生极乐世界，证得菩提果。

斯坦因第241号图画供奉的是作于公元947年的观世音菩萨。"弟子归义军节度瓜、沙等州观察处置管内营田押蕃落等使、特进检校太傅、谯郡开国侯曹元忠雕此印板，奉为城隍安泰，阖郡康宁。东西之道路开通，南北之凶渠顺化，疠疾消散，刁斗藏音，随喜见闻，俱霑福佑。于时大晋开运四年丁未岁七月十五日纪。匠人雷延美（雕印）。"

斯坦因第245号图画供奉的是作于公元947年的毗沙门天王。"北方大圣毗沙门天王，主领天下一切杂类鬼神。若能发意求愿，恚得称心虔敬之徒，尽获福祐。弟子归义军节度使特进检校太傅谯郡曹元忠，请匠人雕此印板。惟愿国安人泰，社稷恒昌，道路和宁，普天安乐。"

斯坦因第246号图画供奉的是普贤菩萨。"弟子归义军节度押衙杨洞芊敬发诚信志雕此真容，三十二相俱全，八十之仪显赫；伏愿三边无事，四塞一家，高烽常保于平安，海内咸称于无事；府主太保延龄鹤年，谐不死之神药。控握阳关，育长生

图70　Ch xxi.0010, Stein 423, 2002-17-119

之应西凤。缁徒兴盛，佛日照影，社稷恒昌，万人乐业，是芊愿也。"

斯坦因第303号图画是一幅幢幡，供奉的是观世音菩萨。这幅幢幡写有"南无延寿命菩萨"字样。

作于公元955（？）年的斯坦因第357号图画供奉的是十一面观世音菩萨：男性弟子……程……虔诚地描画观世音菩萨。祈愿和平，休养生息，村镇佛龛香火繁盛。

斯坦因第391号图画供奉的是作于公元865（？）年的观世音菩萨：

敬奉大慈大悲救苦观世音菩萨，这幅画献给逝去的父母，愿他们往生（阿弥陀佛的西方）净土，但愿（我的）旅程平安，能够早日归家，希望我的朋友和亲人们永享繁荣、安宁和舒适，法界众生都有好运。

斯坦因第431号绘卷题记写道"时当龙纪二载二月十八日，弟子将仕郎守左神武军长史兼御史中丞上柱国赐绯鱼袋张近

图71　Ch xxi.009, Stein 440, 2002-17-130

图 72　Ch liv. 009，Stein 504，NM 2002-17-131

锣，敬心写画此经一册",并绘四大天王、六神将等,保佑他能够获得身着华服坐上高位,将其记录下来,以兹供养。他的表兄也参与了此次供养。

* * *

敦煌的幡画一般带有顶端的悬挂环、三角形幡头,中间的长方形幡身,两侧和底部有饰带,下方缀有悬板。幡身的菩萨一般是中式或者印度式的,都面对观者(实际上代表着供养人直面接受其祈祷的神灵)。这类幡画一般是为了祈求延长寿命,保佑已故的亲人朋友往生极乐净土,或其他愿望而进行的供养和还愿。斯坦因第 151 号幡画题记上写有"礼敬能够消除恶业,往生净土的菩萨",第 155 号和第 343

号幡画题记则都有"南无延寿命菩萨"字样。

中国边境地区的生活十分艰难，中原地区与匈奴和其他胡人的持续战争付出了沉重的代价，很少有士兵能从边关活着返回家园。公元1世纪，班超在西域征战三十一年，他曾写信上书汉和帝：

臣不敢望酒泉郡，但愿生入玉门关。

诗人王昌龄（公元698—约756年）也以其生动的诗句再现了驻守像敦煌一般的边关将士的严酷命运：

秦时明月汉时关，万里长征人未还。
但使龙城飞将在，不教胡马度阴山。

面对无边无际的沙山、荒凉的城镇、稀疏的植被，在这样恶劣的环境之下，供养幡画能够有力地保障内部官僚的信心并提高将士的士气。供奉佛塔、幡画绳结和一些特定的仪式（naimittika）等等，这些都能使人的内心得到最大程度的净化，在礼敬神佛的过程中得到恒久的祝福。这些幡画是长久的、珍贵的供养。《业报差别经》中说，在幡画前和佛堂礼佛时结双手合十手印对于消除业报是有裨益的。幡画通常画的是菩萨和金刚等特定的神像。菩萨拿着不同的法器或者施不同的手印，最经常出现的是合十印。

当长幡中出现类似的人物形象时，魏礼和韦陀都确定地将其断定为菩萨。

所有这些供养菩萨都不属于环绕在大菩萨周围的胁侍菩萨，也不能与已知的有名字的菩萨相比较。幡画的结构是这样的，在一条狭长的绢两边钩上细细的墨线，绢下方是一圈菱形格，上面描绘帷幔，这样就形成了一种框架结构。

除此之外还有三角形的幡头和挂环，在上部三角形幡头底部有一个竹制的悬板起支撑作用，上面缠绕着红色和蓝色的丝线，还有一块竹板用来固定下端，同时绑有悬垂的丝带。丝带是用一条带有狭缝的木板固定的。两侧的丝带附在顶部的悬板上。有些幡画是用亚麻布或纸做的，两面都要画上相似的图案，以便它在风中飘扬时从任何角度都能看到画中的形象。幡画悬挂起来后应该能够像旗帜（patākās，源自词根 pat，即飞）一样自在地飘扬（Whitfield 1982: 1.324—325 pl.28）。一张公元 956 年的长约 4 米的幡画（斯坦因 216 号）上面的题字寄托了身在艰苦蛮荒、远离中原的敦煌供养人的心愿。弥漫着蔷薇般神秘气息的幡画是实现祈愿的供品。

图 73　Ch lv. 0036，Stein 505，2003-17-375

供养菩萨有不同的特征。有时顶部三角形幡头内有阿弥陀佛的坐像,但都没有特殊的图像意义。本书中列出了62幅幡画的属性特点,具体如下:

68—84	合十印	
85	皈依印	
86	无畏印	在胸前
87	盛开的莲花	手印不可辨识
88—91	莲蕾	在胸前
92	莲蕾	抓着披帛
93—95	莲蕾	与愿印
96	莲蕾	莲花上的书
97、98	青莲	下垂
99	摩尼宝珠	上举
100—102	思惟印	下垂
103	在胸前	莲花
104	下垂	在胸前
105	手印?	在胸前
106—109	双手握于胸前	
110、111	无畏印	与愿印
112	下垂	书
113	书	与愿印
114	书	佚失
115	与愿印	香炉
116	在胸前	下垂

117	在胸前	佚失
118	念珠	下垂
119	火焰剑	金刚杵
120	金刚杵	无畏印
121—125	佚失	
126—130	幡头	

菩萨 [图 68—83] 站在莲花上，双手合十礼敬，披帛飘动，三角形幡头或宝冠上没有阿弥陀佛。菩萨的双手合十，让人联想到尼泊尔帕坦杜巴广场上国王和王后的雕像坐在柱子的顶端虔诚地、永恒地向神灵膜拜（Slusser 1982: 2 pl.30）。国王布帕廷德拉·马拉参与设计了巴德岗杜巴广场，在那里，国王像坐在柱子顶端向神灵礼敬（同上 pl.32、33）。1874 年，国王在加德满都的毗斯奴马蒂河畔，建造了世界上最大的圆顶卡拉莫卡那神庙。他竖起一根柱子，站在上面敬拜（同上 pl.214）。公元 1670 年，加德满都哈努曼多卡的德古塔拉神庙，普拉塔普·马拉和他的家人的镀金画像放在了一根柱子的顶端（同上 pl.238）。另外，还有一种传统就是供奉宝幢。公元 1851 年，在巴德岗就有一个制作精良的迦楼罗旗供奉给毗湿奴（同上 pl.243）。敦煌画卷的捐赠者中既有贵族家庭的成员，也有普通百姓，他们既能提供优秀艺术家的作品，也能提供简单的替代品。

大英博物馆收藏有一幅公元 9 世纪晚期到 10 世纪早期麻布幡画（斯坦因编号 155，Whitfield 1982: 2 pl.43），菩萨双手施合十印。左边题记框中的文字为"南无延寿命菩萨"，供养这种幡画的好处之一就是可以增寿。《业报差别经》的第二部分讲还到了长寿和往生。

→ 图 74　Ch lv. 0042，Stein 524，NM 2002-17-133

韦陀在《西域美术》一书中论述了几幅藏于大英博物馆的合十印幡画[vol. 2 fig. 60（pl.42）、61（pl.43）、65、66、70、71、72、73]。所有这些画都是9世纪晚期或10世纪中叶的。它们反映了在中亚佛教王国衰落的时期，作为贸易和佛经流通要道的寺院遭到破坏，人们不断保持警惕，以抵抗外来势力的侵袭威胁。

婆罗浮屠0-157号浮雕上刻有añjali（合十）的字样，莱维（Sylvain Lévi）在他的书里（1932: 83）阐述了合十的好处在于"一个人能够获得完美无缺的身体"。梵文本《业报差别经》中说，那些在蓝毗尼、摩诃菩提寺等中印度四大圣地供奉之人将获得十种功德：往生到摩陀耶提舍、昂贵的衣服、高贵的家庭、成熟的年龄、洪亮的声音、横溢的才华、虔诚的信仰、高尚的品德、渊博的学识、慷慨大方。通过礼敬佛教的圣殿，他们将获得超强的记忆和广博的智慧。全部梵文经文引用如下：

图 75　Ch lv. 0038，Stein 524，NM 99-17-18

LXII. *katame daśānuśaṁsā | Madhyadeśe catur-mahācaitya-Lumbinī-Mahābodhi-prabhṛtiṣu Tathāgata-caity-āñjalikarma-praṇipāte | ucyate*

Madhyadeśe janma pratilabhate |

udārāṁ ca vastrāṇi pratilabhate |

udāraṁ kulam pratilabhate |

udāraṁ vayaḥ pratilabhate |

udāraṁ svaram pratilabhate |

udārāṁ pratibhānatām pratilabhate |

udārāṁ śraddhām pratilabhate |

udāraṁ śīlam pratilabhate |

udāraṁ śrutam pratilabhate |

udāraṁ tyāgam pratilabhate |

udārāṁ smṛtim pratilabhate |

udārāṁ prajñām pratilabhate |

asyoddānam | deśa-vastra-kula-rūpa-svara-pratibhānatā-śraddhā-śīla-śruta-tyāgān | smṛtimān bhavati prajñāvān tathāgatasya Buddha-prasādaṁ kṛtvāñjalim | labhate dhīraḥ saprajña udāram āsrava-kṣayam |

uktaṁ ca sūtre | ye kecid śnanda caitya-caryāṁ caramāṇāḥ prasanna-cittāḥ kālaṁ kariṣyanti. yathā bhallo nikṣiptaḥ pṛthivyāṁ tiṣṭhate.evaṁ kāyasya bhedāt svargeṣūpapatsyanti |

《业报差别经》中给出了有功德和有过失的行为果报的差别。在第 67 节中，特别说明了绘制幡画作为供养的福报。我们引用简·方丹（Jan Fontein, 1989: 62-63）的一段话：

图 76　Ch lv. 0039, Stein 524, NM 2002-17-129

供奉绘制幡画有十种功德。1.往生后，他将像一面幡旗，国王和大臣，他的家人，朋友，以及贤哲都要向他致敬；2.他可以自由地与非常富有的人交往，并且可以积聚许多财富；3.他良好的声誉将在各个方向广泛传播；4.他将拥有端庄稳重的外表，福寿绵长；5.在未来的往生中，他将一如既往地践行善业；6.他将是一名有名望的人；7.他将有很高的地位和美德；8.他将往生于等级比较高的地方；9.当身体腐烂，生命终结时，他将投生天界；10.他将很快进入涅槃。这就是"供奉绘制幡画能够获得十种功绩"的具体表现。

对《业报差别经》完整的描绘浮雕被雕刻在婆罗浮屠隐藏的基座上。上部分 0–141 号的浮雕展现了在圣地供奉幡画，旁边有标题"幡画"。0–142 号浮雕描绘了一个富人，旁边的题记上写有"非常富有"字样。

供养菩萨 [79—81] 站在莲花上，双手持合十印，上面的三角形幡头内有阿弥陀佛。三角形是法源的象征，代表着知识之火，它能烧掉无知，并产生觉醒。

六幅麻布幡画（斯坦因编号 524 [图 75—78]）都配有幡头、亚麻边框、侧面和底部的装饰彩带以及带有莲花装饰的悬板。尽管做工粗糙，但它们是 10 世纪供养幡画的典型。

魏礼将他们称为观音菩萨，但对于供养人来说，他们就是能够给他们积累功德的一般意义上的菩萨。

从 3 世纪到 10 世纪，《业报差别经》先后被翻译过五次。这五个译本分别是：

1.《兜调经》或《多选亚经》，由一个不知名的译者在西晋时期完成（公元 265—317 年，Nj611、T78、K701）。

2.《鹦鹉经》，由瞿昙僧伽提婆（Gautama Saṅghadeva）于公元 397—398 年翻译，为《中阿含经》（Nj542、T26、K648）的第 170 品。

3.《鹦鹉经》，公元 435—443 年由求那跋陀罗（Guṇabhadra）于公元 435—

443年翻译（Nj610、T79、K695）。

4.《佛为首迦长者说业报差别经》即《业报差别经》，公元582年，由瞿昙法智翻译（T80、Nj739、K805）。

5.《分别善恶报应经》即《业报差别经》，公元984年天息灾翻译（T81、Nj783、K1098），他来自现在克什米尔的奥赫里地区，同行者是北印度乌填曩人施护。

最后一个版本的翻译奠定了《业报差别经》的特殊地位。天息灾一定是被特别邀请来到中国的，因为他们看到了中亚佛教王国的衰落，而那里一直与汉地有着密不可分的政治、战略和经济的关系：那里出产粟特马，这是骑兵力量的重要源泉；那里出产和田玉石，这又是帝国重要礼仪仪式的重要组成部分。

天息灾到过贾兰达拉——性力派的六十四个圣地之一。中亚地区关于末法时期的三恶道，只有通过天息灾所传播的《业报差别经》和贾兰达拉全知全能的仪式来加以克服（1978：283）。天息灾的

图77　Ch lv. 0041, Stein 524, NM 2002-17-134

名字是由 Santideva 重新组合翻译后的结果。中国人把"Deva"（天）作为姓氏，把"Hsi-tsai"（息灾）作为名字，为了符合中国姓名的使用习惯，姓放在前面，得到了他的名字就是"Deva-śānti（？）"。他的头衔是"明教大师"——陀罗尼真言大师。明是指光明，在梵语中是"vidyā"，在《文殊师利根本仪轨经》（56.23）提到过的"Vidyādhara"是通过画像显现佛陀神迹的大师（引自埃杰顿编著的《混合梵语语法与词典》，2.488）。天息灾一定引入了神秘的仪式，并重点强调了使用画像来召唤其强大的法力。"明教大师"的意思就是"掌握陀罗尼咒语的隐士"。"息灾陀罗尼咒语隐士"是掌握咒语并能够通过诵读咒语获得超能力的苦修隐士。

在《正觉毗卢遮那曼荼罗》中，婆私吒、乔达摩和阿底哩都是陀罗尼咒语大师（Snodgrass 1988：486）。因而，翻译了《业报差别经》的天息灾能够确保咒语的灵验和仪轨的正确，成为受人尊崇的咒语隐修

图 78　Ch lv. 0043，Stein 524，NM 2002-17-133

大师。双手合十的供养菩萨就是一种完美的奉献，也是对佛经内容的准确再现，当然也是完美的供品。

《业报差别经》西晋译本和求那跋陀罗译本的两个经题，是根据婆罗门兜调及其子鹦鹉的名字而定名的，他们两个人是经中叙述故事的主人公。经中记载："舍卫城婆罗门居士鹦鹉家里有一只白狗。在佛陀化缘的时候，这条狗冲着佛陀狂吠。佛陀说这条狗的前世是一个叫兜调的婆罗门，总是不停地叫着要吃的。他因而现在转生为一条狗，不能说话只能叫，所以，'你现在应该闭嘴'。前世婆罗门的儿子——鹦鹉，也就是现在狗的主人因为佛陀冒犯了他最喜爱的狗而对佛陀非常生气。佛陀就给他讲了业报的教义。"（Nj611）

← 图 79　Ch 00137, Stein 339, NM 2002-17-124
→ 图 80　Ch iii.0015, Stein 342, NM 2003-17-382
→ 图 81　Ch iii.0017, Stein 422, NM 2003-17-260

80 81

图 82　Ch 00112, Stein 325, NM 2002-17-169

在中亚发现了两个梵文对开本（Lévi 1932: 235—6）以及龟兹文的残片（同上 243—257）。这是一部广泛流传的经典，从爪哇岛到中亚腹地沙漠，乃至辽阔的中国大地，只要是佛法传播的地方，就有这部经典流传。

图 83　Ch lxiv.002, Stein 340

斯坦因藏品第456号[图84]，菩萨金刚坐于莲台上，施皈依印（不是思惟印），宝冠上没有佛陀，幡画背面有汉字书写的痕迹。

斯坦因藏品第506号[图85]，菩萨跣足站在红色的莲台之上，右手施无畏印，左手在胸前。铃铛悬挂于华盖之下。这幅幡画十分完整，包括幡头、边框和垂重板。明丽而生动的颜色营造出了一种神圣的氛围。

← 图84　Ch 00384, Stein 456, NM 2003-17-251
→ 图85　Ch lv. 006, Stein 506, NM 2003-17-308

斯坦因藏品第 283 号 [图 86]，菩萨侧身站在两朵莲花之上，双手结的手印无法确认，右手拿着一朵盛开的莲花，左手在胸前。地面被涂成红色，这幅画颜色丰富：有深栗色、红色、绿色、深红色、粉红色和蓝色。垂重板也有装饰，这幅画的可以与大英博物馆藏 10 世纪麻布线描画相比较（斯坦因第 154 号，Whitfield 1982：1. pl.41）。

斯坦因藏品第 321 号 [图 87]，菩萨右手拿着一枝红色的莲蕾，左手放在胸前。背面是题记：lho stag.brtan.gyi bsod.nams，意思是"悉诺旦（Stag.brtan）敬奉，来自南部的礼物"。斯坦因第 494 和 495 号藏品上都有相同的题记。

悉诺旦这个名字的意思是"像老虎一样坚韧"。老虎是威严和严厉的象征，是勇敢和勇猛的典范，这是士兵应该具有的特征，猛虎出现或咆哮都是危险和恐怖的同义词。它被赋予了如此多的凶狠属性，没有什么能超越它……老虎象征着

图 86　Ch 002, Stein 283, NM 2003-17-314

军事力量。他们是一切邪恶所恐惧的对象，白虎象征着西方之神（Williams 1974：398—399）。

历经40年的浴血奋战，于阗最终在喀什的进攻中沦陷，作为报复，喀什的喀喇汗王朝摧毁了于阗的佛教寺院。无比恐惧的于阗佛教徒带着他们的佛经、圣物和其他贵重物品逃到敦煌和其他地方避难，这在波斯世界有更早的先例。7世纪中叶，在萨珊王朝被打败之后，波斯人来到大唐寻求庇护，他们认为这里是唯一的安全之地。当哈里发奥斯曼的军队越过阿姆河并威胁要入侵粟特时，粟特人再次开始逃离他们的祖国，逃往中国。萨珊王朝覆灭70年后，在长安和其他城市聚集了成千上万的伊朗难民，长安一时间成了伊朗文化的中心（Nara Exhibition 1988：26）。在伊斯兰征服于阗，以及那里的佛教文化崩溃后，大量的难民涌入敦煌。王族、贵族、平民和僧侣都来到了敦煌，因为敦煌统治者的夫人是于阗公主。虎僧象征着出逃的

图87　Ch 00108，Stein 321，NM 99-17-19

图 88 Ch xlvi. 0011, Stein 495, NM 99-17-99

佛教僧侣，他们力图拯救佛教圣物、珍贵的雕像以及最重要的经书。从供养者的名字 Stag.brtan 表明他可能是于阗和吐蕃混血的后裔，他来到敦煌避难，并供养了这三幅画（斯坦因编号第 321 号，第 494 号，第 495 号）以感谢菩萨保佑他安全抵达。

斯坦因第 495 号藏品 [图 88] 是一幅幡画的残片，上面画有一尊菩萨，右手拿着莲花，左手放在胸前，腰部以下的部分破损遗失。上面藏文的题记和前一幅一样。

图 89 Ch 0011, Stein 286, NM 99-17-103 图 90 Ch 00109, Stein 322, NM 99-17-100

斯坦因第286号藏品[图89],站姿的菩萨右手拿着红色莲蕾,左手施无畏印,唇上的小胡子、齐膝盖的短裙和繁复的璎珞使他看起来像个帝王。

斯坦因第322号藏品[图90],菩萨站立在红色莲花之上,面朝左,右手举着一枝红色莲蕾,左手放在胸前。

斯坦因第406号藏品[图91]，菩萨站在莲花上呈行走的姿态，右手拿着莲蕾向后摆动，左手提着披帛。华盖上的流苏轻轻摆动，应和着菩萨运动的韵律，他背对着观者站立。菩萨乌黑的发髻和侧影的姿态都显示着印度风格的深刻影响。斯坦因曾这样写道："整个身姿表现出高贵、冷静和快速的飘动，衣服的线条随着四肢流动。"（《西域考古图记》p.1008）虽然这幅画表现出了明显的印度风格，但是这幅画是中国人画的，因为题记框带有中国的特色，这幅画可能是由于阗画家完成的。大英博物馆馆藏编号Ch. xlvi.001（Whitfield 1982：1pl.49）的卷轴与之类似，但是新德里国家博物馆藏这幅完成度更高，并且保存更完好。

图91　Ch i. 002, Stein 406,
NM 2003-17-313

斯坦因第298号藏品[图92]，菩萨站立在鲜红的莲花之上，右手拿着紫色的莲蕾，左手施与愿印，浓密的黑发从肩头垂下。大英博物馆馆藏斯坦因编号103的藏品则右手施与愿印，左手拿一枝长茎莲花（Whitfield 1982：1 pl.48）。

图92　Ch 0055, Stein 298, NM 99-17-16

斯坦因藏品第 420 号 [图 93] 是一幅绢画的残片，菩萨右手拿着一个插着白莲的红色花瓶，左手施与愿印。画面大部分已经佚失。

图 93　Ch iii. 0013，Stein 420，NM 2002-17-148

斯坦因藏品第411号[图94]，菩萨右手下垂并结与愿印，左手持青莲于胸前。

图94　Ch i. 0010, Stein 411, NM 2002-17-157

斯坦因第 530 号藏品 [图 95]，菩萨双脚朝前站在倒扣的莲花上，右手拿莲蕾，左边肩头上有一朵莲花，上面是一本书。他是十大菩萨之一，画作绘在浅灰色的绢上，呈于阗风格。菩萨的腿像柱子般直立，脚的形状没有细致描绘。这些幡与敦煌的其他幡的结构不同，所用绢的来源也不同。它们一定是在敦煌之外的地方完成的，之后运往敦煌的，尽管这些题记都是用藏文书写的，上面没有汉字。格尔德·格罗普（Gerd Gropp 1974：94）说它们与巴拉瓦斯特①的画作很相似，并把它们归为于阗艺术。赤裸的躯干、笨拙的腿和脚的描绘，以及衣服的纹饰和图案都可以在巴拉瓦斯特的绘画中看到。韦陀认为它们是 9 世纪初期的作品。

图 95 Ch lvi. 005, Stein 530, NM 2003-17-259

① 1906 年 9 月末，斯坦因自和田绿洲向东，在卡鞑里库附近的小遗迹中发现了 9 片唐代木简。——译者注

魏礼 101：右手施无畏印，左手施与愿印（Whitfield 1982：1. pl.46）。魏礼 102：右手施无畏印，左手举着一枝长茎莲花（同上 pl.47）。魏礼 103：右手握金刚杵，左手举着一枝长茎莲花（同上 pl.48）。这是金刚手菩萨，身上佩戴圣线。魏礼 529：右手下垂，左手举着一枝莲花（莲花手菩萨？）。

斯坦因第 533 号藏品 [图 96]，菩萨站在倒扣的莲花上，右手持青莲，左手下垂施与愿印，他的三叶冠上面没有佛陀。他与前一张相似，属于一个系列。

斯坦因第 535 号藏品 [图 97]，菩萨双脚并拢站在倒扣的莲花上，右手下垂，左手持青莲与肩齐。

斯坦因第 523 号藏品 [图 98]，菩萨右手指尖拿着一颗燃烧的宝石，左手上举。上边三角形幡顶内有蓝色和红色的花朵，花蔓缠绕。

← 图 96　Ch lvi. 007, Stein 533, NM 99-17-17
→ 图 97　Ch lvi. 0010, Stein 535, NM 99-17-104
→ 图 98　Ch lv. 0034, Stein 523, NM 2002-17-168

97 98

图 99　Ch iii. 0016, Stein 421, NM 2003-17-257

图 100　Stein 517, NM 2003-17-252

斯坦因第 421 号 [图 99] 和第 517 号 [图 100] 藏品中，两幅画中菩萨都是正面而立，上方三角形幡头内坐着阿弥陀佛。魏礼判断菩萨的手印为：右手在胸前施思惟印，左手靠下，从腕部下垂，手掌张开，手指朝下。我们认为这种手势更像皈依印。

图 101　Ch 00139, Stein 424,
NM 2002-17-129

图 102　Ch 00140, Stein 347,
NM 2002-17-122

编号 Ch 00139 [图 101] 的藏品中，菩萨站在莲花上，右手施皈依印，左手在胸部位置下垂。

斯坦因第 347 号藏品 [图 102]，供养菩萨身着中式服装，右手在胸前，左手上举并拿着一枝莲花。整幅画作褪色严重。

图 103　Ch lxiv. 001, Stein 341, NM 2003-17-342

图 104　Ch xxx. 001, Stein 477, NM 2002-17-163

斯坦因第 341 号藏品[图 103]中，菩萨穿着中式衣裙站在莲花上，右手下垂，左手置于胸前。

斯坦因第 477 号藏品[图 104]中的菩萨侧身向右，有小胡子，下巴上也有胡须。双手捏有手印，右手掌朝下，左手掌朝上。这种手印在敦煌佛画中还需要进行单独的研究，因为不少这样的手印都是全新的手印或者某种手印的变体。

图 105　Ch xlvi. 003，Stein 491，NM 2003-17-315

图 106　Ch 003，Stein 284，NM 99-17-22

斯坦因第491号藏品[图105]，菩萨站在莲花之上，身体转向右边，双手在胸前相扣。

斯坦因第284号藏品[图106]，菩萨站在青莲之上，双手在腹前交义，浓密的头发从肩头垂下。

斯坦因第 485 号藏品 [图 107]，菩萨脸朝向右侧站在莲花上，双手交叉于体前。

斯坦因第 416 号藏品 [图 108]，菩萨站在莲花之上，双手在体前交叉，浓密的头发从肩头垂下。大约公元 6 世纪的丹丹乌里克出土的《蚕种西传》木版画上面，女神乌黑浓密的头发非常引人注目（Whitfield / Farrer 1990：162 no. 134），这位女神是东国公主。三幅披着浓密长发的菩萨似乎都是于阗王室供养的画像。双手交叠的姿态是"茫然无措"的表达，即在绝望的情况下，在绝望的情绪中，放弃一切行动，在神明的旨意中去寻找解决的方案。

图 107　Ch xl. 004, Stein 485, NM 99-17-21

于阗与敦煌不仅是在佛教和王室婚姻关系上有着紧密的联系，在艺术和经济方面也有着密切的交流。在敦煌发现的于阗写本可能来自于阗国，也可能是长期定居于敦煌的于阗人的作品。斯坦因在敦煌发现了44对开页的于阗文写本《金刚大般若经》（Ch.00275）和1108行的于阗文佛教写本长卷（Ch.c.001）。

敦煌的统治者曹氏家族与于阗王室互通婚姻。公元970年，于阗国王给敦煌节度使写信请求派兵帮助于阗抵御喀喇汗国的进攻。在于阗陷落后，大批的于阗人逃到了敦煌。于阗僧侣从尉迟苏拉（在位时间公元966—977年）和尉迟达摩（公元978后在位）统治的地区带来了经书、本生和密教文本。由于战争对佛教的严重威胁，以及在于阗失陷后对敌人向东蔓延的担忧，才导致了藏经洞的封闭（荣新江，《敦煌藏经洞的性质及其封闭原因》）。

图108　Ch iii.001, Stein 416, NM 2002-17-159

图 109　Ch iii. 0018, Stein 425, NM 2002-17-123

图 110　Ch xxvi.a 008, Stein 467, NM 2002-17-178

斯坦因藏品第 425 号 [图 109]，菩萨正面站立，右手施无畏印，左手外展持与愿印，这幅亚麻幡画已经破碎。大英博物馆藏斯坦因 101 号藏品也是右手施无畏印，左手为与愿印（Waley 1931：129）。

斯坦因藏品第 467 号 [图 110] 残片，菩萨转向右侧，站于两朵莲花上，右手举起并施与愿印，左手施无畏印。

图 111　Ch xxvi.a 0010，Stein 468，NM 99-17-20

图 112　Ch 0096，Stein 313，NM 2002-17-158

　　斯坦因藏品第 468 号 [图 111]，站立的菩萨右手伸展握住披帛，右手在胸前拿着印度式样的书。

　　斯坦因藏品第 313 号 [图 112] 是一幅幡画残片。菩萨正面而立，右手拿书，左手下垂施与愿印。

233

图 113　Ch 0097, Stein 314, NM 2002-17-175　　图 114　Ch 009, Stein 285, NM 2002-17-164

斯坦因藏品第 314 号 [图 113]，仅存幡画下部。菩萨腰部以下可见，跣足站在莲花上，披帛从莲花上掠过，右手拿着书，左手缺失。垂重板是由从藏文经卷上剪下的纸板折叠之后涂上红漆而制成的（魏礼）。

斯坦因藏品第 285 号 [图 114]，这幅幡画上菩萨微微右转站立在莲花之上，右手施与愿印，左手端着燃烧的香炉。在大英博物馆藏的一幅卷轴（Whitfield 1982：pl.43）中菩萨有着同样的造型。

234

图 115　Ch 00116, Stein 328,
NM 2002-17-167

图 116　Ch xxii. 0024, Stein 451,
NM 2002-17-166

　　斯坦因藏品第 328 号 [图 115] 是一幅绘在绢上的幡画，菩萨朝右站立，穿着印度服装，右手放在胸前，左手下垂。

　　斯坦因藏品第 451 号 [图 116] 为幡画残片，菩萨仅头部、肩部和腰部保留，右手放在胸前，左手缺失。

图 117　Ch 00263b，NM 2002-17-161

编号 Ch.00263b [图 117] 的幡画残片，仅可见菩萨躯干，菩萨右手持有念珠，左手下垂残缺不全。

斯坦因藏品第 478 号 [图 118]，菩萨金刚跏趺坐姿坐于红色莲座之上。菩萨右手拿火焰剑，左手拿金刚杵。精致的宝冠上有佛陀安坐，上面的华盖是鲜花制成的。右上角有一名化生童子在飘浮的云朵上，图画左侧已经损毁。两边都有汉语题记，右边的题记损毁，只剩下最后四个字，应与左边相同。左边的题记为："百药叉大将助宝手会时。"主尊没有拿着宝石或珠宝，所以不是宝手菩萨的画像（宝手菩萨右手持珠宝，左手持莲花）。此外，底部两侧人物的外边缘还有两处题记，列出了坐在底部人物的名字。内侧是两名化生童子手捧红莲，敬奉给坐在莲花上的菩萨。

图 118　Ch xxxiii. 001, Stein478, NM 2002－17－171

图 119　Ch lv. 008, Stein 507,
NM 2002-17-160

图 120　Ch 00113, Stein 326,
NM 2002-17-174

斯坦因藏品第 507 号 [图 119]，菩萨站在莲花上，右手拿金刚杵，左手施无畏印。一幅吉美博物馆收藏的 10 世纪的绢画（编号 EO1189）与这幅画的造型特征相同，都持有金刚杵并施无畏印（Giès 1994：2 pl.7）。

斯坦因藏品第 326 号 [图 120] 残片断成了两部分，下半部分可看出菩萨跣足站立在莲花之上。

238

图 121　Ch xlvi. 0012, Stein 497,
NM 2002-17-176

图 122　Ch lv. 0044, Stein 525,
NM 2002-17-170

斯坦因藏品第 497 号 [图 121] 残片，幡画下半部分可见菩萨的身体，他白色的披帛优雅地卷曲着垂在莲花上。

斯坦因藏品第 525 号 [图 122] 残片，幡画下半部分可见菩萨跣足站在莲花上，他白色的披帛垂在红色莲花上。

239

图 123　Ch xxvi.a 0012, Stein 469, NM 99-17-24

图 124　Ch 00215, Stein 358, NM 99-17-23

斯坦因藏品第 469 号 [图 123] 中只能看见站在红色莲花上的跣足。

斯坦因藏品第 358 号 [图 124]，仅剩下一幅幡画的下半部分蓝色和暗红色的莲花。可看出左脚站在暗红色的莲花上。

图 125　Ch 0080 a, Stein 308a, NM 2002-17-182

斯坦因藏品第 308 号 a-e[图 125—129]，三角形幡头的中心有佛陀坐在莲花上，花卉图案填满了空白。所有的佛的双手都在袈裟中。他们没有某一个特定佛的特征，只是佛。斯坦因 308a、308b 是单层，为同一个幡画幡头的正反两面。其他的三个幡头是双层，包边完好，有吊环。最后的 308e 是一片被烧焦的幡头。

图 126　Ch 0080 b, Stein 308b, NM 2002-17-188

图 127　Ch 0080 c Stein 308c, NM 2002-17-186

图 128　Ch 0080 d, Stein 308d, NM 2002-17-189

图 129　Ch 0080 e, Stein 308e, NM 2002-17-185

四天王

四天王，即梵文中的 Lokapālas 或 Catur-mahārāja，指的是东方持国天王、南方增长天王、西方广目天王和北方多闻天王。他们守护着须弥山的四方部洲，帝释天则守护着须弥山顶。他们的形象于公元前2世纪第一次出现在巴尔胡特的栏楯上，他们的浮雕也可以在建于公元前1世纪的印度桑奇大塔的塔门上看到。佛教史籍《大王统史》将有四天王装饰的大塔①之建立归因于锡兰国王杜多伽摩尼。杜多伽摩尼国王在公元前101年至公元前77年统治锡兰王国。他们（四天王）供养佛陀四个钵，以打破佛陀的漫长斋戒，这种斋戒场面在犍陀罗艺术中十分常见。佛陀则将他们召唤至身前，命令他们在末法时代守护佛法，这件事记载在公元435年至443年间求那跋陀罗译成中文的《杂阿含经》（K650）中：过千岁后，我教法灭时，当有非法出于世间。西方有钵罗婆王（Pallava）、北方有耶盘那王（Yavana）、南方有释迦王（Śaka）、东方有兜沙罗王（Tukhāra），四方尽乱。他们是神圣的四天王在人间的敌人。

公元427年沙门智严与宝云所译的《佛说四天王经》中讲，四天王听命于

→ 图130　持国天王 Ch xxvi.a. 002, Stein 466, NM 2002-17-142
→ 图131　广目天王 Ch xxvi.a. 001, Stein 465, NM 2002-17-144

① 大塔也称为鲁梵伐利耶塔。——译者注

130 131

帝释天，他们检视一切众生的行为，无论尊贵如帝王，还是渺小如虫豸。在每月十五日与三十日①，他们亲自下山向帝释天和众神报告他们所看到的一切。佛经中列举了对正直者的奖赏：会有守护神护佑他们的幸福，延长他们的寿命。对虔诚者的奖赏也在由瞿昙僧伽提婆在公元397年翻译的《增一阿含经》（K649）中反复提及。在中国、韩国和日本几乎每个寺院中位于南北向中轴线上的入口两侧都有四天王的身影。北周明帝于公元560年在首都长安城兴建四天王寺来供奉四大天王，并用此寺来招待从犍陀罗远道而来的高僧阇那崛多，阇那崛多在来到东土前在中亚诸国旅居了二十余年。

在公元588年的日本内战中，排佛派与崇佛派爆发了激烈的对峙，崇佛派由日后的摄政圣德太子领导。在战况不利的情况下，圣德太子下令砍倒一棵楸树，迅速雕刻出四天王的形象。他将四天王塑像放在顶髻上，发下誓言：如果我们战胜了敌人，为了感谢诸天王的护佑，我保证为四天王建造庙宇（Nihongi, Aston's translation 2.113）。在战争胜利后，圣德太子如约在大阪建造了四天王寺，以纪念四天王保佑他们战胜了物部氏和中臣氏（索珀1959：231，Matsunaga 1969：40）。

四天王站立在法隆寺金堂中的四只恶兽上。这些恶兽代表了违背佛法的人，他们被四天王所制服。四天王在战争中法力超凡，他们身着盔甲，状似将帅，踩踏在恶魔上，佩戴有各种徽记。人们将他们作为寺院的保护神来敬拜。在庙宇的入口处可以看到每侧两个巨大的四天王塑像，他们时刻准备着驱赶一切威胁到信众及佛法盛行之人，从他们的面部、四肢以及身体上强健的肌肉张力中就能感受到他们所向披靡的意志与不懈的精神。

东方持国天王 [图130] 守护东方，他右手持箭，左手握弓，面朝右侧，站

① 印度历法与现行公历不同，每个月都有三十日这一天。——译者注

在一只蹲伏的恶魔上。持国天王统御着乾闼婆和毕舍遮,他头戴头盔,身披铠甲,脚穿凉鞋而非北亚地区常见的高筒靴。

南方增长天王 [图 131] 守护南方。他站在蹲伏恶魔的肩上,右手持一小塔,左手执一过肩长棍。他统御着须弥山的南侧,那里是鸠盘荼和薜荔多那类鬼怪的国度。这幅画十分残破。

西方广目天王 [图 132] 守护西方,也就是那伽的领地。广目天王身体微屈站在一只蹲伏的恶魔上,他穿着编织的白履,右手放在剑柄顶部的宝石上,左手握着剑柄(Lokesh Chandra DBI 15.4393)。四天王分别具有各自不同的属性。在这幅图中广目天王脚下长着獠牙的恶魔清晰可辨 [图 133]。斯坦因第 488 号藏品 [图 134] 是一幅幡画的碎片,其中头部已经缺失,可能与下一幅画的原稿相同。

斯坦因第 480 号藏品 [图 135] 的上端缺失,并且该图也缺失了人物的头部。他站在一个四爪着地的尖爪恶魔身上。该图的右臂也有所损毁,左手握住剑柄。他穿着凉鞋而非靴子。图画背后有署名:○胜○。

北方多闻天王守护须弥山北部,即夜叉的国度。他给予虔信者五种恩赐:长寿、财富、健康、快乐和名誉。在安法钦于公元 281 年至 306 年间(T2042),以及僧伽婆罗于公元 512 年翻译的《阿育王传》中,多闻天王接受了帝释天指派的任务:在佛陀圆寂后他需要保护北方佛法,并特别抵挡释迦王、耶盘那王和钵罗婆王的进攻。

在僧伽婆罗于公元 516 年所译本(T984)、义净于公元 705 年所译本(T985)以及不空三藏法师于公元 746 年至 771 年间所译的(T982)全部三种《孔雀王咒经》汉译本中,多闻天王的住所都在兜沙罗国。托塔是多闻天王的特征,他的另一只手则可能握长矛、戟、剑或节杖。

图 132　广目天王 Ch 0022，Stein 289，
NM 2002-17-143

图 133 广目天王脚踩的獠牙恶魔 Ch 00117, Stein 488, NM 2002-17-139

图 134　广目天王 Ch xxiii. 001, Stein 459, NM 2002-17-136

图 135　广目天王 Ch xxxiv. 004, Stein 480, NM 2002-17-140

斯坦因第 320 号藏品 [图 136] 画的是多闻天王面向信众，右手托塔，左手持有带三叉燕尾旗帜的长杖。敦煌卷轴上将多闻天王之名转写成毗沙门天王。在日语中写作毘沙門（びしゃもん），"毗沙门"一词意味着通过艰苦奋斗、使经济变得宽裕起来。多闻天王（毗沙门天王）之名也呼应了"沙门（śramaṇa）"即僧侣这一身份，僧侣们通过不断的努力使大众觉悟，令佛教传播。毗沙门天王名字中的毗（Vi-）是"特质、强度"的意思，沙门（śramaṇa）表示"勤奋"之意，多闻天王中的"多闻"是 Vaiśramaṇa 一词的意译，有"鼎鼎大名、远近驰名"的意思。这幅画的上下两部分都有些缺失。日本寺院中藏有制作于公元 821 年的四天王画像（TZ. 37. 39），毗沙门天王身边的一名侍从手持的长矛形制有与敦煌壁画中毗沙门天持有的长杖相似，图片转载如上。

251

图 136　Vaiśramana
Ch 00107, Stein 320,
NM 99-17-13

在一部佛经选集中也有类似的插图[图137],四个缩小的四大天王被画在《般若波罗蜜多心经》第6页到第9页。根据题跋信息可知这本书是在公元890年完成的。下面是魏礼在供养图的榜题中转录出的文字:

時當龍紀二載二月十八日弟子
將仕郎守左神武軍長史兼御史
中丞上柱國賜緋魚袋張近鍔敬
心寫畫此經一冊此皆是我
本尊經法及四大天王六
神將等威力得受憲
銜兼賜章服永為供養記
表兄僧喜首同心勘校

"时当龙纪二载二月十八日,弟子将仕郎守左神武军长史兼御史中丞上柱国赐绯鱼袋张近锷,敬心写画此经一册,此皆是我本尊经法及四大天王六神将等威力,得受宪衔,兼赐章服,永为供养记,表兄僧喜首同心勘校。"

多闻天王坐在恶魔背上,全身披有铠甲,右手拿着带三叉燕尾旗帜的长杖,左手托塔。在他的右侧站立着一个头戴虎皮帽的人物。左侧的题记框内写有:南无北方毗沙门天王。

图 137　Ch xviii. 002, Stein 431, NM 2003-17-353

在斯坦因第 458 号藏品 [图 138] 的纸本画作中，天王坐在矮几上，右腿悬空。他右手托举佛塔，左手持戟。在公元 746 年至 771 年间，不空三藏法师翻译的《摄无碍大悲心大陀罗尼经计一法中出无量义南方满愿补陀落海会五部诸尊等弘誓力方位及威仪形色执持三摩耶幖帜曼荼罗仪轨》中，是这样描述多闻天王的："忿怒降魔相，左定捧宝塔，右慧持宝剑，身被甲胄衣"（Lokesh Chandra DBI 13：3871）。

四大天王统御着不同的神道怪物，他们站在恶魔之上，这些恶魔的身份在敦煌壁画中不是很明晰。下面列出了莱辛给出的详细信息（1942：41）：

方向	统领	右足踩踏	左足踩踏	天王
东	鸠盘荼	红色的动物（猿猴）	跪地的绿色恶魔肩	持国天王
南	乾闼婆	绿色的人形恶魔	生有鸟喙的红色恶魔	增长天王
西	毗舍遮、那伽	人形恶魔	黄色恶魔	广目天王
北	夜叉	红色恶魔肩上	胸膛浅黄的长喙恶魔	多闻天王

画中蹲伏的恶魔并不符合上述表格中的描述。

斯坦因为中国四天王的主要特征进行了如下定义：面向侧前方，以曲线表现姿势；身体从腰部向外突出，主要通过飘动的衣料来处理动作的运动方向；盔甲和衣着具有特殊性，鞋履总包括凉鞋或细绳鞋。中国人绘制的四天王都有凤眼，面部表情凶恶，有时甚至有些狰狞（《西域考古图记》第 2 卷 P870）。

图 138　Ch xxii. 0034，Stein 458，NM 2002-17-209

斯坦因编号 375 号藏品 [图 139] 是一幅纸质画作，左侧绘有多闻天王，他左手托塔，左脚穿着黑金两色相间的鞋履，一个女神从下方托起天王的双脚，就像斯坦因编号 133 号藏品展现的一样，木板画上注明了那幅画完成于公元 947 年。在那幅图中，他站在伞盖下，由一个地神的小雕像支撑。他的姐妹吉祥天女站在左下角的斑丘上。左上方是一位飞天，在向多闻天王表示敬意。这幅画的图片出现在韦陀和法拉合著的《千佛洞》一书中（1990: 104）。画中有一个头戴豹纹头盔、身着豹纹衣衫的乾闼婆，这幅画是一位可能来自于阗的艺术大师的杰作。

由地神举起的毗沙门天王有着从诃里诃罗而来的很长一段历史演变，诃里诃罗有四面相：诃里（毗湿奴），诃罗（湿婆），那罗辛诃与筏罗诃。他代表了宇宙力量持续流动，他的力量不断使国家受到神圣的庇佑。一个国家要想生存，拥有神灵庇佑是必不可少的，这能维持一个国家的稳定，使统治者的统治合法化。

克什米尔地区有一尊 8 世纪的诃里诃罗铜像，这尊铜像的衣着和皇冠如同帝王一般，他也有四面相：前面是诃里，后方是诃罗，两侧分别是那罗辛诃和筏罗诃，雕像的两脚之间有一个很小的地神雕像。榜题中提到了这一雕像的捐赠者是王后母亲。诃里诃罗神会保佑左面的国王和右面的王后（Pal 1975: 66 pl.9）。公元 9 世纪的又一幅来自昌巴（Chamba）的吉祥天女与那罗延神庙的画表现了对四面相诃里诃罗的崇拜。它和上面的铜像风格十分类似，并且具有相同的特征。同样的，它也是为了保佑国王和王后而作的（Pal 1975: 216 plate 84b）。那罗辛诃与筏罗诃是毗湿奴的第三个、第四个化身，他们打败了达伊提耶王，稳定了整个世界。

佛教将诃里诃罗融入千手观音之中，这一融合为观世音相关的经文以及他与国家权力之间的联系都注入了活力。事实上，在不空三藏法师翻译的《金刚顶瑜伽千手千眼观自在菩萨修行仪轨经》（T1056）中，确实有祈求观世音菩萨

巩固统治，扫清国家障碍的例子："如是念诵能调伏毒恶鬼神。及诸恶毒龙令国亢旱。或风雨霜雹伤损苗稼疫病流行。亦调伏恶人于国不忠。"对千手观世音菩萨的赞颂与对诃里诃罗的赞词相似，经中开篇赞美了观世音菩萨，之后经文内容复杂，但里面的赞颂都与观世音菩萨有关。《千手千眼观世音广大圆满无碍大悲心陀罗尼经》是由伽梵达摩在于阗完成的。于阗人采用了地神的概念，并将他与毗沙门天王相关联。于阗王在毗沙门天王的庙宇里为自己没有子嗣而哀伤，于是毗沙门天王赐予他一个儿子。这个孩子在毗沙门天王的允诺下由地神养育。

于阗人与地神和毗沙门天王有很深的联系（Whitfield / Farrer 1990: 106）。这幅画代表了毗沙门天王和吉祥天女在于阗人面前显现。吉祥天女站在斑丘上，让人想到于阗王城西南的牛角山："（牛角山）山峰两起，形如牛角，在陡峭的山坡和峡谷之间有一座庙宇，里面有一尊佛像发出明亮的光芒。佛陀曾到过这个地方，在这里讲经……"（Watters 1905: 2.296—297）牛角山的峭壁因佛陀而神圣，这也成为吉祥天女所代表的于阗国富有的基础。

图 139 Ch 00405, Stein 375, NM 2002-17-145

金刚护法

金刚护法是佛法的护卫者，他们拥有虬结的肌肉、暴起的青筋、紧绷的脚趾，足跟深扎地面。他们就像全副武装的将军，唤起了人们心中的敬畏。金刚护法主题的图画着笔于细节，人们的注意力都被他们激烈的面部表情和令人生畏的愤怒所吸引，画家意在唤起人们心中的恐惧，弯曲的笔触所描绘的阳刚之气与粗犷的外观都令人畏惧。斯坦因编号132号和123号藏品由韦陀和法拉认定为金刚护法图，每名金刚护法各持一金刚杵（1990：65—66）。但同样由他们确定为金刚护法图的斯坦因编号134号藏品中，持有的武器更长，可能是棍棒类的武器。

这两幅图像[图141、图142]展示了持有的武器是棍棒一类，他们由魏礼定性为护法金刚（1931：292 no. 503，311 no. 548）。第一幅图中护法金刚双手持棍，他可怕的目光和强壮的肌肉使与佛法为敌的人心生恐惧，他站在两朵莲花上，如同菩萨一般，表达了他内心的安宁和慈悲。第二幅图上怪异的面孔和突出的眼睛表明他凶残暴力，会毫不留情地消灭邪恶之人，他举起右手，准备攻击邪恶之人，左手紧握的棍棒和虬曲的肌肉则是这位勇猛半神的必杀武器。

护法金刚不像莲花手菩萨和金刚手菩萨一样侍立阿弥陀佛左右。称其为护法金刚确实有些误导人的倾向，因为他既不是本初佛金刚总持，也不是菩萨金刚萨埵。我们可以看出他是佛法的卫道者，因此在敦煌的幢幡中，我们称其为

图 140　Ch lxi. 006，Stein 548，
NM 2003-17-311

图 141　Ch liv. 002，Stein 503，
NM 99-17-102

护法金刚。索西尔和美国人霍多斯称其为"护寺"（1937:484），即寺院的守护者。在日本，公元711年的法隆寺中门建有护法金刚，公元733年左右，东大寺的三月堂（法华堂）也建造了执金刚像（Yoshikawa 1976：66, pl.41, 66, 65）。

护法金刚是护持佛法的力量。日语中用"神（レん）"一词将他们与其他人物区分开。他们具有超然的力量，既是佛法的守护者，同时也是力量的追随者，他们也负责看守寺院。护法金刚愤怒的外表和他们平静的内心共同保护了佛教教义和戒律不受侵害。直到今天，人们还能在泰国玉佛寺看到头戴面具的巨像站在寺院里进行守卫，以驱赶邪灵。他们的高度甚至能碰到寺庙顶端倾斜的屋檐。

日语中的"二王（におう）"[①]指的是寺庙的守护神像，他们站在寺院大门左右的槛中，防止恶灵进入。

他们体型庞大，面孔令人生畏，肩上飘洒着披巾。红色的那罗延金刚挥舞着棍棒，嘴巴紧闭。绿色的密迹金刚手握金刚杵，嘴巴张开。他们在奈良东大寺的空心干漆彩绘雕像可以追溯至公元750年至764年。魏礼辨认出斯坦因第116号藏品展现的是密迹金刚（1931：136）。奈良东大寺南大门上的运庆（うんけい）、快庆（かいけい）两尊雕像可以追溯到公元1203年。那罗延金刚高8.48米，密迹金刚高8.42米。

① 又写作仁王。——译者注

轮王七宝

许多佛经都记载了转轮法王的七宝[图142]，例如在《大般涅槃经》第十二卷与《阿毗达摩俱舍论》第十二卷中均有所记载。斯坦因编号399的幢幡中转轮圣王的金轮宝已经佚失，第二行右侧的主藏宝代表优秀的财政大臣或经济繁荣，左侧是摩尼宝珠[1]。第三行是右侧的王后[2]和左侧的将军[3]，它们之下则是驮着火焰宝石的白象宝。最后带有鞍具的高鞍绀马宝。大英博物馆所藏一幅有关轮王七宝的画作（Stein 93，Whitfield 1982: 1pl.40）保存完好，另一幅成画于9世纪的绘画顶部也显示了这七种宝藏（Ch.00114，Whitfield 1982 pl.32），那幅画描绘了佛陀在蓝毗尼园沐浴和初次行走的场景。位于莱顿的荷兰国立古物博物馆保存有一幅极其精美的19世纪西藏唐卡，这幅唐卡的主题就是轮王七宝，罗伯特·比尔重新绘制了这幅唐卡（1999: 165，pl.78 on p.166）。

→ 图142　Ch 00467，Stein 399，NM 2002-17-117

[1] 神珠宝。——译者注
[2] 玉女宝。——译者注
[3] 兵臣宝。——译者注

参考文献

Bailey 1937

 H.W. Bailey. Hvatanica III. *BSOS*.9.521—543

Bailey 1942

 H.W. Bailey. Hvatanica IV. *BSOAS*.10.

Bailey 1982

 H.W. Bailey. *The Culture of the Sakas in Ancient Iranian Khotan*. Delmar. N.Y., Caravan Books.

Beer 1999

 Robert Beer. *The Encyclopedia of Tibetan Symbols and Motifs*. London. Serindia Publications

Bhattacharya. Chhaya in Klimburg-Salter 1982

Binyon 1916

 Laurence Binyon. *A Catalogue of Japanese and Chinese Woodcuts... in the British Museum*. London

Bonavia 1990

 Judy Bonavia. *An Illustrated Guide to the Silk Road*. Hongkong. The Guidebook Co. Ltd.

Bussagli 1978

 Mario Bussagli. *Central Asian Painting*. London. Macmillan London Ltd.

Clark 1937

 Walter Eugene Clark. *Two Lamaistic Pantheons*. vols.1. 2. Cambridge Mass., Harvard University Press

Cleary 1983

 Thomas Cleary. *Entry into the Inconceivable: An Introduction to Hua-yen Buddhism*. Honolulu. University of Hawaii Press

Coedès

 G. Coedès. *The Indianized States of Southeast Asia*. ed. Walter F. Vella. tr. Susan Brown Cowing. Honolulu. East-West Center Press

Dagyab 1977

 Loden Sherap Dagyab. *Tibetan Religious Art*. Wiesbaden. Otto Harrassowitz

Dagyab 1983

 Loden Sherap Dagyab. *Ikonographie und Symbolik des Tibetischen Buddhismus*. Teil A II. Die sādhanas der Samlung Ba-ri brgya-rtsa. Otto Harrassowitz. Wiesbaden.

DBI.

 Lokesh Chandra. *Dictionary of Buddhist Iconography*. vols.1—15. 1999—2005. New Delhi. Aditya Prakashan

Edgerton 1953

 Franklin Edgerton. *Buddhist Hybrid Sanskrit Grammar and Dictionary*. vol.II: Dictionary. New Haven. Yale University Press

DKS = Dharma-kośa-saṅgraha

Edmunds 1934

>William H. Edmunds. *Pointers and Clues to the Subjects of Chinese and Japanese Art*. Genève

Emmerick 1992

>Ronald E. Emmerick. *A Guide to the Literature of Khotan. Tokyo*. The International Institute of Buddhist Studies

Fan 2007

>樊锦诗. 玄奘译经和敦煌壁画. 引自 Lokesh Chandra（作者）Radha Banerjee（编者）所著《玄奘与丝绸之路》（*Xuanzang and the Silk Route*），新德里，Munshiam Manoharlarl 出版社，2007.

Fontein 1989

>Jan Fontein. *The Law of Cause and Effect in Ancient Java*. Kon. Nederlandse Akademie van Wetenschappen. Amsterdam

Gaulier et al. 1976

>Simone Gaulier. Robert Jera-Bezard. & Monique Maillard. *Buddhism in Afghanistan and Central Asia*. Iconography of Religions XIII.14. Leiden. E.J. Brill

Gauri Devi 1999

>Gauri Devi. Esoteric *Mudrās of Japan*. New Delhi. Aditya Prakashan

Giès 1994

>Jacques. Giès. Michel Soymié. Jean-Pierre. Diège. Danielle Eliasberg. Richard Schneider. *Les arts de l'Asie centrale. La collection Paul Pelliot du musée national des arts asiatiques-Guimet*. vol.1. Editions Kodansha. Paris. vol.2

Giès 1996

Jacques Giès. *The Arts of Central Asia*: The Pelliot Collection in the Musée Guimet. London. Serindia Publications

Giles 1933

Lionel Giles. *A Topographical Fragment from Tun-huang*. BSOS. 1933:7.545f.

Giles 1944. 1965

Lionel Giles. *Six centuries at Tun-huang*: a short account of the Stein Collection of Chinese mss. in the British Museum. in *Nine Dragon Screen*. London. The China Society

Gropp 1974

Gerd Gropp. *Archäologische Funde aus Khotan Chinesisch-Ostturkestan*. Bremen. Die Trinkler-Sammlung im Übersee-Museum Bremen.

EIs. 1986

The Encyclopaedia of Islam. Vol.V. Leiden. E.J. Brill.

JEBD. 1965

Japanese—English Buddhist Dictionary. Tokyo. Daitō Shuppansha

K = Korean Tripiṭaka

Lewis R. Lancaster. *The Korean Buddhist Canon*: a Descriptive Catalogue. Berkeley. 1979. University of California Press

Klimburg-Salter 1982

Deborah E. Klimburg-Salter. *The Silk Route and the Diamond Path*: Esoteric Buddhist Art on the Transhimalayan Trade Routes. Los Angeles CA. UCLA Art Council

Klimkeit 1983

H.J. Klimkeit. The Sun and Moon as Gods in Central Asia. in *South Asian*

Religious Art Studies (SARAS) Bulletin. 2.11—23

Kobayashi 1975

 Takeshi Kobayashi. *Nara Buddhist Art: Todai-ji.* Heibonsha Survey of Japanese Art. Tokyo. Weatherhill / Heibonsha.

Lessing 1942

 F.D. Lessing. *Yung-ho-kung: an iconography of the Lamaist cathedral in Peking.* in collaboration with Gösta Montell. Stockholm

Leumann 1912

 Ernst Leumann. *Zur nord-arischen Sprache und Literatur.* Strassburg. Karl J. Trübner

Lévi 1932

 Sylvain Lévi. *MahāKarmavibhaṅga et Karma-vibhaṅg-opadeśa.* Paris. Libraire Ernest Leroux

Lokesh / Banerjee 2007

 Lokesh Chandra & Radha Banerjee (ed.). *Xuanzang and the Silk Route.* New Delhi. Munshiram Manoharlal Publishers Pvt. Ltd.

Lokesh Chandra 1995

 Lokesh Chandra. *Cultural Horizons of India.* vol.4. New Delhi. Aditya Prakashan

Lokesh Chandra 1997

 Lokesh Chandra. *Cultural Horizons of India* (CHI). vol.6. New Delhi. Aditya Prakashan

Lokesh Chandra 1998

 Lokesh Chandra. King Dharmavaṁśa Těguh and the Indonesian Mahābhārata. in *Cultural Horizons of India.* 7:239—245. New Delhi. Aditya Prakashan

Lokesh Chandra 2003

> Lokesh Chandra. *The Esoteric Iconography of Japanese Maṇḍalas*. New Delhi. Aditya Prakashan

Mallmann 1975

> Marie-Thérèse de Mallmann. *Introduction à l'iconographie du Tantrisme Bouddhique*. Paris. Adrien-Maisonneuve

Matsunaga 1969

> Alicia Matsunaga. *The Buddhist Philosophy of Assimilation: the historical development of the honji-suijaku theory*. Tokyo. Charles E. Tuttle Co.

Mirsky 1965

> Jeanette Mirsky. *The Great Chinese Travellers*. London. George Allen & Unwin Ltd.

MW

> Monier Monier-Williams. *A Sanskrit-English Dictionary*. Oxford. 1899

Namgyal 1962

> Palden Thondup Namgyal. *Rgyan.drug mchog.gnyis*. Gangtok Namgyal Institute of Tibetology

Nara Exhibition 1988

> *The Grand Exhibition of Silk Road Civilizations*. Nara

Nicolas-Vandier 1974

> Nicolas-Vandier. Leblond Gaulier. et Jera-Bezard. *Bannières et Peintures de Touen-houang conservés au Musèe Guimet*. Paris

Nj

> Bunyiu Nanjiō. *A Catalogue of the Chinese Translation of the Buddhist Tripiṭaka*.

Oxford. 1883. Clarendon Press

Okazaki 1977

Jōji Okazaki. *Pure Land Buddhist Painting*. Tokyo. Kodansha International Ltd. And Shibundo

Pal 1975

Pratapaditya Pal. *Bronzes of Kashmir*. New Delhi. Munshiram Manoharlal Publishers Pvt. Ltd.

Pelliot 1924

Paul Pelliot. *Les Grottes de Touen-houang*. Paris. 1921—24

Ramachandran 1954

T. N. Ramachandran. *The Nāgapaṭṭinam and other Buddhist Bronzes in the Madras Museum*. Madras. Superintendent. Government Press

Rong 2000

荣新江. 敦煌藏经洞的性质及其封闭原因 [J]. 远东亚洲丛刊，1990—2000（11）：247—276.

Rowland 1966

Benjamin Rowland Jr.. *Ancient Art from Afghanistan: Treasures of the Kabul Museum*. The Asia Society Inc.

Rowland 1971

Benjamin Rowland. *Art in Afghanistan: Objects from the Kabul Museum*. London. Allen Lane The Penguin Press

Sawa 1972

Takaaki Sawa. *Art in Japanese Esoteric Buddhism*. Tokyo. Weatherhill / Heibonsha

Schaik / Doney 2009

> Sam Van Schaik & Lewis Doney. The prayer. the priest. and the Tsenpo: an early Buddhist narrative from Tun-huang. *in Journal of the International Association of Buddhist Studies*. volume 30

Schroeder 1981

> Ulrich von Schroeder. *Indo-Tibetan Bronzes*. Hong Kong. Visual Dharma Publications Ltd.

Schumann 1986

> Hans Wolfgang Schumann. *Buddhistische Bilderwelt*: ein ikonographisches Handbuch des Mahāyāna-und Tantrayāna-Buddhismus. Köln. Eugen Diederichs Verlag

Shakabpa 1967

> Tsepon W.D. Shakabpa. *Tibet: A Political History*. New Haven. Yale University Press

Slusser 1982

> Mary Shepherd Slusser *Nepal Mandala*: a cultural study of the Kathmandu Valley. Princeton NJ. Princeton University Press

Snodgrass 1988

> Adrian Snodgrass. *The Matrix and Diamond World Maṇḍalas in Shingon Buddhism*. New Delhi. Aditya Prakashan

Soothill / Hodous 1937

> William Edward Soothill and Lewis Hodous. *A Dictionary of Chinese Buddhist Terms*. London

Soper 1959

Alexander C. Soper. *Literary Evidence for Early Buddhist Art in China*. Ascona. Artibus Asiae Publishers

Soper 1965

Alexander C. Soper. Representations of famous images at Tun-huang. *Artibus Asiae* 27: 349—364

Stein 1921

M. Aurel Stein. *Serindia*: Detailed report of explorations in Central Asia and Westernmost China. vols.1—5. Oxford

T

Taishō edition of the Chinese Tripiṭaka. ed. Takakusu Junjirō and Watanabe Kaigyoku. Tokyo. 1924—29

Terentyev 2004

A. Terentyev. *Buddhist Iconographic Identification Guide*. St. Petersburg. author

Toki 1899

Horiou Toki. *Si-do-in-dzou: gestes de l'officiant dans les ceremonies mystiques des sectes Tendai et Singon*. Annales du Musée Guimet 8. Paris. Ernest Leroux

Tomio 1994

Shifu Nagaboshi Tomio (Terence Dukes). *The Bodhisattva Warriors*: the origin. inner philosophy. history and symbolism of the Buddhist martial artwithin India and China. York Beach. Samuel Weiser Inc.

Tucci 1932

Giuseppe Tucci. *Indo-Tibetica* I. Rome. Reale Accademia d'Italia

Tucci 1949

Giuseppe Tucci. *Tibetan Painted Scrolls*. Rome. La Libreria dello Stato

Tucci 1963

> Giuseppe Tucci. The Tibetan "White-Sun-Moon" and Cognate deities. *East and West* 14: 133—145. Rome. IsMEO.

Visser 1935

> M.W. de Visser. *Ancient Buddhism in Japan*. Leiden. E.J. Brill

Waley 1931

> Arthur Waley. *A Catalogue of Paintings Recovered from Tun-huang by Sir Aurel Stein*. London. The British Museum

Watters 1905

> Thomas Watters. *On Yuan Chwang's Travels in India*. vol.II. London. Royal Asiatic Society

Whitfield 1982

> Roderick Whitfield. *The Art of Central Asia*. The Stein Collection in the BritishMuseum. paintings from Tun-huang. vol.1. Tokyo. KodanshaInternational Ltd.. vol.2 (1983). vol.3 (1985)

Whitfield 1995

> Roderick Whitfield. *Dunhuang: Buddhist Art from the Silk Road*. London. Textile and Art Publications

Whitfield 1995a

> Roderick Whitfield. Ruixiang at Dunhuang. in K.R. van Kooij & H. van der Veere. *Function and Meaning in Buddhist Art*. 149—156

Whitfield 1995b

> Roderick Whitfield. *Caves of the Singing Sands: Dunhuang*. London. Textile & Art Publications

Whitfield / Farrer 1990

>Roderick Whitfield & Anne Farrer. *Caves of the Thousand Buddhas*. Chinese Art from the Silk Route. London. British Museum Publications

Williams 1973

>Joanna Williams. The iconography of Khotanese painting. *East and West*. vol.23. Rome. IsMEO.

Williams 1974

>C.A.S. Williams. *Outlines of Chinese Symbolism and Art Motives*. Tokyo. Charles E. Tuttle Co.

Wright 1959

>Arthur F. Wright. *Buddhism in Chinese History*. Stanford CA. Stanford University Press

Yoshikawa 1976

>Itsuji Yoshikawa. *Major Themes in Japanese Art*. The Heibonsha Survey of Japanese Art. vol.1. Tokyo. Weatherhill/Heibonsha

Zürcher 1972

>E. Zürcher. *The Buddhist Conquest of China*, Leiden, E.J. Brill

敦煌大事年表

公元前

221—208　秦始皇与月氏国交易马匹,月氏人带来佛经

140—87　　张骞出使西域

121　　　　霍去病击退匈奴,控制了原月氏领土

111　　　　汉武帝建立河西四郡,抵御外族入侵

公元

168—190　数百月氏人来到中国定居

266—308　敦煌译经家竺法护将154部佛经译为汉语(一说165部),他是中国第一位伟大的译经家,也将敦煌与长安、洛阳联系起来

269　　　　"敦煌"一词出现在尼雅遗址出土的巴利语文献记录中

280　　　　竺法护翻译的《维摩诘经》中提到贤劫千佛

280　　　　法乘在敦煌修建了宏大的佛寺

289　　　　灵岩寺:公元289年,敦煌记载了这一寺名

308　　　　竺法护在敦煌度过晚年

312—385　虔信弥勒佛的东晋高僧道安弘法

344　　　　人们在莫高窟绘制壁画

366	乐僔在莫高窟开窟造像，放弃了西行并转而在敦煌建立僧团
366	法良在乐僔开凿的石窟旁开窟
400	法显在敦煌驻留一个月
421	北凉灭西凉，敦煌归于北凉统治
422	佛驮跋陀罗将《华严经》译为汉文
518	北魏胡太后派遣敦煌宋云去往天竺取经，宋云带回170部佛经
644	玄奘从天竺返回大唐途经敦煌
659	武则天下令建造与唐高宗等身的阿育王像（约公元650—683年，Karetzky 2007）
675	武则天在奉先寺建成高45英尺的佛像，佛像参照武则天的面容而造（Karetzky 2007）
690	武则天下令在敦煌建造大云寺
692	武则天下令在敦煌第96窟建造33米高的巨型弥勒坐像（Karetzky 2007）
695—699	实叉难陀翻译《华严经》，武则天亲自作序
695	第96窟建成北大像
698	《李克让重修莫高窟佛龛碑》证实了乐僔开凿了敦煌第一窟
704	粟特的法藏大师受武则天邀请来到皇宫讲授《华严经》
713—741	第130窟修建南大像（碑文中记载建于公元721年）
751	唐朝军队在怛罗斯城败于大食
755	唐朝军队从中亚和敦煌撤军
763	吐蕃入侵长安
781	吐蕃占领敦煌，修建了五十多座石窟
786—848	吐蕃统治敦煌（樊锦诗 2007：218）

800	回鹘结束在蒙古地区的统治，政权西迁
848—920	张氏家族统治敦煌时期（樊锦诗 2007：228）
848	张议潮战胜吐蕃人，使敦煌重回唐朝怀抱，这一时期敦煌处于张氏家族统治之下，又称归义军统治时期。第 156 窟中有《张议潮统军出行图》
851	张议潮被封为沙州节度使
851	洪辩被敕封为河西释门都僧统，第 16 窟就是由洪辩修建的
868	洪辩去世，第 17 窟中有他的塑像
911	回鹘军队在敦煌与张氏家族订立条约
920	张承奉去世
920—1036	曹氏家族统治敦煌时期（樊锦诗 2007：228）
920	1. 曹议金（公元 920—930 年统治）。曹氏家族在公元 920 开始统治敦煌。
921	后梁朝廷授予河西节度使官职
	曹议金之女嫁至于阗成为王后
936	曹议金去世
938	中国派遣到于阗的使节途径敦煌
945	2. 曹议金的儿子曹元忠，公元 945—974 年统治敦煌
965	派遣使节向宋朝廷进贡
966—1006	喀喇汗国与于阗展开长达 40 年的血腥战争，大肆破坏佛教寺院（荣新江 2000：273）
970	敦煌石窟中出现有关虎僧的诗，意在斥责并反抗喀喇汗国的进攻。
970	于阗国王写信向敦煌统治者姻亲曹元忠求救，希望他派遣士兵帮助于阗抵抗喀喇汗王朝的进攻（荣新江 2000：272）。

981	宋朝与回鹘签订和约
	3. 曹延禄
997	曹氏家族分裂
	曹元忠的两个儿子分别统治不同州部
	曹延禄统治沙洲（敦煌）
	另外一支统领瓜州
	曹延禄之妻是于阗国王之女
	曹延禄的姊妹嫁给于阗国王
	被敦煌下一任统治者曹宗寿杀害
997	4. 曹宗寿
999—1007	曹氏家族向辽、宋进献美玉、良马、熏香等
	获金紫光禄大夫之职
1006	于阗国沦陷于喀喇汗国之手（荣新江 2000：272），敦煌为防战事东来，封闭第17窟（藏经洞）
1007	宋真宗将大藏经手稿送往敦煌（荣新江 2000：266）
	5. 曹贤顺（曹宗寿之子）
1017	去往辽国国度
1019	被辽国皇帝授予敦煌王头衔
1019—1072	敦煌处于回鹘统治之下
1036	投降西夏（西夏统治时期为1036—1227年，历时191年）
1037	向宋朝派遣使节
1072	第444窟出现首例西夏铭文
1168	西夏皇帝到访敦煌
1227	蒙古人击败西夏，夺取敦煌的统治权

1274	马可·波罗在前往蒙古宫廷的途中经过敦煌
1404	明朝派遣士兵驻军敦煌
1470	明朝派遣士兵驻军敦煌
1516	敦煌被吐鲁番王国吞并
1715	清朝收复西部地区并命名为新疆
1725	雍正三年，在敦煌建沙州卫，现在意义的敦煌得以建立
1820	徐松考察敦煌洞窟，记录碑文内容
1879	匈牙利考察队到达敦煌
1890	道士王圆箓定居莫高窟，并对其进行整修
1907	马尔克·奥莱尔·斯坦因来到敦煌，获得敦煌经卷
1907	保罗·伯希和来到敦煌，获得敦煌经卷
1911—1915	日本与沙皇俄国先后来到敦煌考察
1924—1925	兰登·华尔纳掠夺敦煌的壁画和雕像

中国朝代与敦煌艺术发展阶段对照表

敦煌绘画的第一阶段

公元 397—439 年　　　　　北凉

公元 439—534 年　　　　　北魏

公元 535—556 年　　　　　西魏

公元 557—581 年　　　　　北周

敦煌绘画的第二阶段

公元 581—618 年　　　　　隋

公元 618—649 年　　　　　初唐

公元 683—705 年　　　　　武则天时期

公元 705—780 年　　　　　盛唐

公元 781—847 年　　　　　中唐，即吐蕃统治敦煌时期

公元 848—907 年　　　　　晚唐，即归义军收复敦煌时期

敦煌绘画的第三阶段

公元 907—960 年	五代
公元 907—923 年	后梁
公元 923—936 年	后唐
公元 936—947 年	后晋
公元 947—951 年	后汉
公元 951—954 年	后周
公元 907—1178 年	辽
公元 960—1036 年	北宋
公元 1036—1227 年	西夏
公元 1127—1279 年	南宋
公元 1227—1368 年	元

千佛洞、斯坦因、新德里国家博物馆及书中编号对照

序号	千佛洞编号	斯坦因编号	新德里国家博物馆编号	书中编号
1	2	283	2003-17-314	86
2	3	284	99-17-22	106
3	008a	-	2002-17-177	
4	9	285	2002-17-164	114
5	11	286	99-17-103	89
6	12	-	2002-17-169	
7	16	287	2002-17-167	
8	19	288		
9	22	289	2002-17-143	132
10	23	290	99-17-93	
11	28	291	2002-17-152	32
12	29	292	2002-17-153	44
13	30	293		
14	31	294		
15	40	-	99-17-101	
16	51	295	2003-17-346	16
17	52	296	99-17-64	28
18	55	298	99-17-16	92
19	0056a,b	299（纸本画）		

续表

序号	千佛洞编号	斯坦因编号	新德里国家博物馆编号	书中编号
20	57	300	2003-17-250	13
21	60	301	2003-17-305	
22	61	302	2002-17-121	23
23	67	304	2003-17-350	14
24	71	305	2003-17-278	
25	72	306	99-17-31	
26	73	307	99-17-32	
27	0080a-e	308a-e	2002-17-182, 185, 186, 188, 189	125-129
28	81	310	2003-17-282	
29	85	311	2003-17-288	
30	89	312	99-17-107	
31	96	313	2002-17-158	112
32	97	314	2002-17-175	113
33	98	315	2002-17-138	
34	99	316	99-17-10	
35	100	-	2003-10-707	
36	103	317	2003-17-271	
37	104	318	2003-17-362	
38	105	319	2003-17-360	
39	00105a	-	2003-17-360	
40	107	320	99-17-13	136
41	108	321	99-17-19	87
42	109	322	99-17-100	90
43	110	323	99-17-14	30
44	111	324	99-17-84	
45	112	325	2002-17-169	82
46	113	326	2002-17-174	120

续表

序号	千佛洞编号	斯坦因编号	新德里国家博物馆编号	书中编号
47	115	327	2002-17-173	5
48	116	328	2002-17-167	115
49	117	488	2002-17-139	133
50	121	329	2003-17-262	27
51	124	330	2003-17-345	25
52	125	332	2003-17-369	
53	126	333	2003-17-378	
54	127	335	2003-17-265	
55	129	334	2003-17-368	
56	130	336	2003-17-380	
57	131	337	2003-17-266	
58	132	338	2003-17-374	
59	133	344	2002-17-132	68
60	136	343	2003-17-238	
61	137	339	2002-17-124	79
62	138	345	2002-17-187	6
63	139	424	2002-17-129	101
64	140	347	2002-17-122	102
65	141	346	2003-17-225	
66	142	348	2003-17-242	
67	146	349	2002-17-58（纸本画）	
68	148	350	2002-17-55（浮雕作品）	
69	153	351	2003-18-303	
70	154	352	2002-17-207	
71	155	353	2003-18-307	
72	157	354	99-17-105	24
73	158	245	p.200	

续表

序号	千佛洞编号	斯坦因编号	新德里国家博物馆编号	书中编号
74	161	355	2003-18-305	
75	163	356	2003-17-339	56
76	184	357	2003-17-341	38
77	185	241-243	*	
78	215	358	99-17-23	124
79	222	359		
80	223	360	99-17-94	45
81	225	361	2003-17-272	
82	00263b	-	2002-17-161	117
83	355	362	99-17-6	62
84	356	363	2002-18-88	
85	378	364	2003-17-310	2
86	379	365	99-18-28	
87	00383a,b	366	2003-17-236, 235（纸本）	
88	00383c	367	2003-17-237	
89	384	456	2003-17-251	84
90	385	372	2003-17-255	54
91	388	368		
92	389	369	2002-17-202	37
93	390	370	2002-17-201	41
94	00394a	457	2003-17-300	48
95	395	371	2003-17-256	51
96	00396a-d	384a-d	2002-17-204, 205	10
97	397	373	2002-17-196	52
98	402	374	2003-17-340	12
99	403	387	2002-17-198	35
100	405	375	2002-17-145	139

续表

序号	千佛洞编号	斯坦因编号	新德里国家博物馆编号	书中编号
101	409	-	2002-17-208	55
102	410	376		
103	411	377		
104	412	378		
105	414	255	*	
106	415	256	*	
107	00416a,b	379		
108	418	380		
109	419	381		
110	420	382		
111	423	383		
112	424	385		
113	425	386		
114	427	390		
115	451	391	2003-17-352	34
116	452	392	99-17-3	49
117	458	393		
118	460	394	2003-17-263	39
119	463	395		
120	464	396		
121	465	397	2002-17-149	58
122	466	398		
123	467	399	2002-17-117	142
124	471	-		
125	475	214	*	
126	477	400		
127	00478a,b	401		

续表

序号	千佛洞编号	斯坦因编号	新德里国家博物馆编号	书中编号
128	479	402		
129	00512a-e	403		
130	522	404		
131	i.001	405		
132	i.002	406	2003-17-313	91
133	i.004	407		
134	i.006	408	2002-17-146	
135	i.007	409		
136	i.008	410		
137	i.0010	411	2002-17-157	94
138	i.0012	412	2003-17-261	60
139	i.0013	413		
140	i.0015	414	2002-17-135	69
141	i.0017	415	2003-17-361	53
142	iii.001	416	2002-17-159	108
143	iii.002	417		
144	iii.003	418		
145	iii.006	419	2003-17-338	
146	iii.13	420	2002-17-148	93
147	iii.0015	342	2003-17-382	80
148	iii.0016	421	2003-17-257	99
149	iii.0017	422	2003-17-260	81
150	iii.0018	425	2002-17-123	109
151	iv.001	426		
152	v.001	427	99-17-2	17
153	xi.004	428		
154	xvii.001	429		

续表

序号	千佛洞编号	斯坦因编号	新德里国家博物馆编号	书中编号
155	xvii.003	430		
156	xvii.004	303		
157	xviii.002	431	2003-17-353	137
158	xx.001	432		
159	xx.002	521		
160	xx.003	433	99-17-106	
161	xx.009	434		
162	xx.0010	435,	516	
163	xx.0011	436		
164	xx.0011a	518	2002-17-125	3
165	xx.0014	438		
166	xx.0015	439		
167	xxi.005	297	2003-17-377	40
168	xxi.008	331		
169	xxi.009	440	2002-17-130	71
170		517	2003-17-252	100
171	xxi.0010	423	2002-17-119	70
172	xxi.0011	441	编号421的复制品	
173	xxi.0012	309	2002-17-183	7
174	xxi.0013	442	99-17-15	59
175	xxi.0014	443		
176	xxii.001	444		
177	xxii.003	445		
178	xxii.004	446		
179	xxii.005-7	447		
180	xxii.0012-14	447		
181	xxii.0016	448		

续表

序号	千佛洞编号	斯坦因编号	新德里国家博物馆编号	书中编号
182	xxii.0021	449		
183	xxii.0023	450	99-17-98	11
184	xxii.0024	451	2002-17-166	116
185	xxii.0025	452	2002-17-150	42
186	xxii.0030	453	2003-17-334	31
187	xxii.0032	454		
188	xxii.0033	455		
189	xxii.0034	458	2002-17-209	138
190	xxiii.001	459	2002-17-136	134
191	xxiii.004	460		
192	xxiv.001	461		
193	xxiv.005	462	2002-17-141	9
194	xxiv.006	463		
195	xxv.001	464		
196	xxvi a.001	465	2002-17-144	131
197	xxvi a.002	466	2002-17-142	130
198	xxvi a.008	467	2002-17-178	110
199	xxvi a.0010	468	99-17-20	111
200	xxvi a.0012	469	99-17-24	123
201	xxvii.003	470	2002-17-210	
202	xxvii.004	303	2002-17-209	
203	xxviii.002	472	2003-17-364	19
204	xxviii.003	473		
205	xxviii.004	474	2002-17-151	36
206	xxviii.005	475		
207	xxviii.006	476	99-17-95	46
208	xxx.001	477	2002-17-163	104

289

续表

序号	千佛洞编号	斯坦因编号	新德里国家博物馆编号	书中编号
209	xxxiii.0011 273	478	2002-17-171	118
210	xxxiv.003	479	2002-17-162	
211	xxxiv.004	480	2002-17-140	135
212	xxxvi.a.008		2002-17-178	
213	xxxvii.001	481	2003-17-270	43
214	xxxviii.001	482		
215	xxxviii.002	483		
216	xl.001	484	2002-17-155	21
217	xl.004	485	99-17-21	107
218	xl.005	486		
219	xl.006	487		
220	xl.009	489		
221	xli.001	389		
222	xli.003	388		
223	xlvi.002	490		
224	xlvi.003	491	2003-17-315	105
225	xlvi.007	492	2003-17-312	1
226	xlvi.008	493		
227	xlvi.0010	494	2003-17-252	29
228	xlvi.0011	495	99-17-99	88
229	xlvi.0011a	496		
230	xlvi.0012	497	2002-17-176	121
231	xlvi.0014	498		
232	xlvii.001	499	99-17-9	15
233	liii.002	500	2003-17-348	22
234	liii.003	501		

续表

序号	千佛洞编号	斯坦因编号	新德里国家博物馆编号	书中编号
235	liv.001	502	2003-17-370	47
236	liv.002	503	99-17-102	141
237	liv.009	504	2002-17-131	72
238	lv.006	506	2003-17-308	85
239	lv.008	507	2002-17-160	119
240	lv.0010	509		
241	lv.0011	510		
242	lv.0013	511		
243	lv.0015	512	2002-17-156	20
244	lv.0019	471		
245	lv.0020	513	2002-17-147	
246	lv.0021	514		
247	lv.0022	515		
248	lv.0025	519		
249	lv.0029	508		
250	lv.0030	520	2002-17-165	57
251	lv.0033	522		
252	lv.0034	523	2002-17-168	98
253	lv.0036	505	2003-17-375	73
254	lv.0038-43	524	99-17-18, 2002-17-129, 2002-17-127, 134, 133	74-78
255	lv.0044	525	2002-17-170	122
256	lv.0045	526	2002-17-172	33
257	lv.0046	527		
258	lv.0047	528	99-17-96	
259	lvi.001	529	2002-17-179	
260	lvi.005	530	2003-17-259	95
261	lvi.004	531		

续表

序号	千佛洞编号	斯坦因编号	新德里国家博物馆编号	书中编号
262	lvi.006	532		
263	lvi.007	533	99-17-17	96
264	lvi.008	–	99-17-94	
265	lvi.009	534		
266	lvi.0010	535	99-17-104	97
267	lvi.0014	536	99-17-1	50
268	lvi.0018	537	2003-17-335	18
269	lvi.0020	538	2002-17-184	8
270	lvi.0021	539	2002-17-120	4
271	lvi.0022	540		
272	lvi.0023	541		
273	lvi.0027-31	542	2003-17-273 to 275, 2003-17-254, 253	63-67
274	lvi.0032	543		
275	lviii.002	544		
276	lviii.005	545		
277	lviii.0011	546		
278	lxi.001	547		
279	lxi.006	548	2003-17-311	140
280	lxi.007	549		
281	lxi.0010	550	2003-17-351	26
282	lxii.001	551		
283	lxiii.002	552	2002-17-211	61
284	lxiv.001	341	2003-17-342	103
285	lxiv.002	340		83
286	lxiv.005	553		
287	lxvi.002	554	2003-17-349	

索 引

A

Abhijñāna–Śākuntala《沙恭达罗》156

Āgama Sutra《杂阿含经》59

Akṣobhya's paradise 阿閦佛妙喜净土 37

Amitābha, paintings on 阿弥陀佛绘画 74—92

 Amitābha Trinity 西方三圣 77

 Bodhisattvas attending on Amitābha 阿弥陀佛的胁侍菩萨 92

 in vajra–paryaṅka on a lotus 跏趺坐于莲花之上 77

 paradise of 极乐世界 81—84

 seated on a lotus 坐于莲花之上 76、78—82

 Sukhāvatī paradise 极乐净土 87—91

Āryasthira 圣坚 12

Avaivartika–cakra–sūtra《阿惟越致遮经》7

Avalokiteśvara 观世音菩萨 13、30、78、104—118、194

 with Amitābha in his tiara 头冠上有阿弥陀佛 116—118

 eleven–headed 十一面观音 192—193、195

 with Four Lokapālas 与四天王 109

on a lotus 坐在莲花上 68—69、110—115

in Saddharma-puṇḍarīka-sūtra《妙法莲华经》中的 104

six-armed 六臂观音 192

two facing Avalokiteśvaras standing on lotuses，under canopies 华盖下对面而立的观世音菩萨 107—108

in vajraparyaṅka with the right hand in abhaya-mudrā 右手施无畏印，冥想坐姿下的观世音菩萨 104—105

in vajrāsana 金刚坐姿的观世音菩萨 106—107

Avataṁsaka-sūtras《妙法莲华经》23—24、166

B

Bhaiṣajyaguru 药师佛 93—101、191

colour 药师佛的色彩 99

Sūryaprabha and Candraprabha 日光菩萨和月光菩萨 98—99

Twelve Yakṣa Generals 十二位药叉大将 96—98

two Buddhas on lower tier 较低台阶上的两身佛 96—97

two Buddhas on upper tier 高处楼阁上的两身佛 96—97

Bodhisattva Banners 幡画 196—205、216—243

Buddhabhadra 佛驮跋陀罗 18

Buddhism in China 佛教在中国 2

Buddhism，spread of 佛教传播 2、4—5

by Dharmarakṣa 竺法护 6—8

Mahāyāna Buddhism 大乘佛教 5

Buddhist Synod（saṅgīti）佛教大结集 3

caves of Tun-huang 敦煌石窟

 Amitābha, paintings of《阿弥陀经变》22

 Amitāyur-dhyāna-sūtra depictions《观无量寿经变》27

 in Avataṁsaka sūtras《华严经变》27

 birds, illustration of 鸟 23

 Bodhisattvas, illustration of 菩萨 21—24

 Buddha, gigantic figures 巨大的涅槃像 27

 colossal statues 巨大的雕像 24

 depiction of the Western Paradise of Amitāyus 阿弥陀佛的极乐世界 25

 "Five-colour Maiden" 五色姑娘 13

 dieyun technique 叠晕画法 25

 early caves 早期石窟 15

 evolution of paintings (three periods) 绘画演变(三个时期) 14—31、280—281

 figuration of monks in meditation 僧侣禅定修行的雕像 19

 flying deities 飞天 37—39

 folk legend 民间传说 12—13

 Great Spring River 宕泉河 14

 Hsi-hsia inscription 西夏文题记 36

 jewelled stūpas 宝塔 16

 Kizil style paintings 克孜尔风格的绘画 16

 Maitreya, images of 弥勒佛像 24

 motifs 装饰图案 21—23

 Mokao caves 莫高窟 10—11

 murals 壁画 19

niche ceiling 壁龛顶部 27

Northern Great Image 北大像 24

nudity 裸身画像 17

nimbus and aureole paintings 画中的光环和晕轮 17

paintings of stories 故事壁画 17—18

solar system, illustration of 对太阳神的描绘 23

Southern Great Image 南大像 24—25

stucco images 泥胎塑像 23

Sui dynasty 隋朝 20—21

'Thousand Buddhas' "千佛" 39—41

Tibetan period 吐蕃时期 26—28

Tiger Monk, paintings and murals of 关于虎僧的壁画 33—36

Ts'ao family, illustration of 有关曹氏家族的描绘 30—31

vihāra-type caves 禅窟 17

wine and grapevine motifs 葡萄酒与葡萄藤装饰图案 21

yogācāra system, representation of 瑜伽行派的思想 22

C

Ch'ien, General Chang 张骞 21

Chih-i, Monk 智𫖮 20

Chinese power 华夏统治 2

Chinese Tripiṭaka 汉文《大藏经》133

Chou dynasty 周朝 1

D

Daśacakra-Kṣitigarbha-sūtra《大方广十轮经》171

Devapāla, King 提婆波罗国王 33

Dharmarakṣa 支法护 6

Dharmatāla 达摩多罗 34

Dhṛtarāṣṭra 持国天王 246

E

Ekādaśamukha-hṛdaya《佛说十一面观世音神咒经》119

Eleven-headed Avalokiteśvara 十一面观音 119—131

 on a lotus rising from water 坐在从水面升起的莲花上 128—131

 in śaraṇa-mudrā 结皈依印 119—125

 symbolism 象征意义 119

 with donors near him 供养人在身侧 127

 with two Bodhisattvas in añjali-mudrā 两身菩萨双手合十 126

Êrh-shih Spring 贰师泉 5

F

Fa-ch'eng 法乘 7

Faliang, Monk 法良 19

Five Transcendental Bodhisattvas 五圣菩萨 180—188

Four Lokapālas (Catur-mahārāja) 四天王 244—258

G

Gaṇḍavyūha-sūtra《入法界品》11—22

Glaṅ.dar.ma，Tibetan Emperor 吐蕃赞普朗达玛 29

H

Han dynasty 汉朝 3—4

hand mudrās，in Bhuddhist paintings 佛教绘画中的手印

 abhaya-mudrā 无畏印 46—48、52、58、78、93

 añjali-mudrā 合十印 200、201

 arhat Kālika 迦里迦尊者 45

 dharmacakra-mudrā 转法轮印 45

 dhyāna-mudrā 禅定印 63

 kaṭaka-mudrā 拈花势 46—47

 samādhi-mudrā 三昧印 77

 śaraṇa-mudrā 皈依印 121、157—158、213

 varada-mudrā 与愿印 132、220、222

 vitarka-mudrā 思惟印 46、77

Higuchi，Takayasu 樋口隆康 1

Hsiang，Liu 刘向 2

Hsi-hsia 西夏 36

Hsiung-nu 匈奴 2

Hsüan-tsang 玄奘 8

Hsüan-tsung，Emperor 唐宣宗 29

Hubiṣka，King 胡毗色伽国王 98、156

I

I-ch'ao, Ch'ang 张议潮 30

Imperial China 华夏帝国

 Chinese settlement along the Kansu Corridor 汉人定居河西走廊 3—5

 under Emperor Mu 周穆王统治下 1—2

 Han dynasty 汉朝 3

 protection and defence measures at Tun-huang 敦煌的防御工事 4

 under Ch'in Shihhuang-ti, Chinese emperor 在秦始皇治下 2

 spread of Buddhism 佛教的传播 2、5—6

 under Yüeh-chih 月氏人 5—6

I-tsing 义净 1

J

Jīvaka 耆婆 100

Jātakas 化身 15

Jade Gate Barrier 玉门关 4

Jade Maiden 玉女 9

Javanese bronze sculpture 爪哇铜像 62

Jetavana Monastery 祇园精舍 59

K

Kaniṣka, King 迦腻色伽国王 98、156

Kaotso, Chu 竺高座 6

Karma-vibhaṅga《业报差别经》205—206

Khotan 于阗 8—9、30—39、223、230—231

Kṣitigarbha 地藏菩萨 171—179、191

 on a blue lotus 在青莲上 173

 merits of 礼拜地藏菩萨的利益 174

 with right foot on ground and left sole visible 右足踏地，左足盘坐 178—179

 on scarlet lotus 在红色莲台上 176—177

 sutras dedicated to 佛经选集 191

Kṣitigarbha-praṇidhāna-sūtra《地藏菩萨本愿经》172

Kizil paintings 克孜尔石窟壁画 15—16

ko-i 'matching concepts' 格义 7、17

Kunlun mountains 昆仑山 2

L

Lau-chang, King 老上单于 3

Li Po 李白 24

Lo-ma-chia-ching《罗摩伽经》12

Lord Buddha, paintings of 佛陀绘画 52—54

Lotus Sūtra by Dharmarakṣa 竺法护翻译的《法华经》16

Lu, Ching 景卢 5

M

Mahābala-Ucchuṣma-vidyārāja-sūtra《大威力乌枢瑟摩明王经》144

Mahāmegha-sūtra《大云经》23

Mahāparinirvāṇa-sūtra《大般涅槃经》21

Mahāyāna Buddhism 大乘佛教 5

Maitreya Bodhisattva 弥勒菩萨 102—103

Maitreya 弥勒塑像 15

Mañjuśrī 文殊菩萨 166—170

mantra-dhāraṇī-sages 陀罗尼咒语大师 207

Ming dynasty 明朝 5

Misshaku-Kongo（Guhyapada-vajra）密迹金刚 20

Mokao Caves 莫高窟 10—12

 and five-colour well 五色井 13

Mu，Emperor 周穆王 1—2

N

Nīlamata-purāṇa《尼拉玛塔往世书》156

Nalanda, destruction of 那烂陀寺遭毁 32—33

Naraenkongō（Nārāyaṇa-vajra）那罗延金刚 20

Niya documents 尼雅文献 9

Northern Chou Buddhist sculpture（557—581）北周佛造像 18

Northern Liang Buddhist sculpture（397—439）北凉佛造像 15

Northern Wei Buddhist sculpture（439—534）北魏佛造像 16、39

P

Pāramitās 波罗蜜 15

paintings，Tun-huang 敦煌绘画

 Amitābha 阿弥陀佛 74—92

301

Avalokiteśvara 圣观音 104—118

Avataṁsaka Buddha《华严经》中的佛 64

Bhaiṣajyaguru 药师佛 93—101

Bodhisattva in padmāsana 莲花坐姿的菩萨 63

Bodhisattva in vajrāsana 金刚坐姿的菩萨 57

in British Museum 大英博物馆藏 54

Buddha in dhyāna-mudrā 双手结禅定印的佛陀 63

Buddha in padmāsana 结跏坐姿的佛陀 59

Buddha in vajrāsana 金刚坐姿的佛陀 57、61

Buddha on lotus 莲花上的佛陀 67、69

Buddhist images 瑞像图 55—73

Buddha on three elephant-heads 三个象头上的佛陀 64

Buddha with the red solar disc 举红色日轮的佛陀 70—73

Eleven-headed Avalokiteśvara 十一面观音 119—131

Five Transcendental Bodhisattvas 五圣菩萨 180—188

four Buddhas in meditation 冥想中的四尊佛像 51

Four Lokapālas（Catur-mahārāja）四天王 244—258

Kṣitigarbha 地藏菩萨 171—179

Lord Buddha 佛陀 43—54

Maitreya Bodhisattva 弥勒菩萨 102—103

Mañjuśrī 文殊菩萨 166—170

Sapta-ratna 七宝 262

standing Buddha 立佛 58—59

Sun-Moon Avalokiteśvara 日月观音 156—163

Thousand-armed Avalokiteśvara 千手观音 132—155

 Tiger Monk 虎僧 164—165

 two Buddhas in meditation 冥想中的二身佛像 49—50

 Vajrapāṇi Dharmapālas 金刚护法 259—261

 votive Bodhisattvas 供养菩萨 189—243

Pañcaviṃśati-sāhasrikā Prajñāpāramitā《放光般若经》9

Path of Sutras 佛经流通之路 1

P'i-mo Buddha 毗摩城檀像 59

Potala Avalokiteś vara 观音及普陀山 14

Prajñāpāramitā-sūtra《光赞般若经》7

R

Rocana Tathāgata（Abhyuccadeva）卢舍那大佛 11—12、18—24、59、72—73

Ratnapāṇi 宝手菩萨 180—182、236

Rocana 卢舍那佛 2

S

Saddharma-puṇḍarīka-sūtra（Lotus Sūtra）《妙法莲华经》33、69、166

Śākyamuni Buddha 释迦牟尼佛 15、18

Samantabhadra 普贤菩萨 194

Saṃgrāma，King Viśa 国王尉迟僧伽罗摩 9

Saṅgharakṣa's Yogācāra-bhūmi 僧迦罗刹的《瑜伽师地论》22

Sanskrit sutras 梵文佛教典籍 2

Śāntideva 天息灾 206

303

Sapta-ratna of a cakravartin 轮王七宝 262

śarana-gamana mudrā 代表争论的说法印 157

Serindia 西域 1

Shih-hsing, Chu 朱士行 9

Shih-huang-ti, Chinese emperor Ch'in 秦始皇 2

Shih-li-fang 室利房 2

Shōmu, Emperor 圣武天皇 12,73

Siddhārtha, nocturnal flight of Prince 悉达多太子逾城出家 43

Siddhavidyādharas 明教大师 207

Silk Route 丝绸之路 29

ssu（Buddhist monastery）佛寺 5

Sui caves 隋代石窟 18—21

Sukhāvatī paradise 极乐世界 37

Sumeru mountain 须弥山 12、16—18

Sung dynasty 宋朝 15

Sung-yun 宋云 16

Sun-Moon Avalokiteśvara, paintings of 日月观音画像 156—163
 attributes，特征 160
 symbolism 象征 156—157、161—163

Śūraṅgama-sūtra《楞严经》143

Sutra Route 佛经的汉化之路 8

T

T'ai-tsung, Emperor 唐太宗 150

T'ang dynasty 唐代 19

"thirty-six kingdoms" of Central Asia 西域三十六国 1

thousand-armed Avalokiteśvara, paintings of 千手观音画像 132—154

 attributes 特征 135—137

 in Bhagavaddharma's dhāraṇī《大悲心陀罗尼经》143

 Blue-faced Vajra or Kuṇḍalin 青面金刚 137

 earliest reference 早期记载 133

 influence of Khotanese art 于阗艺术的影响 134

 kinds of vibrations of samādhi 圆光由"光彩夺目的矛头"组成 140—141

 persona surrounding him 环绕人物 137

 symbolism 象征 134

 Ucchuṣma 秽迹金刚 144

 Vajrayāna tradition 金刚乘传统 144—145

 wisdoms 智慧 147

Tibetan period of Tun-huang 吐蕃统治敦煌时期 26—28

Tiger Monk, paintings and murals of 虎僧壁画 33—36、164—165、215

Ts'ang-ling, Wang 王昌龄 24

Ts'ao, Highness 曹大人 13

Tun-huang 敦煌

 Avataṁsaka sūtras and《华严经》11

 under Ch'ang I-ch'ao 张议潮统治时期 28

 chronological age 大事年表 275—279

 Dharmarakṣa and spread of Buddhism 竺法护与佛教传播 6—8

 golden period of 黄金时期 25—26

Hsi-hsia period 西夏时期 32

horse trading 马匹交易 3

jade trade 玉石交易 4—9

legend of Êrh-shih Spring 贰师泉的传说 5

Mokao Caves 莫高窟 10—12

protection and defence measures 防御工事 4—5

relationship with Khotan 与于阗国的关系 8—9、29—37

as a strategic centre 作为战略要地 25—26

Sutra Route 佛经的汉化之路 8

under Tibetan rule 吐蕃统治下 26—28

Yüeh-chih and Buddhism in 月氏与佛教 2—3

U

Uttarāpatha 北印度 101

V

Vāruṇī 伐楼尼 76

Vāsuki，婆苏吉 64

Vaiśramaṇa 多闻天王 109、130、191、244—257

Vaiśravaṇa 毗沙门天王 73、146、194、251—258

Vajrapāṇi Dharmapālas 金刚护法 259

Virūḍhaka 增长天王 244、247、255

Virūpākṣa 广目天王 109、130、244—255

votive Bodhisattvas 供养菩萨 158、189—227

in abhaya, and the pendent left hand in varada-mudrā 施无畏印，左手外展持与愿印 232

in añjali-mudrā of salutation 合十 201

in blue lotus and in varada-mudrā 右手持青莲，左手下垂施与愿印 224

Bodhisattva Banners 菩萨幡画 197—219、216—243

Borobudur relief 婆罗浮屠浮雕 201

Buddha seated on a lotus in the centre, and floral designs 佛陀坐在莲花上，花卉图案填满了空白 241

with a flaming jewel on finger tips 拿着一颗燃烧的宝石 224—225

with Indian dress 穿着印度服装 235

Khotan influence 于阗风格 223、230

on a lotus in Chinese style dress 身着中式服装站在莲花上 228

on a lotus with clasped hands 站在莲花上，双手在胸前相扣 229

on a lotus with hands crossed over 双手交叉站在莲花上 230

on a lotus, with the right hand in śaraṇa-mudrā 站在莲花上，右手施皈依印 227

naked feet on a red lotus 跣足站在红莲上 240

painting on hemp cloth 麻布幡画 201

with a red lotus bud 手持红色莲蕾 214—215、217

with right pendent hand holding the scarf and left on chest 右手握披帛，左手在胸前 233

in *sama-pada* 站在倒扣的莲花上 223—225

on scarlet lotus 在红莲上 219

spectator topped by Amitābha in a triangle 上方三角形幡头内坐着阿弥陀佛 226

307

triangular banners 三角形幡头 241—243

on two lotuses 站在两朵莲花上 214

with vajra in the right hand and abhaya-mudrā on left 右手拿金刚杵，左手施无畏印 238

in vajra-paryaṅka on a scarlet lotus 跏趺坐姿坐于红莲上 236—237

in a walking movement 呈行走的姿态 218

with white lotus and in varada-mudrā 持白莲，施与愿印 220

W

Wen, Sui Emperor 隋文帝 20

Western Wei Buddhist sculpture（535—556）西魏造像 16—17

Wu Tse-t'ien, Empress 女皇武则天 10

Wu, Emperor 汉武帝 3、4、8

Wu, Empress 武周 23

Y

Yang, Sui Emperor 隋炀帝 20

Yang-ti, Emperor 隋炀帝 19

Yen-lu, Ts'ao 曹延禄 30

Yin mountain 阴山 24

Yoga-tattva-upaniṣad《瑜伽真性奥义书》78

Yüan dynasty 元代 39、41

Yüeh-chih 月氏 2